追火車
的日子

黃威勝

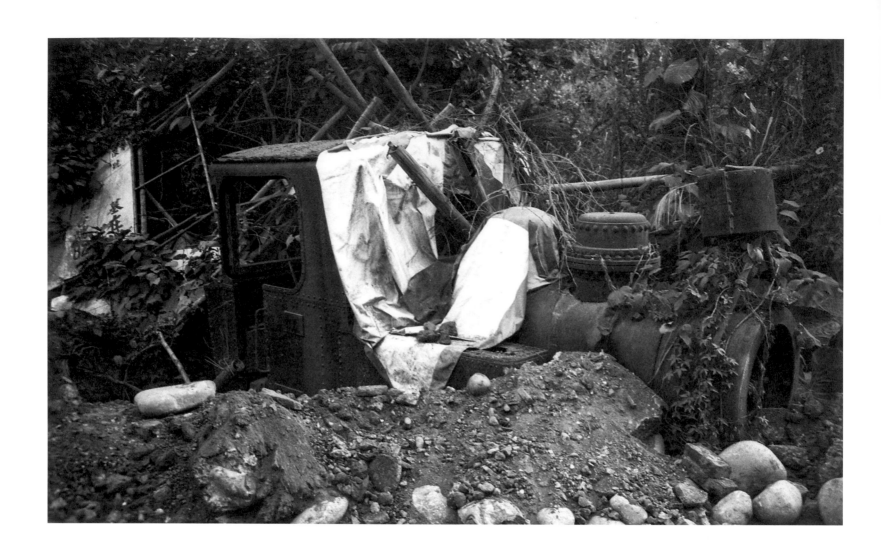

三峽煤礦蒸機

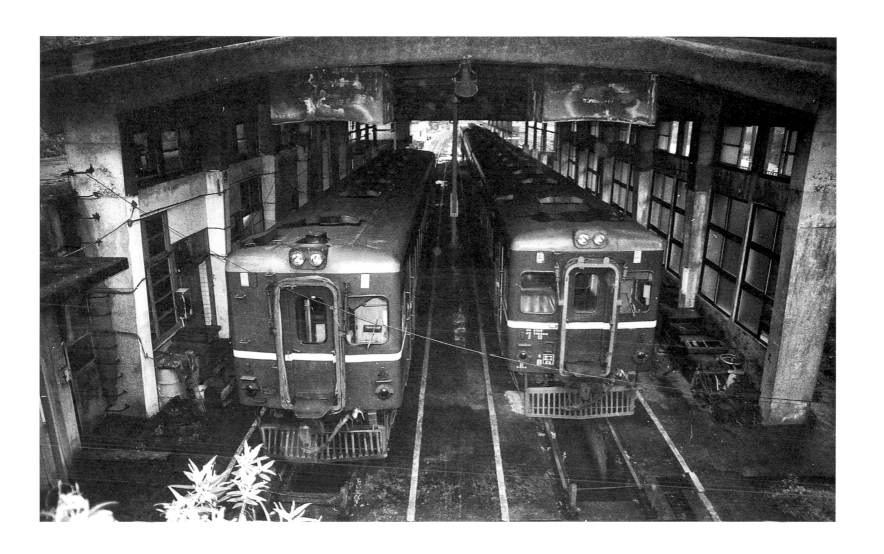

侯硐車庫

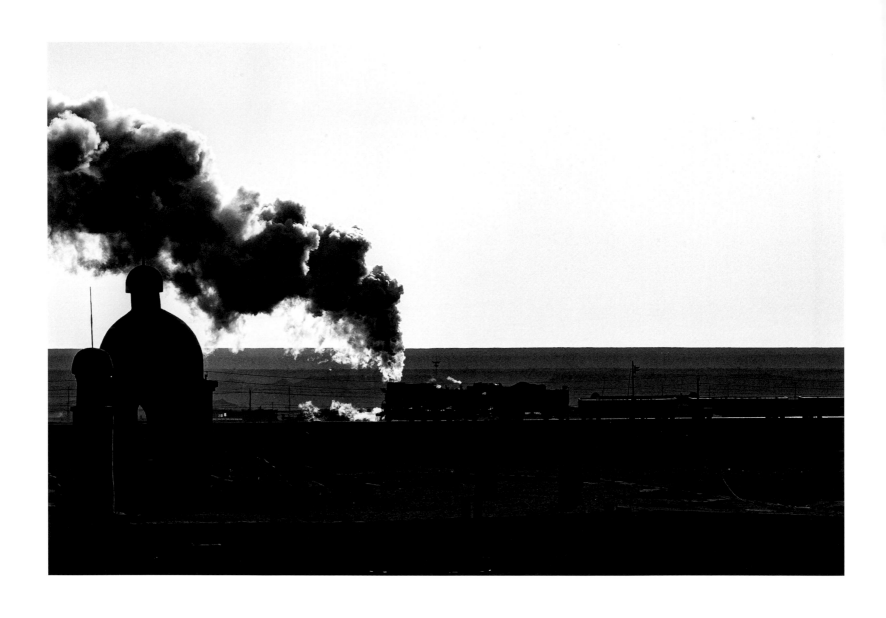

三道嶺的清真寺

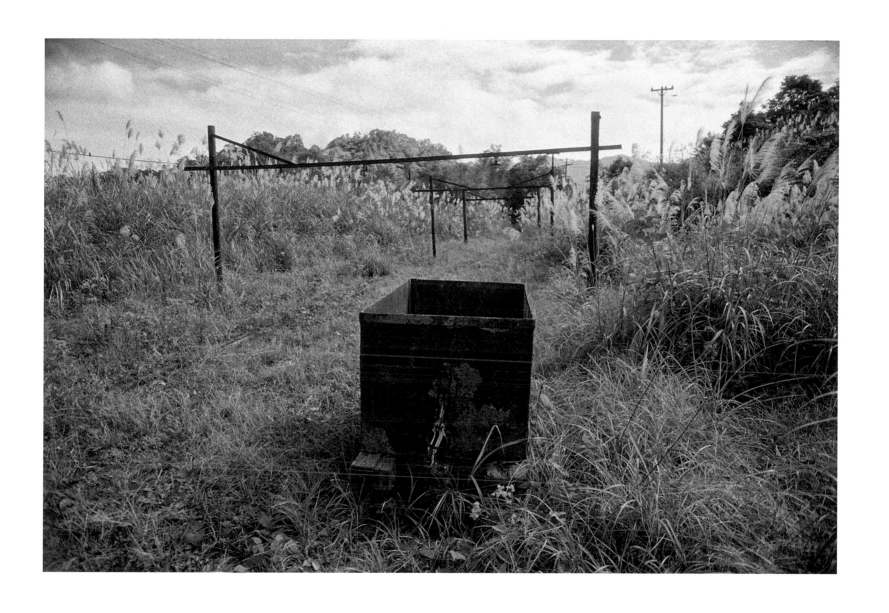

新平溪停採後

越是習以為常的場景，總是以讓人措手不及的速度消散。廢車、廢
站、廢線，到最後無論是車輛還是鐵軌都被當成廢鐵賣掉。兩條平
行延伸的鐵軌，究竟會不會有盡頭，有的話，盡頭又是什麼？

成長中的鐵道 ────────────────── 008

小孩的歡樂大平台──新竹貨運站和繁忙的臺肥支線｜鐵道旅行初體驗｜移動的青春

輕便鐵道 ────────────────── 056
Narrow Gauge Forever

臺灣鐵道傳奇｜內灣小月台──青年鐵道迷的大串聯｜歷史就在這裡──黎明分館日文書庫｜小先生的大震撼──已遺忘之台灣鐵道｜獨眼小僧和他的夥伴們──新平溪煤礦｜動態影像記錄｜尊敬的台灣鐵道研究前輩

追煙 ────────────────── 098

· 遼寧阜新 102

· 內蒙──牙克石、元寶山、平庄 120

· 新疆三道嶺──蒸汽火車的最後聖地 146

串聯世界的平行線 ────────────────── 186

· 蒙古 188

· 與生活接軌的鐵道 212

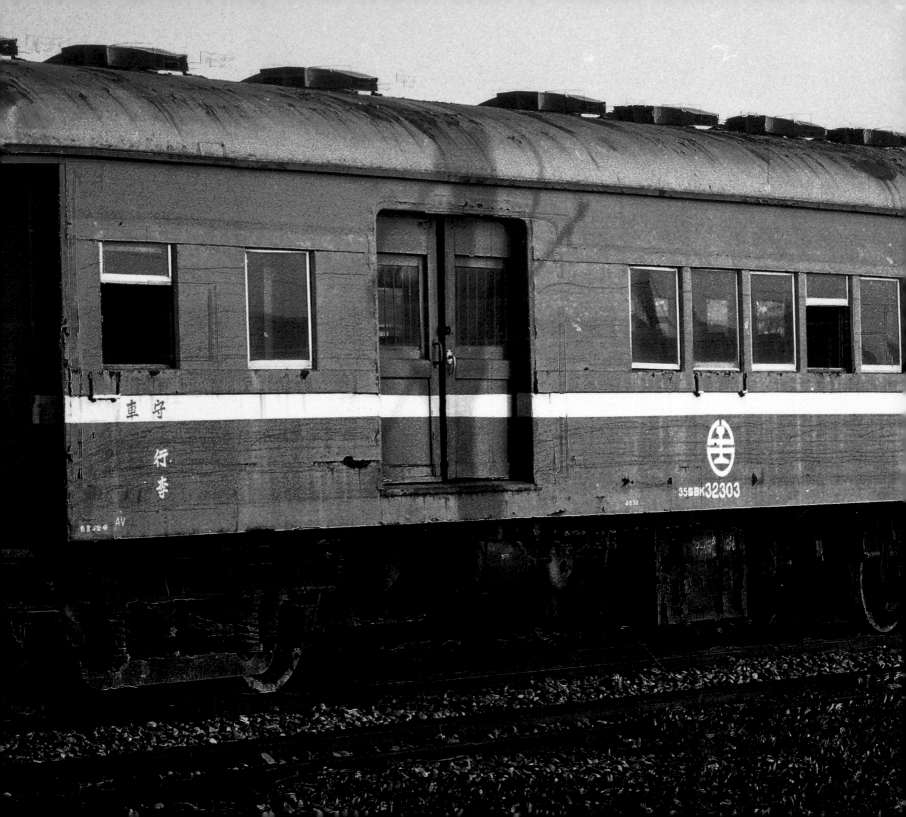

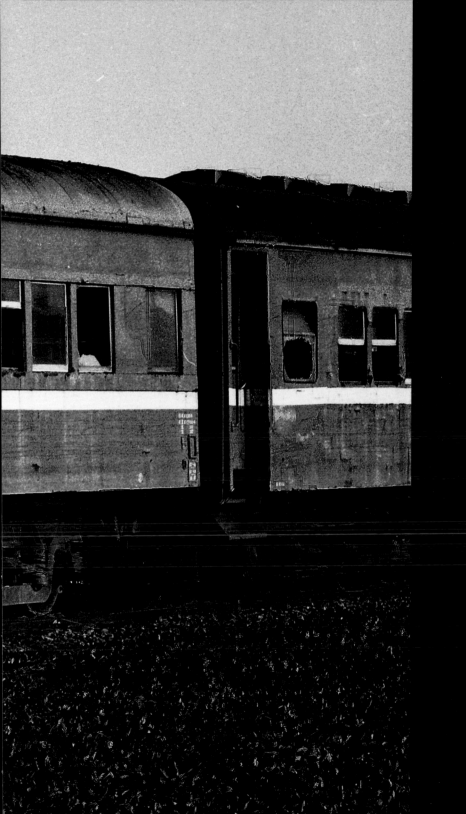

成長中的鐵道

我在新竹長大，老家非常靠近新竹貨運站（北新竹），許多的童年回憶都跟鐵道息息相關，它們就像是我的成長同伴。除了上學以外，只要一踏出家門，幾乎都會與鐵路產生關聯。新竹貨運站的四周是家人固定的活動範圍，從生活上的必需，到遊樂訪友的路線都會經過它。密集的貨運側線上各種奇形怪狀的特殊車輛，每天來來回回於工廠與貨運站之間。和媽媽一起坐在開往苗栗豐富的普通車裡，是搭乘火車的初體驗，軌道運行的一切對三歲小孩來說都是驚奇。高中考到竹東高中，繞過竹貨後與縱貫鐵路分歧的內灣線成為我的通學列車，青春的早晨就從開往內灣的普通車開始。原始的風貌、車輛運用的多樣性，靈活的調度，都讓內灣線充滿了魅力與活力。就讀東海大學時期是親近海線的良機，從山腳下的大肚廢車場開始，一路踏尋沿海的幽靜車站，感受季節的變化。服兵役時，營舍就在北迴鐵路旁，柴油動力車輛沿著海岸線快速前進，引擎聲浪迴蕩在中央山脈腳下，隱沒在太平洋海潮聲中。

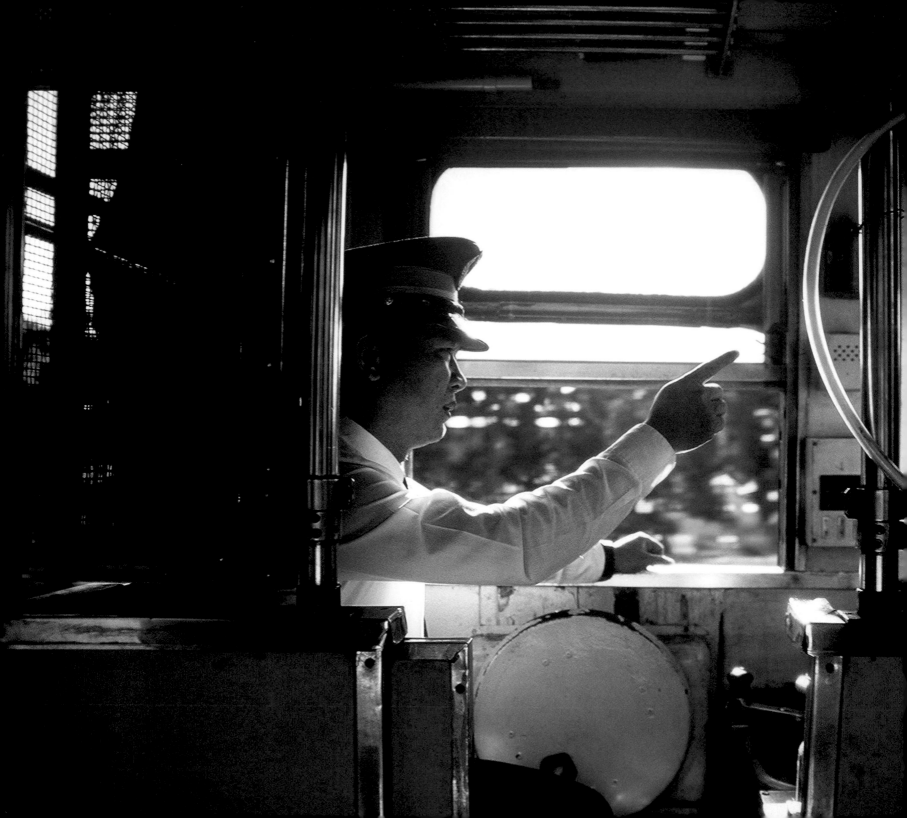

Alright !

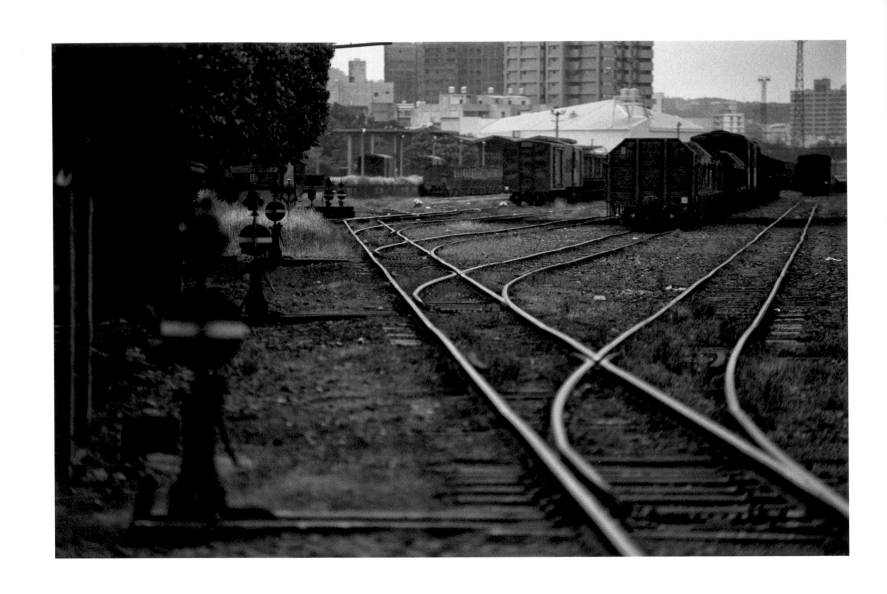

新竹貨運站
新竹貨運站內有超過20個股道，全盛時期熱鬧非凡，是各式貨運
車輛的展示大平台。

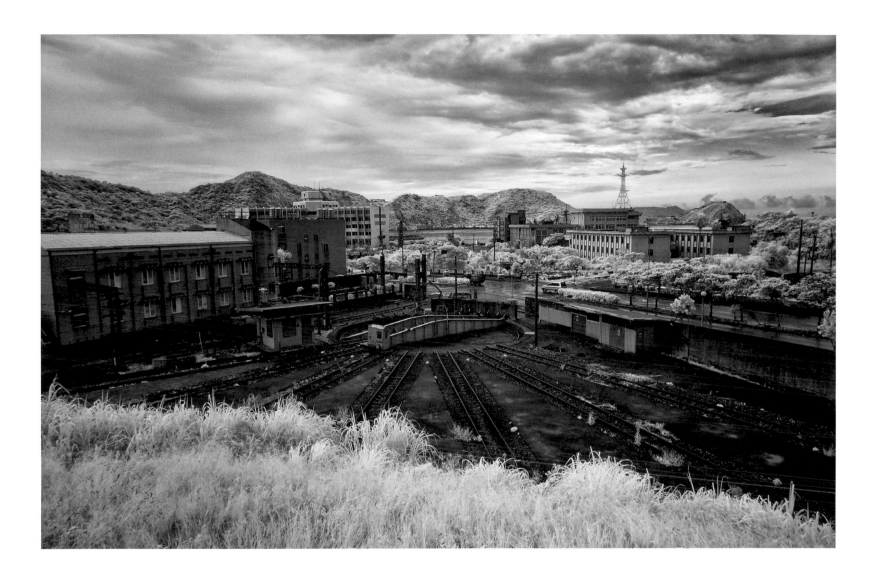

蘇澳站的調車轉盤
隨著路線的變更，原位於路線終端的蘇澳車站內調車轉盤，使用的
機會越來越少了。

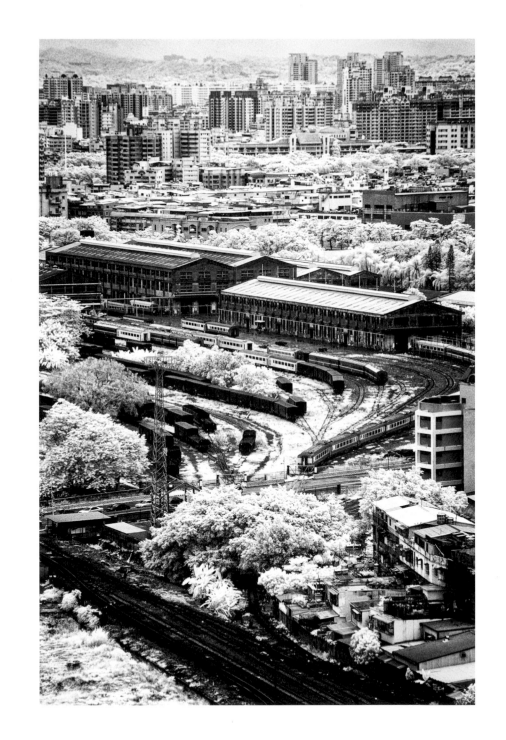

（舊）高雄機廠
位於前鎮、苓雅、鳳山交界處的高雄機廠佔地廣闊，原是臺鐵縱貫線
南端的維修重鎮。臨港線停駛後，頓失功能，現已遷移到屏東潮州。

停駛後的梅子站月台

1991年8月31日是東勢線鐵路運轉的最後一天。由縱貫線鐵路豐原
車站分歧的東勢支線,原路基現改為東豐自行車道。

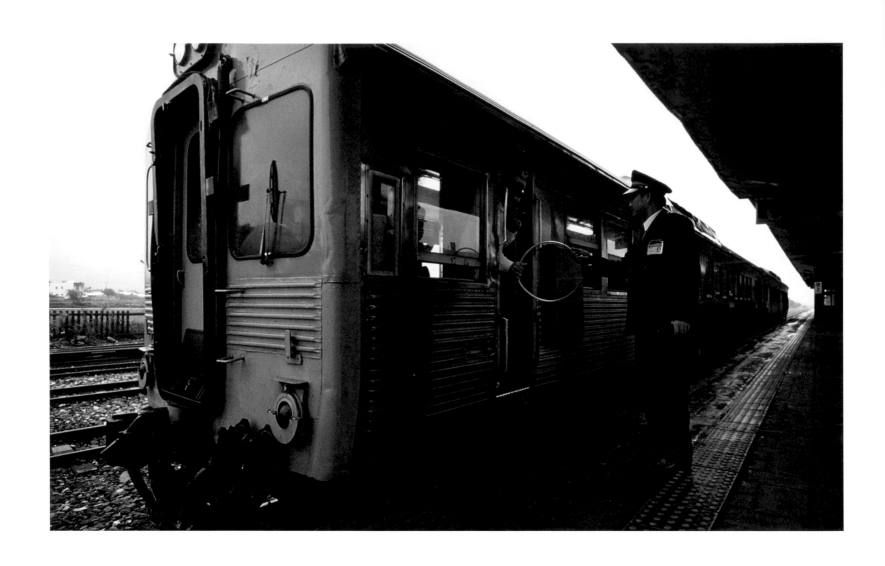

路牌授受
一列由DR2700編成的柴油客車，停靠月台等待開車，車長自站務
員手中接過電氣路牌。

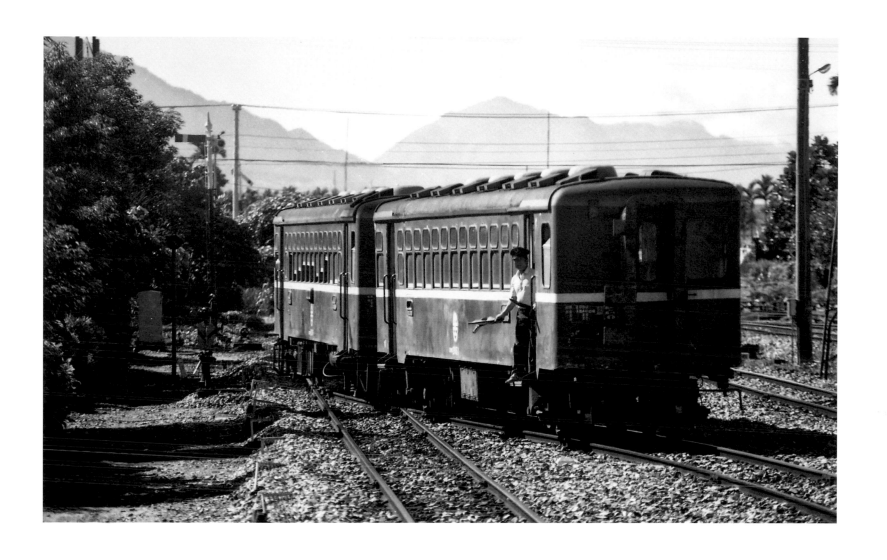

東線小叮噹

柴油客車DR2000型擁有「小叮噹」的可愛暱稱。暱稱的由來跟塗
裝的沿革有關。早期行使於窄軌花東線時期，為黃白塗裝；後期標
準軌化後改為藍白塗裝。與小叮噹的配色沿革一致。

（攝於玉里車站）

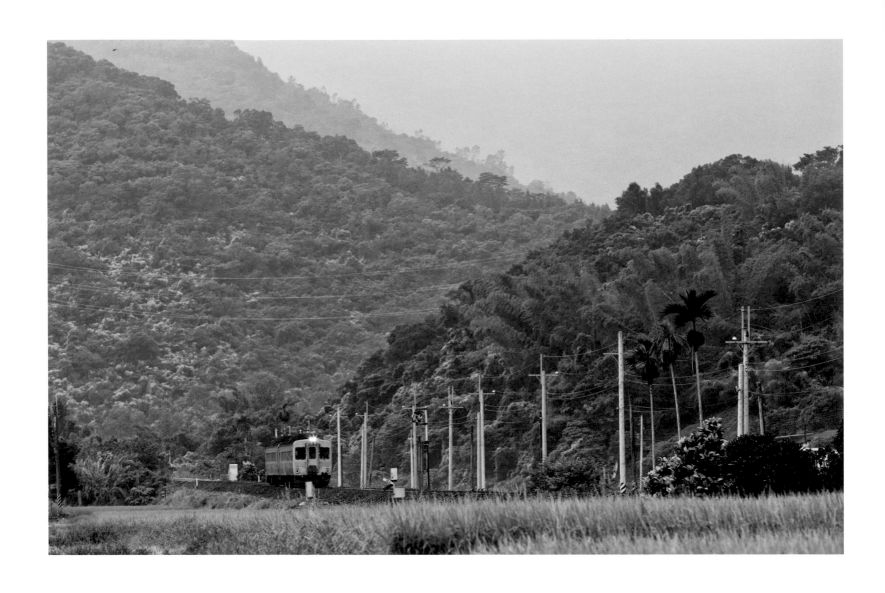

縱谷裡的DR2700
行駛於花東線的柴油客車「白鐵仔」。曾創下台北—高雄四小時行
車最快記錄的DR2700,晚年退下「光華號」的光環成為花東線上
的通勤客車。

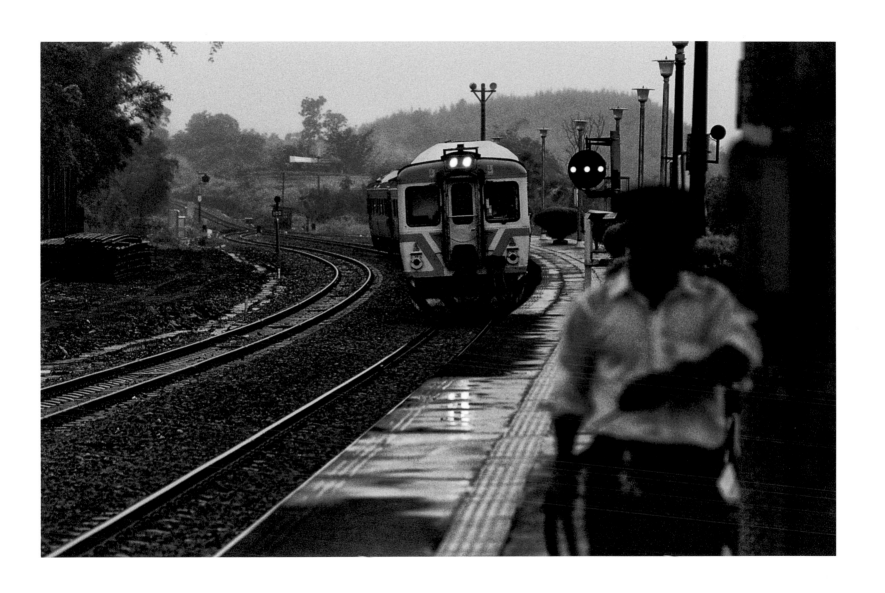

東竹暮色
一列柴油自強號列車（DR2800）在暮色中開進東竹火車站。

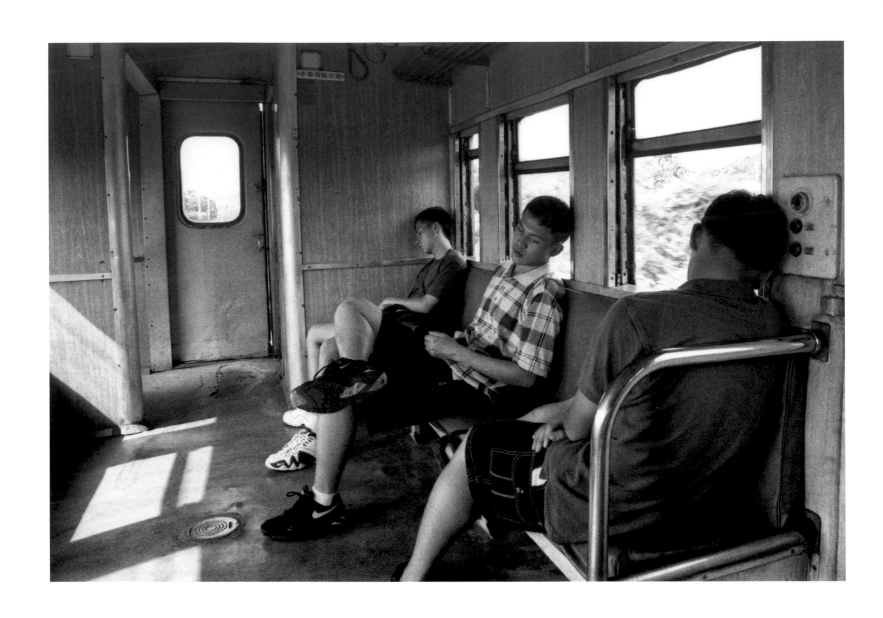

車上睡覺的人

在通勤電聯車還沒大量投入運輸之前，多虧有普通車才能載運旅客
到每一站。拉開窗戶，吹著風，在目的地抵達之前，好好補個眠。

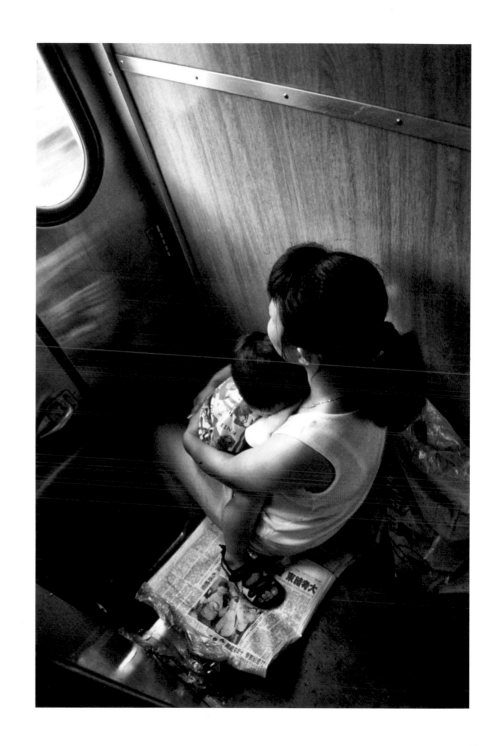

媽媽帶小孩坐車門
買到無座票時，車門邊的階梯曾經也是一種安適的選擇。在陸續將
客車進行無階化以及電動門改裝的今日，也幾乎成為絕景了。

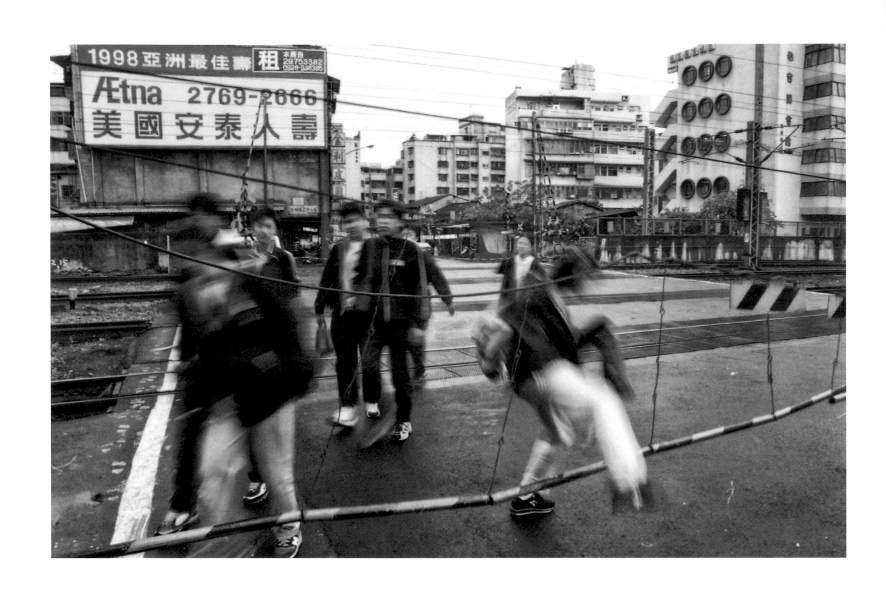

台北重陽路平交道
不耐久候的行人穿越平交道。

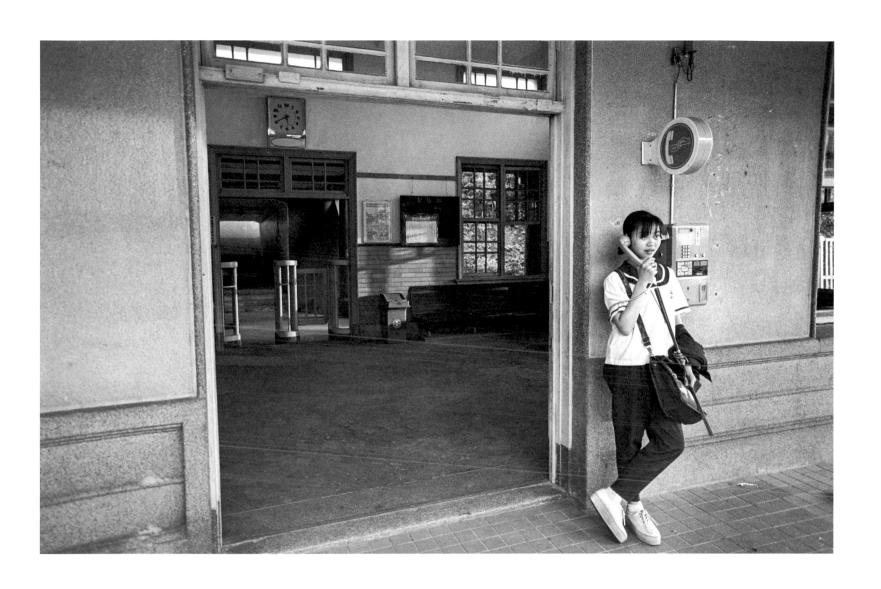

泰安站前打公用電話的學生
泰安火車站為舊山線中的一站，原為木造站房，地震毀損後改為水
泥站體，現已成為泰安鐵道文化園區。

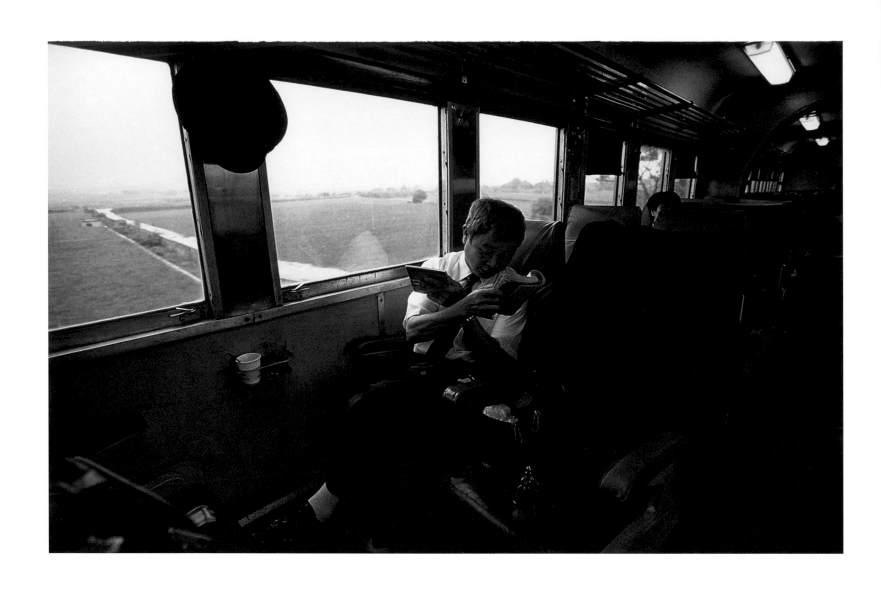

悠閒的隨車人員
花東線鐵路在平日搭乘，頗有一番閒情逸致，車長也忙裡偷閒背誦著
英文單字。緊閉的窗戶也是在冬天搭乘「白鐵仔」的另一種風景。

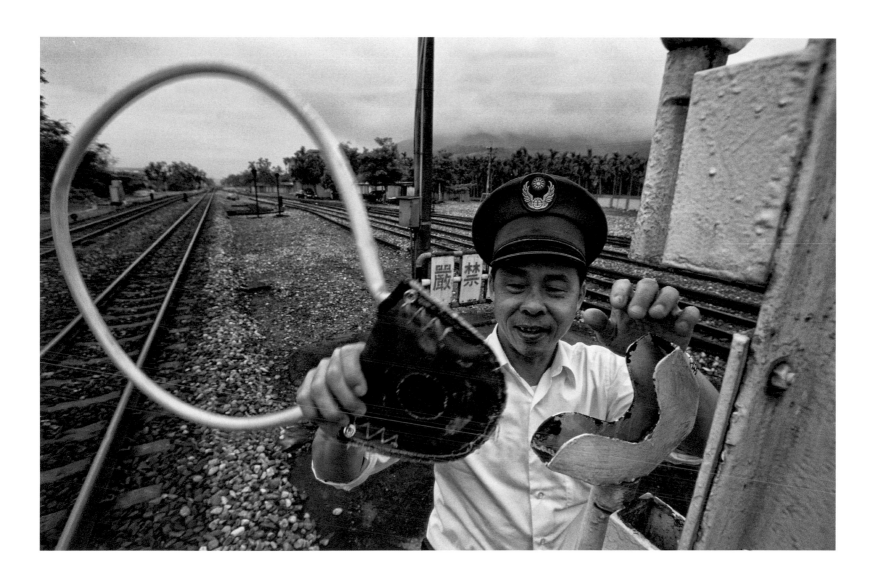

預先安置路牌

早年臺鐵部分的單線雙向運行閉塞區間，曾使用電氣路牌來控制行
車安全。電氣路牌置放在路牌套圈中，在通過站的路線前端，設置
有路牌授器，站務員預先放置好路牌，等待司機助理從高速通過的
列車中伸手取走。

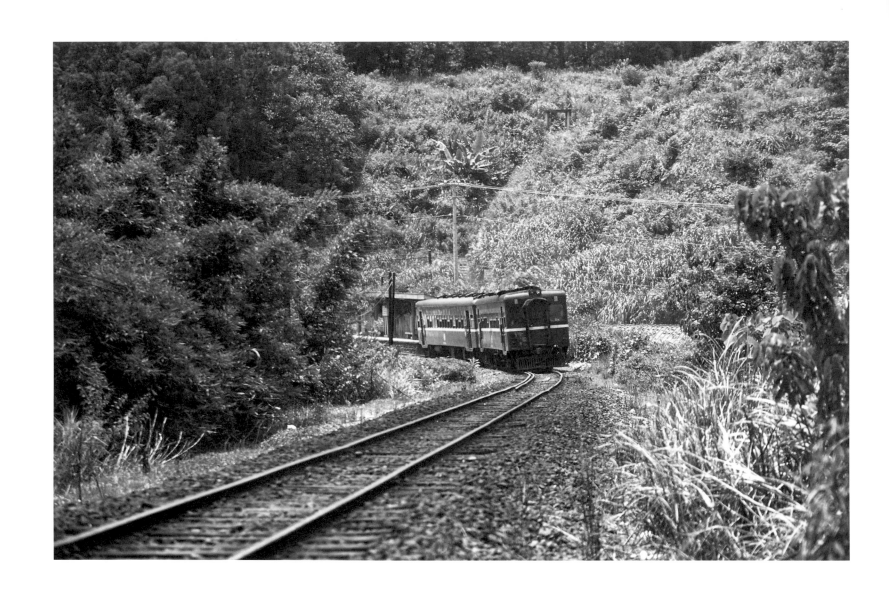

南河車站
兩節內灣線火車自南河開往內灣方向。2003年，臺鐵將南河車站
改名為「富貴」。

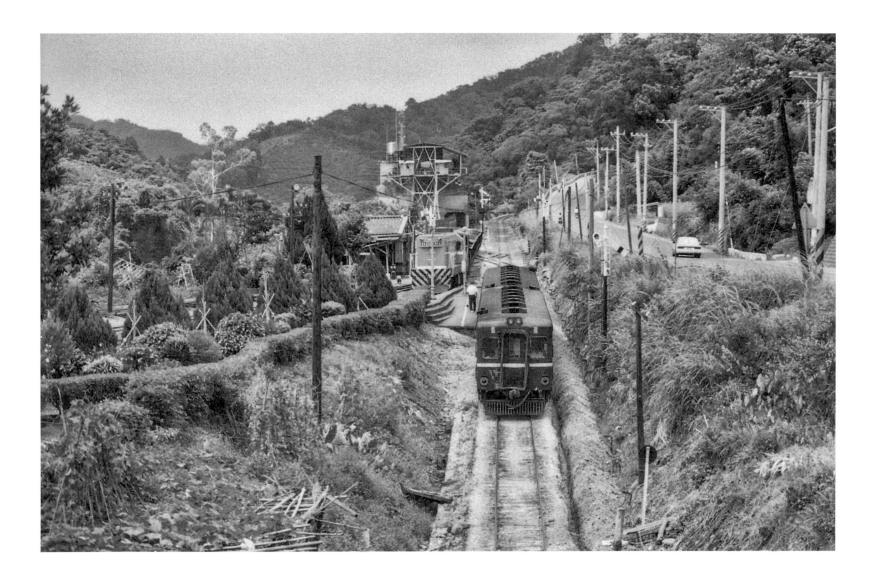

折返式車站：合興

合興站位處斜坡，設計成折返式站場提供會車、停靠之用。圖中可
見折返線上的貨列，和正線上通過的柴油客車。目前折返式站場設
計已拆除，僅保留木造站房。

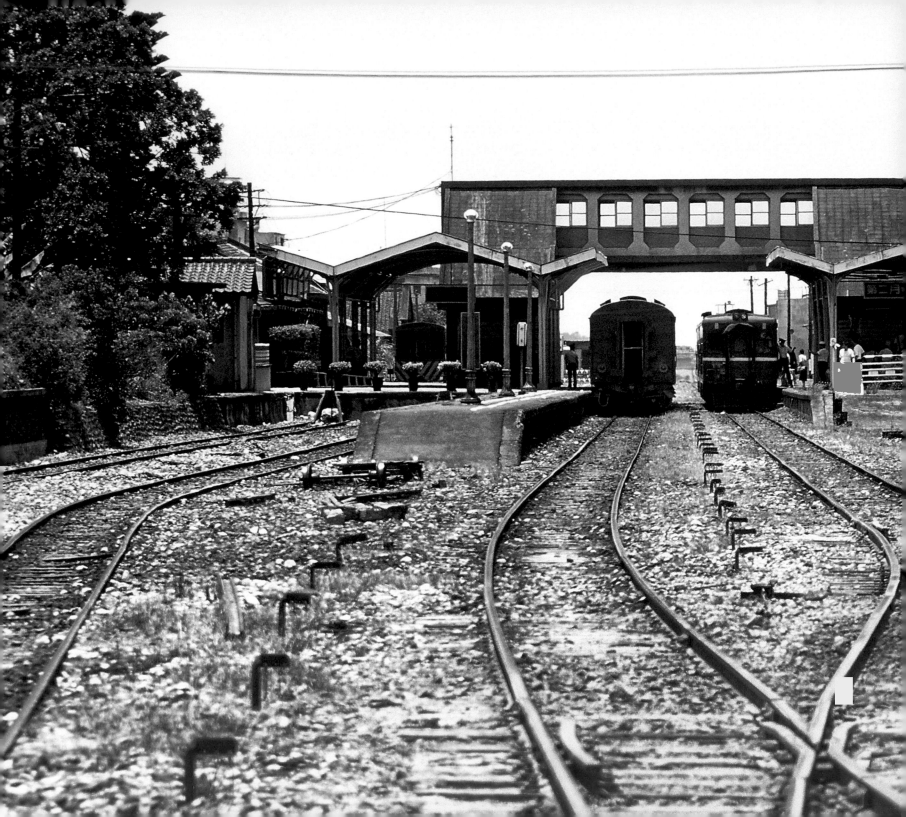

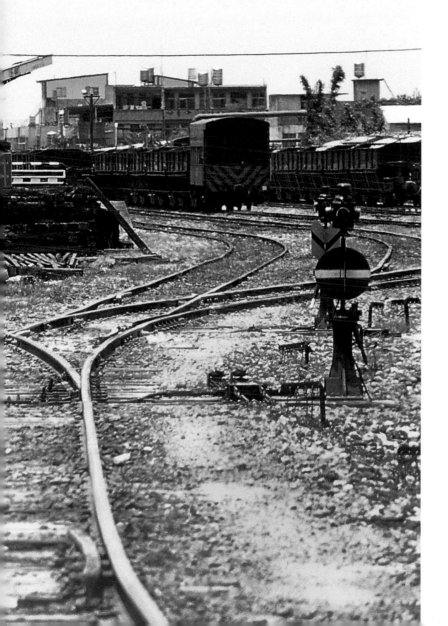

竹東車站
竹東車站是內灣線最大站，特色是連結兩座月台的天橋。第一月台
停靠往新竹方向列車；往內灣方向列車停靠第二月台。

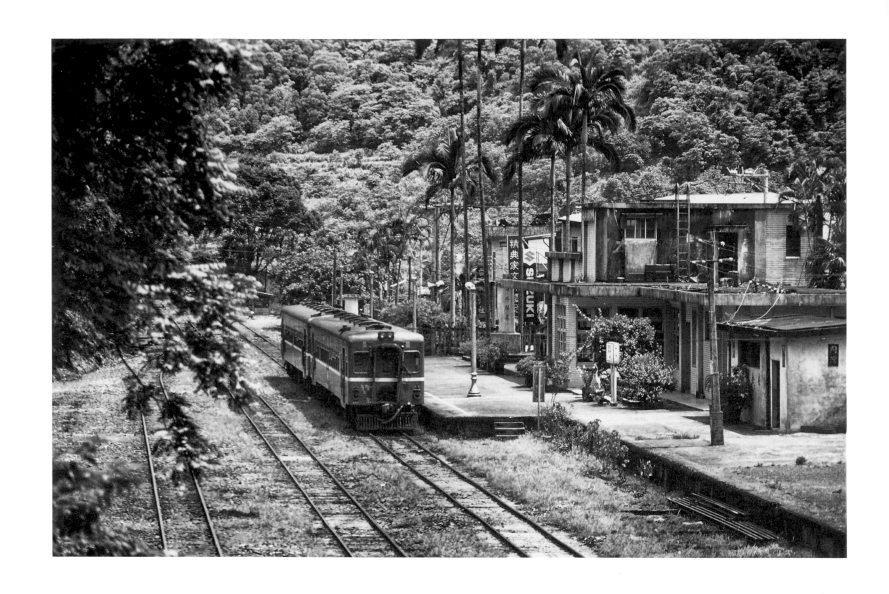

原始的內灣站
內灣線的終點站,山中的站場,只能停靠兩節柴油客車的月台,這
是八〇年代末的山城風光。

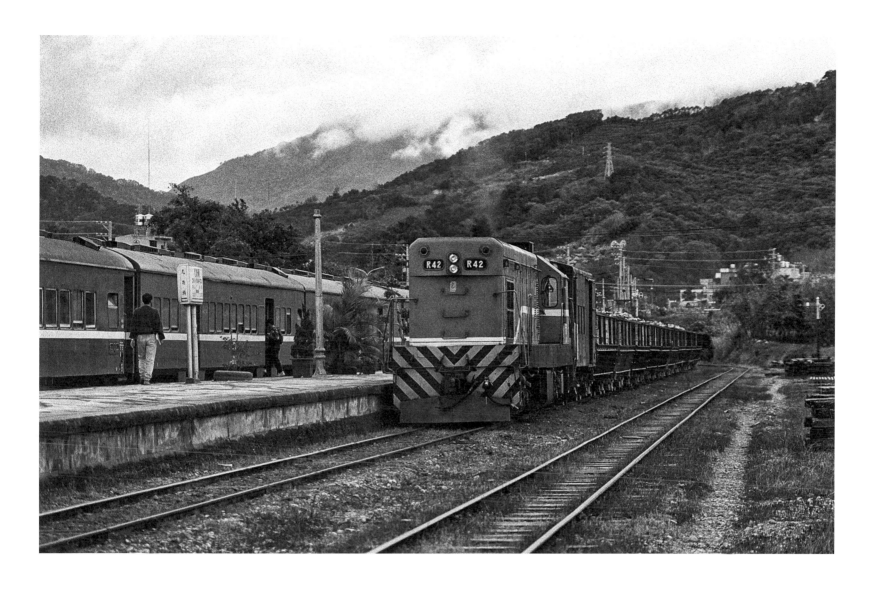

冬日午後的逆牽貨列
九讚頭擁有內灣線最寬闊的站場，列車可於此停靠、整備。圖中的
貨運列車由合興站開出；月台另一側停靠的是學生列車，在此加掛
車廂，準備開往竹東，載運學生返回新竹。

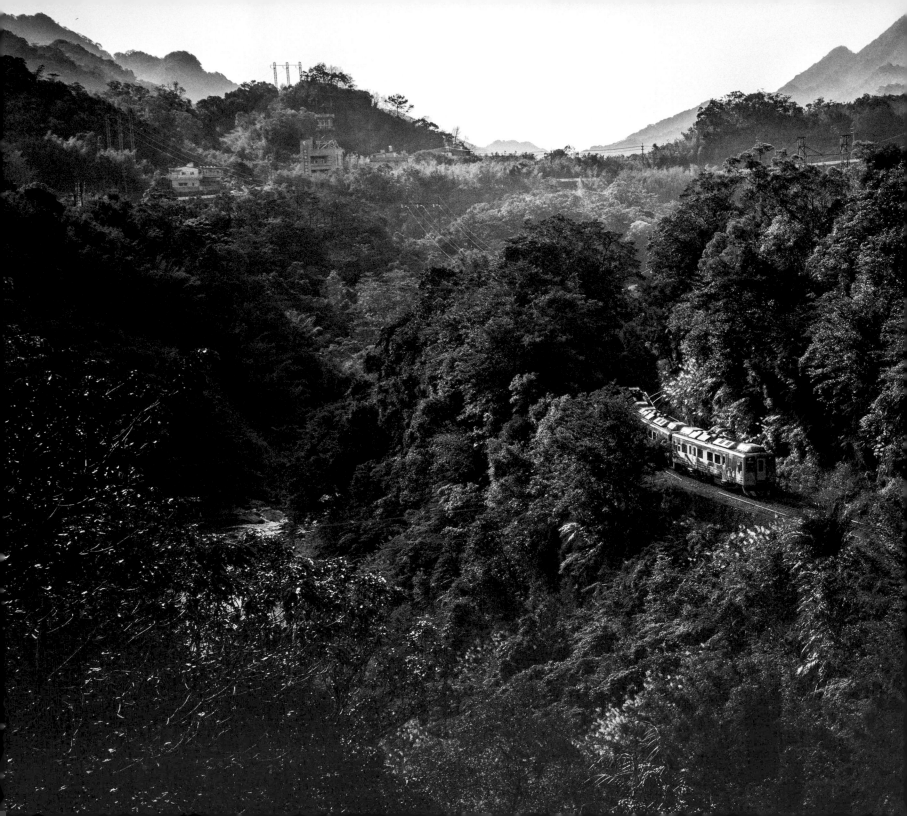

行經基隆河谷的平溪線柴油客車。

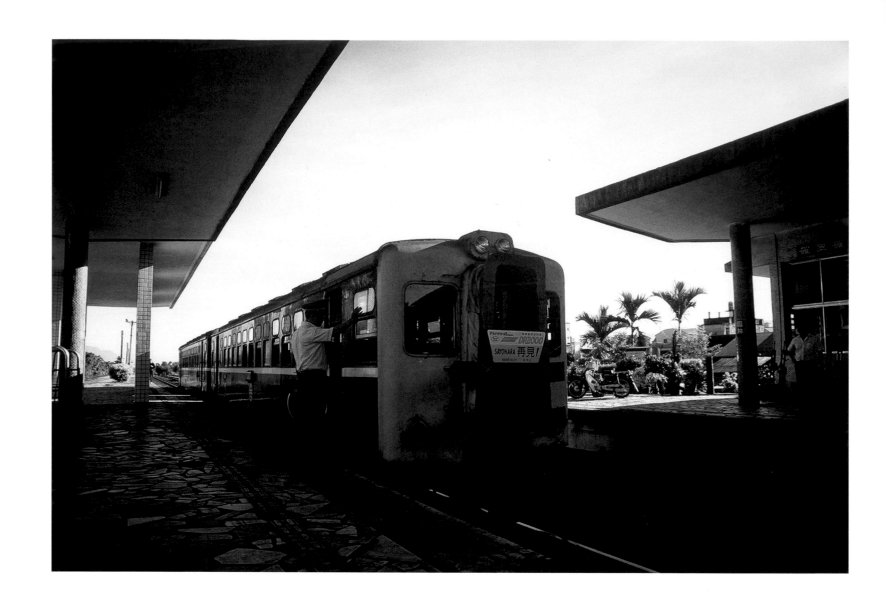

東線小叮噹

鐵道迷為將自花東線結束運轉任務的東線小叮噹舉辦紀念活動，感
謝自窄軌年代開始來回奔馳在臺東線的柴油客車。

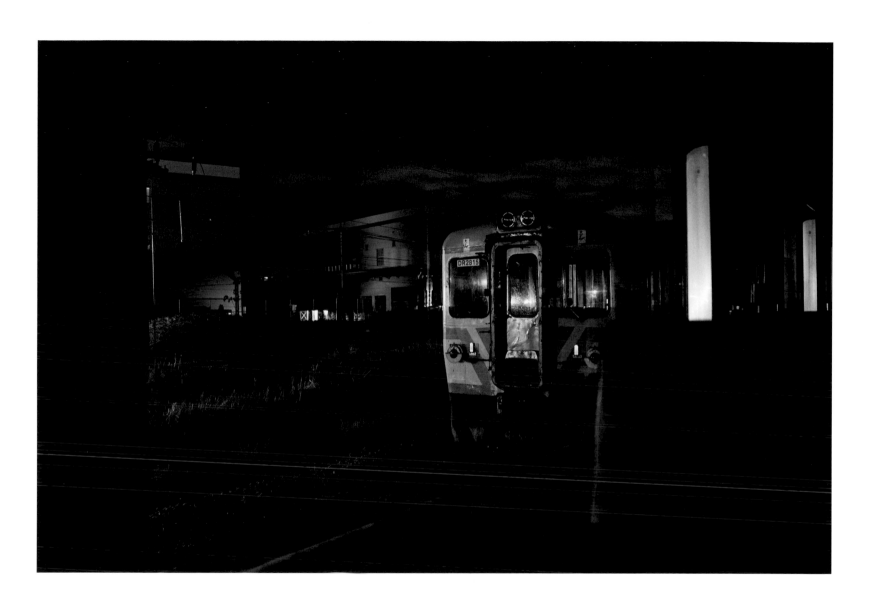

大肚調車場內準備廢車的DR2800。

台北機廠中待報廢拆解的EMU100。

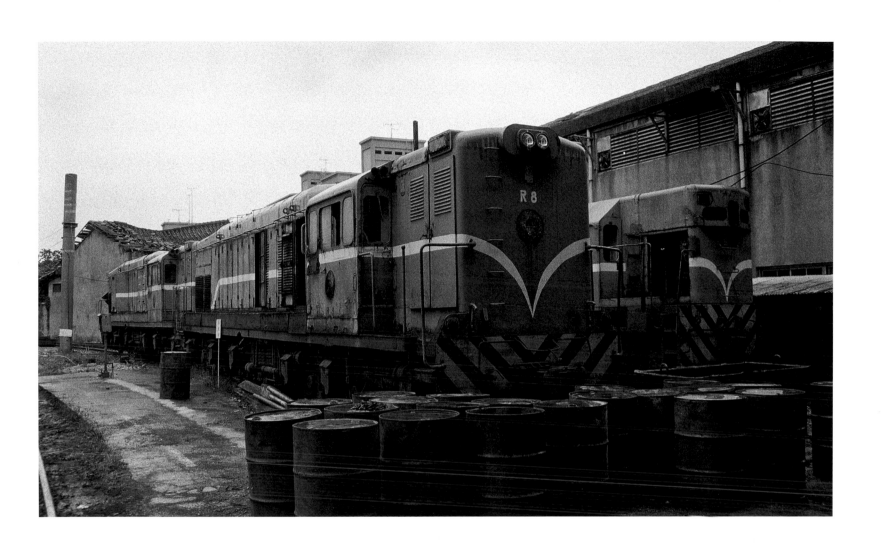

台北機廠R0報廢
停放於台北機廠中的報廢R0型柴電機車。

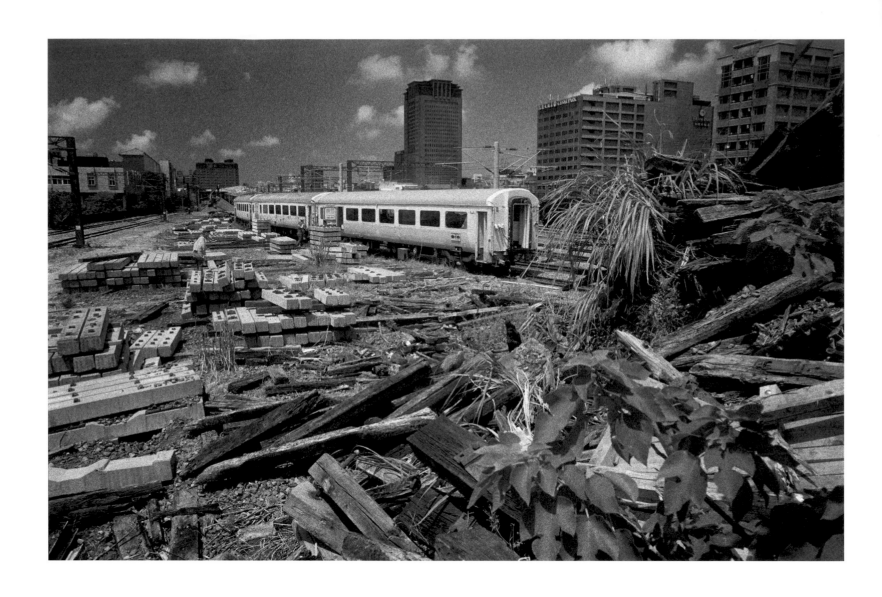

新竹貨運站報廢EMU100
臺鐵第一代自強號「英國婆仔」EMU100型，自1978年開始營
運，是早年高級列車代表。曾有四輛該型待報廢火車停放於新竹貨
運站，慘遭無情地破壞，與過往的風光形成強烈對比。

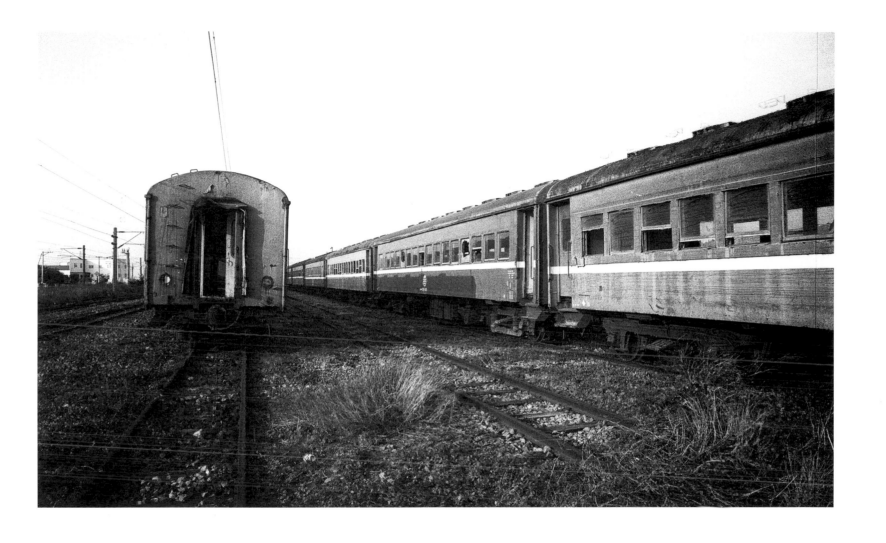

大肚調車場
海線大肚車站站外北側原設有調車場，肩負貨運調度業務。貨運量
直線下滑後，大肚調車場失去作用，寬敞的空間轉為停放各式待報
廢車輛。

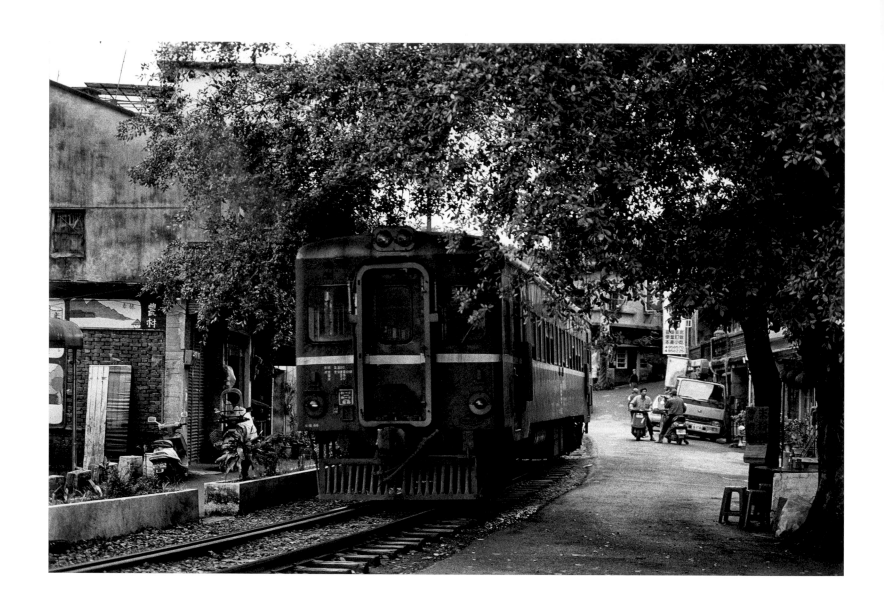

與火車同行

平溪線經過十分時，鐵道平行街道鋪設，從兩側的民宅間輕快地通
過。經由侯孝賢等人的電影，成為台灣最著名的鐵道風景之一。

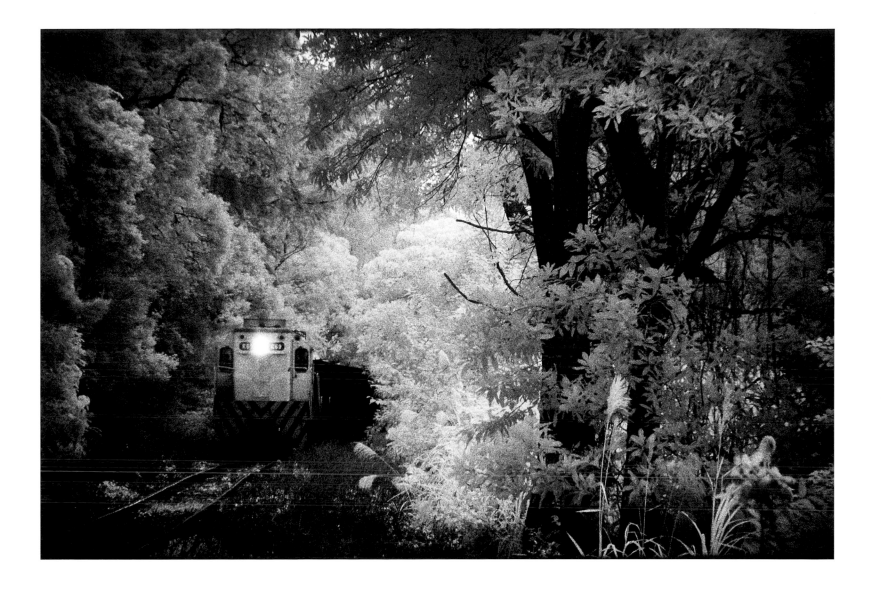

林口線煤列
由R20柴電機車牽引的煤列行駛在林間，透過紅外線底片的表現，
更顯神祕。

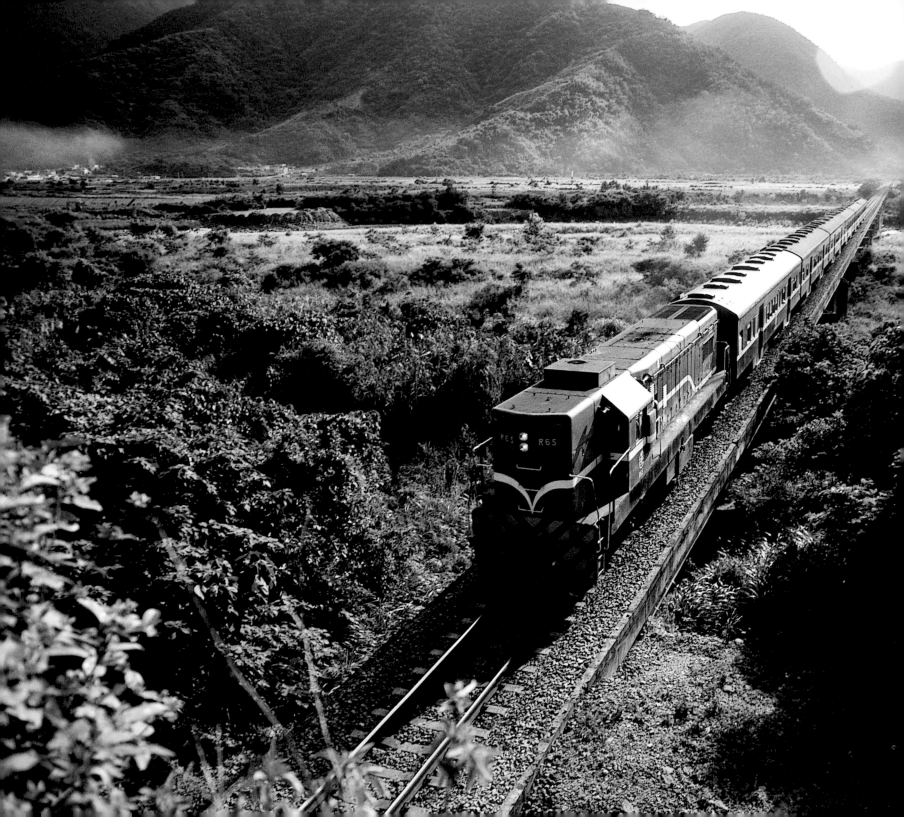

開往花蓮的晨間通學列車
一列由R20牽引的普通車，在晨曦中通過南澳的綠野開往花蓮。

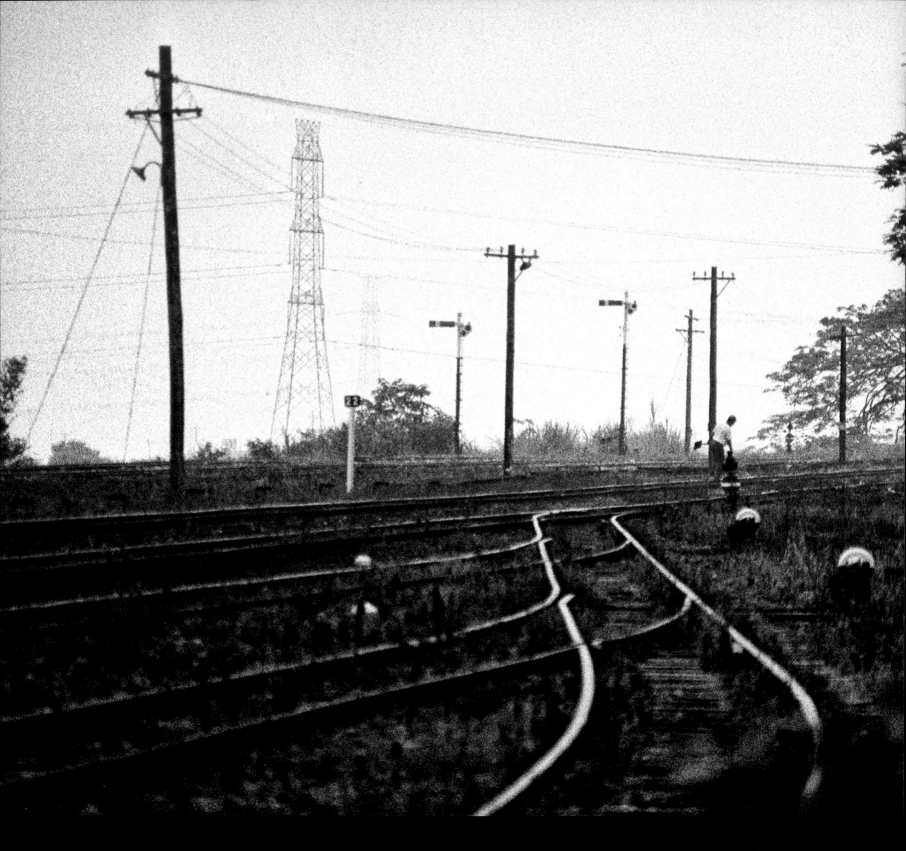

九讚頭站場
臂木式號誌機、標誌式手動轉轍器、重錘式轉轍器、道岔，人和鐵道之間的呼喚應答。

小孩專屬的歡樂大平台──新竹貨運站和繁忙的臺肥支線

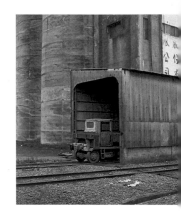

第一次看火車是坐在阿公的腳踏車上，在新竹貨運站的路線旁看著貨車持續地調度、溜放。那些奇形怪狀的龐大車輛，互相連結時發出巨大的撞擊聲響，完全吸引住小孩好奇的目光。一個活潑好動的男孩，從此臣服於兩道平行線上移動的火車。還沒有上學的日子，阿公經常買好養樂多後把我放上腳踏車，繞到新竹貨運站旁，停好腳踏車後阿公點起菸來吞雲吐霧，我則是左右張望，一邊喝著養樂多一邊瞭望遠處的火車。火車跟馬路上的汽車不同，它們更高更大，而且更長，長長的一大串，不斷發出喀噠喀噠的聲響。

穿越東勢街的鐵道是臺灣肥料公司側線，從新竹貨運站北端延伸出來，沿著現在的公道五號往東南走，再分叉出通往中油油庫以及新竹化工的側線。這是條繁忙的貨運側線，中油、台肥與新竹化工每天都有很大的貨運需求。東勢街平交道柵欄一降下，兩側的行人與車輛開始漫長的等待，警示燈伴隨著登、登、登、登的規律聲響，來來回回進行著調車作業，一輛又一輛緩緩前行的長長貨列，悠哉地通過。每天下午三四點，工廠完成一天的作業後，側線上更是頻繁地運作，曾經等了二十分鐘，柵欄才升上去，恢復通行。

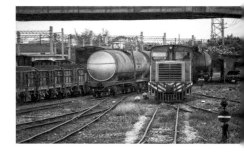

偏偏這又是回家的路徑之一，即便不是特意去看火車，也經常遇到平交道降下的美妙時刻。許多深刻的回憶都在平交道發生：像是父親騎著小巧的鈴木FR80摩托車，讓我坐在前方的米色三角座椅上，回家時被平交道的柵欄擋下，我興奮地看著一列又一列通過的貨物列車，一點也不在意等候的時間，甚至希望可以有更多的火車繼續從我們面前通過。

小孩子想要游泳，就要到台肥公司。台肥大門前有座巨大的平交道（已拆除，原址位於目前的公道五路），在大門邊上就有一排房舍，有麵包部、福利社、羽球館、游泳池還有理髮廳。小時候對麵包的印象來自台肥的麵包部，販售像現在流行的洪瑞珍三明治，吐司固定在下午出爐，想要買到早上要先

預訂。游完泳後，喜歡沿著台肥公司的圍牆走段路，再穿過台肥側線下的涵洞回家，看沿途的側線鐵軌上，有沒有什麼動靜。

一次又一次前往竹貨後，逐漸不能滿足於遠距離的欣賞，難以抗拒火車源源不絕的吸引力，決定去看看停在軌道上的它們，休息時的火車是什麼模樣？於是，開始闖進幾乎不設防的新竹貨運站，貨運站的邊緣停著長長的一列「平車」，等待著載運軍用車輛，對小孩子來說，簡直就是最棒的賽跑跑道。起跑點就在貨運站角落，一處讓車輛可以順勢上到平車的水泥斜坡，每次站上斜坡，就忍不住要跑上平車。經過一段衝刺後，跳過車輛間隙，碰的一聲降落在下一台平車上，再繼續往前衝刺……來回奔跑幾趟後，早已是滿頭大汗。再遠一點，停放著各種貨物車輛，只要能攀爬的小孩們都不會放過，像是煤斗車旁有一階一階的鐵欄杆，小孩喜歡攀上車頂看看車斗裡到底是什麼模樣。每次爬完貨車後，兩手總是沾滿油汙，很快地玩伴們就將去貨運站玩耍取名「黑手」，去玩黑手成了我上學前的歡樂時光。

貨運站裡，只要是有列車移動的地方，工作人員是禁止我們進入的。當調車工作開始後，小孩只能退到安全區域，看著調車工跟司機員合作表演。調車工手裡拿著紅、綠兩隻旗子，攀附在列車的頭或尾，列車行進時，手上的綠旗隨風飄揚，跳下車揮動紅旗時，司機員立即煞車，火車發出滋滋的聲響後碰咚一聲安穩停車只剩下柴油引擎規律的呼吸。

常看到一列貨車被火車頭從後面推著跑，轉進一條股道後，突然間，被調車工切斷了連結，火車頭停在原地，剩下幾節貨車在鐵軌上滑行，一直到撞上停止的車輛發出碰隆一聲巨響，車輪才停止轉動。長大後看到貨運場裡有「嚴禁溜放」告示牌，才知道原來那就是「溜放」，如此震撼而有趣的場景，沒想到，居然陪伴著我成長。

貨運場裡，地上佈滿了密密麻麻的平行線，火車好像會認路一樣，都知道自己要走到哪一條線。一直到我們仔細觀察調車工作業後，原來神奇的是鐵軌附近的地上，那些半圓型的鐵架上伸出一隻帶著圓

盤的手把，長得像是老式的電源開關。調車工把它們扳倒後，鐵軌就會切換路線，火車行進的方向就改變了。有一次，我們以幾近哀求的眼神看著調車工，他才勉強答應讓我們扳扳看，扳下後，立即傳來鐵軌移動發出的明確聲響，鏗鏘有力。後來，才知道這個控制行車方向的機械叫「轉轍器」，在新竹貨運站裡，各個股道上佈滿了錘柄式轉轍器，至於正確的數量有多少？就有待達人計算了。轉轍器每發揮一次作用，火車就會切換到別的軌道上，在繁忙的貨運站裡，如何快速又輕鬆地整備好一列車輛，需要經驗與智慧。

會呼吸的火車 —— 永遠的R20

要選出最喜愛的臺鐵動力車輛，毫無疑問是R20，R20是臺鐵早期引進的柴電機車，用以取代蒸汽火車牽引高級列車。由美國GM-EMD公司設計製造，除了台灣之外，還有數十個國家使用，是一輛運行於世界，輕巧可愛的柴油火車頭。它簡潔的線條和特殊的駕駛室設計，擁有極高的辨識度，遠遠地就能認出它來。最吸引我的就是它的引擎聲浪，從點火開始，咚咚咚咚的低頻四連音規律地傳出。它不霸道的進攻你的耳膜，反倒吸引你的心臟與它共振，你們像是兩顆並聯的心臟。當司機員移動油門把手準備出力運轉時，像是要大聲講話前咳嗽清痰，預告著好戲登場。當我在新竹貨運站看著它獨自停在鐵軌上，咚咚咚咚運轉著，又不時洩壓從車輪旁邊噴出白色的氣體，就確定我愛上它了。它像是活生生的動物，有聲音，有表情，即使在原地不動，它也有獨特的方式吸引你的注目，甚至遠勝於它奔跑起來的模樣。

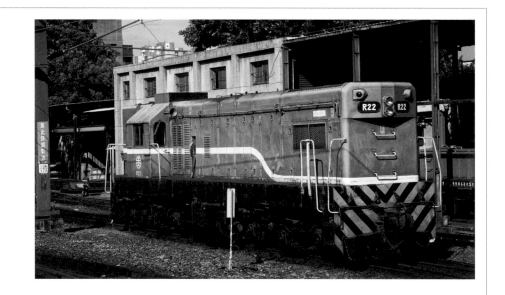

R20 引擎聲浪

鐵道旅行初體驗

・新奇未知的普通車

第一次搭乘火車是要回外婆家，外婆家在豐富（舊名北勢），當時只停靠普通車，從新竹出發要一個小時以上才能抵達，對於學齡前的孩子來說，算是一趟特別的旅行，更何況還是搭乘朝思暮想的火車！跟著旅客的腳步進站後走上天橋，天橋的水泥階梯上張貼著「生生皮鞋」的廣告，下到第二月臺後，看見肩掛著擔子兜售便當的小販在人群裡穿梭，媽媽買了一個後帶我上車。我們坐在綠皮的長條座椅上，打開香噴噴的肉片便當，裡頭有紅色甜甜的豆枝，到現在還是我最愛的滋味。火車一開出新竹火車站後，窗外是陌生的風景，綠油油的稻田，還有彷彿伸手就能摸到的海浪，都讓我感到不可思議。最特別的是走到一半時，火車彎進岔路停了下來，跟之前幾次的停車不一樣，這次沒有乘客上下車，因為火車根本沒有停靠在月臺。從窗外看出去，兩邊都是翠綠的山坡，傳來悅耳的鳥叫聲，車廂裡一片寂靜，彷彿是卡通裡的宇宙船開進了異次元。不久，有一列火車往反方向疾駛通過，快到我分不清楚它的顏色，只能看著它模糊的線條一路往新竹飛奔過去。忽然間從前方傳來咚、咚、咚的聲響，火車啟動了，緩緩地加速開往豐富。我繼續看著窗外的風景，窗外的鐵軌，居然彎進車底消失了，而且，火車開進了山洞……。

豐富站的月台高出平地很多，站在月台上時四周風光一覽無遺，媽媽指著不遠處的一棟房子告訴我那就是外婆家。走下長長的樓梯是一座小小的日式木造站房，站外有棵大樹，幾乎遮蔽了半座站房，炎熱的盛夏，小孩們在樹下玩耍，大人坐在候車室裡乘涼。車站四周有幾家商店，小孩們在這裡滿足口腹之欲外也能買到玩具，整座小鎮最熱鬧的地方就在這裡了。每逢新年，清明，暑假，都會到外婆家住個幾天。夏天時，一群親戚的孩子們聚在一起，到後龍溪邊玩水，摸蜆仔。火車通過後龍溪鐵橋時，發出巨大的碰隆碰隆聲響……。

在外婆家過夜時，我喜歡躺在客廳的長板凳上，看出門外就是豐富火車站的月台，夜深了，還是會有南來北往的火車走過，那是我和火車站的獨處時光，是我們甜蜜的約會。

<div style="border:1px solid">

134號誌站

往豐富的普通車停下待閉的位置是134號誌站，位於造橋站和豐富站之間，方便單線運行的「臺中線」交會列車。小時候的印象列車會在這個號誌站等候很久，五到十分鐘是常態，特別是搭乘普通車時。有時，因為等候過久，車廂的供電馬達不運作，車內電燈熄滅，電扇停止運轉後，更有異次元的味道。

臺中線已經更改路線，新建造橋隧道，現今的134公里處，已非當日號誌站所在。

</div>

·移動的西餐廳

父親由於生病的關係，按時要到林口就醫，學齡前的我時常陪同前往。記憶中，我們總是從桃園搭乘莒光號回新竹。莒光號裡的風景跟普通車大不相同，有著大面的窗戶，掛著兩層的窗簾，內層是潔淨的白色薄紗簾，外層是印有不規則圖案的棕色厚窗簾，像是高級西餐廳裡的布置。到了座位後，父親會翻轉腳踏墊讓我坐在上面，結束療程的他則放低絨布座椅閉起眼睛休息，很快地就在車內播放的理查·克萊德門鋼琴音樂中睡著了。在車上，最期待的就是服務生推著兩層的推車來車內販售，台中名產太陽餅、精緻鐵路飯盒、食品飲料，父親總會買點巧克力或其他的零食給我。無聊的時候，我常起身走動四處看看車廂裡有趣的事物，像是隨車服務員座位旁的方形大茶桶，通道門邊的木製書報架上，整齊地擺放供旅客閱讀的報章雜誌。空調車廂裡非常寧靜，隔音效果好外，很少有人大聲交談，除了鋼琴演奏，只有車輪碾過鋼軌接縫時的噠噠、噠噠，和冷氣空調的聲響陪伴著我，數著車窗外咻咻飛過的電線桿。

搭乘過最特殊的車輛是俗稱摩斯車的「木造瞭望貴賓車」，是陪同母親搭淡水線到關渡探望二哥時有幸搭乘的經驗。從新竹出發，要先到臺北車站，在第六月臺等候淡水線列車發車。一上到木造瞭望貴

賓車全都是木頭的香氣，很舒服，車尾有像是露臺的瞭望空間，抓著欄杆一路看不停後退的鐵軌。這麼特別的車子，在淡水線終止營運後，也一起被拆掉了。跟著消失的體驗還有「平交道」，每次到台北，過了萬華後，經過愛國西路的路橋後，倒數十三座平交道，火車就開進台北站。鐵路地下化後，這個倒數平交道的樂趣也消失了。

移動的青春

・浪漫內灣線

　　高中聯考上了竹東高中，通勤時間成為高中時光的快樂源頭。從新竹市要前往竹東，要嘛就是搭新竹客運，要嘛就是搭內灣線火車（還有一種方式是騎乘摩托車）。客運車分為冷氣車和普通車，我們比較愛玩的學生會選擇普通車，既可以開窗戶滿足抽菸同學的需要，普通車司機開起車來多屬於凶殘的公路殺手，可以享受高度的搭乘樂趣。可惜普通車的班次不多，時常還是要擠進幽閉的冷氣車，一路沒事幹站到下車。所以客運不是我們的首選，只能偶爾作為調劑。若是搭乘火車，要從連結新竹前站、後站地下道中的神祕閘口（當年這個閘口只有在上學時間開放通行）通往第二月臺候車，搭乘一班通學列車。

　　週間的早晨，R20柴電機車牽引著一列普通車停靠在新竹火車站第二月臺，準時六點五十六分發車，開往內灣（不停上員、南河），七點二十八分到竹東。這列車上的乘客幾乎都是竹東高中的學生，依照高低年級以及性別乘坐指定的車廂，從最後一節車廂起，分別是一年級男生、一年級女生、二年級男生、二年級女生和三年級男女混合車廂（使用SBK型半行李普通客車廂），一共五節。有一名教官隨車，維護乘車秩序與安全。

高中三年的歲月，多在這列來來回回的火車上度過，年級越高就越靠近車頭。上學的列車裡，同學大多在補眠，休息，認真的同學會拿出書本來準備功課。通常我會選在窗邊的位子，沿路看風景，吹吹有柴油氣味的薰風。列車一開出新竹火車站，繞過台肥工廠後，很快已經看不見房舍，取而代之的是相連的水田。鐵軌邊上是飄逸的芒草，每天上學都像是出遊的風光。快到竹東站之前，通過榮華隧道後，就快到竹東車站了。

　　放學時，我們會再一次搭乘這班通學列車，五點○四分開車，五點二十八分抵達新竹。結束一天的課業後，車裡彌漫輕鬆的情緒，同學之間討論著回到新竹後要去哪裡玩，想做什麼有趣的事情。火車開進榮華隧道的瞬間，偶爾有幾個男同學抓準時機跑到隔壁車廂關電燈，引來女同學的一陣尖叫，那青春洋溢的尖叫聲算是竹東學生的集體記憶。

　　好不容易升到三年級，總算獲得第一車的搭乘資格。那節火車非常特別，不是一般長條座椅的普通車，它的座椅是對號快車式的；更特別的是車廂有一半的空間沒有座椅，用來堆放貨物。由於是男女同學混合搭乘的車廂，加上幾乎只有全校唯一男女合班的三類組同學搭乘，氣氛較為輕鬆自由。上了三年級，教官的尺度寬鬆許多，要求學生自律而已。我們幾個死黨到車廂前端堆棧的區域席地而坐，一邊聊天，一邊打撲克牌，還為它取了響亮的名字：便當盃。到了竹東，也不急著上學，幾個同學順路走進車站附近每天都很熱鬧的竹東市場，吃點滷肉飯喝碗散肉湯，再慢慢走進學校。

內灣線學生列車調度運用

早晨的通學列車停靠九讚頭時，會解聯後三節普通車廂，只留前兩節車廂繼續開往內灣。這列由R20牽引的普通車開回新竹後，維持兩節車廂的編組繼續往返新竹—內灣。等到接近下午放學時間，從內灣發車進九讚頭後，再掛回早上解聯的三節普通車，重新組成通學列車，載運竹東的學生回到新竹。

歲月中的鐵道

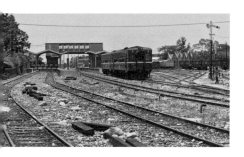

　　內灣線是一條多采多姿的支線，從都市一路走進山裡，又辦理貨運。火車從新竹往北開出，經過我最愛的新竹貨運站後往東轉彎，眼前的風景丕變，樓房漸漸消散，全是阡陌田野，竹中站外甚至是一大片水田。到了上員、南河已經像是在深山裡的小站，直到竹東才再有城市的模樣。再往東是貨運重鎮九讚頭車站，九讚頭的站場十分遼闊，有條側線通往水泥廠。合興站因為位於斜坡上設有折返線供列車停靠，是一座折返式車站。有趣的地方不僅於此，合興還設有架空索道，方便載送石灰石。繼續爬坡，再深入山裡的南河車站只有小小的一段月臺，終點站內灣規模也不大，短短的月臺只能讓兩節藍皮柴油客車停靠，是一處僻靜的幽巷。

　　竹東，是內灣線的最大車站，設有行人陸橋聯通兩座月台，是支線裡少有的規模。往橫山的方向，還有一條側線通往台灣水泥工廠。擁有寬闊站場的竹東站，直到今天，內灣線上下行的列車依然在此交會。在此能看到支線上的多元化車輛。高中時，很喜歡在竹東站欣賞各式各樣的火車，藍皮柴油客車是內灣線的主角，光華號「白鐵仔」也曾於內灣線奔馳，柴電機車頭牽引的普通車，還有以斗車為主的貨物列車……都曾在此出現。雖然內灣線是一條支線鐵路，但是沿線的多樣性和特殊性，豐富了我的鐵路見聞，體驗了幹線上所沒有的風情。

・海風海潮海岸線

　　大學就讀東海，活動範圍來到了中臺灣，面對全然陌生的環境，充滿了好奇與興奮。許多高中時期無法抵達的路線，都近在咫尺，像是三大支線之一的集集線，軍事用途的神岡線，生不逢時已經廢棄不用的東勢線，連結山線與海線的成追線，以及一條沿著西海岸遠離塵囂的海岸線。

　　在東海大學不遠處的山頂，有條山路直直通往另一側的大肚，名聞遐邇的「大肚調車場」就在山腳下。在寬闊的站場裡，停滿了好幾列的廢棄車輛，是被當成廢鐵賣掉之前的棲身之所。光天化日下的廢墟風景，讓許多鐵道迷不遠千里而來取景，因為地利之便，一有空檔，就騎著摩托車到這裡晃蕩。幾近

無人看管的狀態下，可以輕易地攀登進入，難免加速它們的敗壞：被砸破的車窗，恣意塗鴉內裝，四處短缺的配件，折斷的椅背……還有一些事故車，從嚴重損毀的外形可以想見當時的慘烈，與一旁正線上通過的列車形成強烈的對比。

跟山線相較之下，海線保有原始的風情，少了斷斷續續的山洞，多了平順的海岸線和綿延的防風林。海線沿途的停靠站場規模都不大，搭乘的旅客也不多，班次稀少，身為幹線卻有支線的飄逸。在海線，明顯感受到季節的變化，夏季西晒的烈日；冬季強烈的季風，這些在山線側都很難體會。為了不利貨物運輸的山線陡坡而開設的平坦海線，從誕生就充滿了功能性：貨運，北高最快速列車……其實，海線的美，要在一站一站之間體會，大肚、清水……日南、苑裡、通霄、新埔、白沙屯……大山、談文：每一站都讓人流連忘返。

精力旺盛的大學生常做許多瘋狂的事，每逢週末放假時有件事我很喜歡：騎山葉DT越野摩托車回新竹。首先從東海大學下大肚山到沙鹿站前，等候一班下午開出的對號車，目送它出站後，開始一路沿著海線公路狂飆回新竹，在新竹火車站外確認它進站後，再慢慢騎車回家。當然有來就有往，回台中時，一樣會挑選一班快車跟著它一路往南。與火車較勁的例行公事是我大學時的神聖儀式。

‧軍營後窗的晚安曲

服役時，抽到海巡被分配到宜蘭南澳的部隊度過軍中歲月，營區距離南澳車站很近，現在已經變成垃圾車的停車場。從東澳到漢本的太平洋沿岸都有單位的雷哨和班哨，也成了我經常活動的範圍。在這一帶，鐵道和高山、大海都非常接近，在岸邊巡防時，回望山脈，常見山腰間雲霧繚繞，海面上千姿百態的雲層隨著季節不停的變化。北迴鐵路上的列車就在山海間南來北往，呼嘯而過。

沒有夜間巡視勤務時，固定在晚間九點前就寢，在我牀鋪背後的窗外，一道鐵絲網之隔，就是北迴

鐵路。當寢室裡還充斥著學長們交談的耳語，我還來不及打開隨身聽的恍惚時刻，遠遠地就會傳來柴電車頭起步的怒吼，一路呼嘯著劃破山海交界，通過我們的營舍。那是一列按時往南出發的貨物列車，說也奇怪，從來沒有查清楚它的車次以及起訖車站。對我來說，它像是一位固定見面的朋友，用它中氣十足的引擎聲浪跟我說一聲：「今天過得好嗎？晚安！」

夜間勤務結束後，留意到有一班普通車，是我最喜愛的R20柴電車頭牽引，由南澳發車開往花蓮，應該是學生們的通學班次（也許車裡也像我們以前在內灣線一樣歡樂）。從南澳出發後，鐵路要穿過隧道，隧道上方有一條產業道路通往中央山脈，是理想的拍攝點，能夠遠眺南澳美麗的地景。一天早晨，趁著結束勤務的空檔，來到隧道的正上方，等待R20從遠處一路轟轟轟開過來，橘色的車頭後方牽引著六節藍皮普通車。我拿起相機對好焦，秉住呼吸，按下快門。每次看到這張照片，我就想起清晨從太平洋照拂鐵路沿線的陽光，以及火車開進山洞後留下的風切聲。南澳的一天，就從這班列車通過開始。

下基地時，移防到蘆竹海湖。很巧地，也跟鐵道產生了聯繫，這裡有林口線鐵路經過。鐵路在海湖轉了一個大彎，頂點剛好接近我們駐紮的哨點。每次只要有列車開過來，就像要撞進房子裡來，那種威壓感是前所未有的體驗。

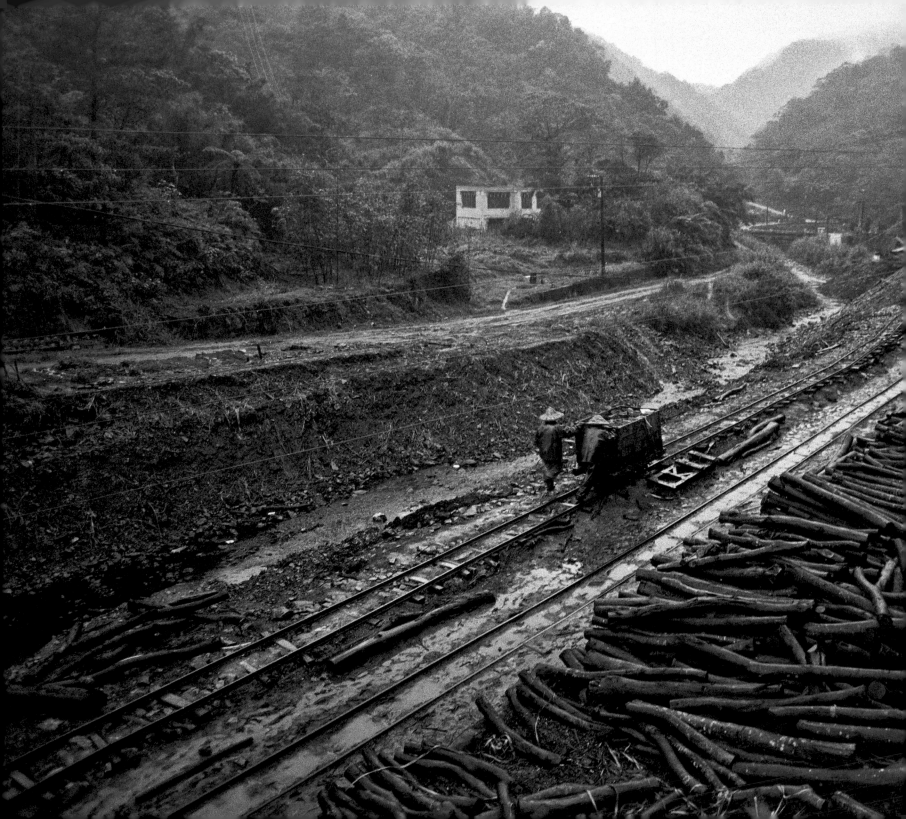

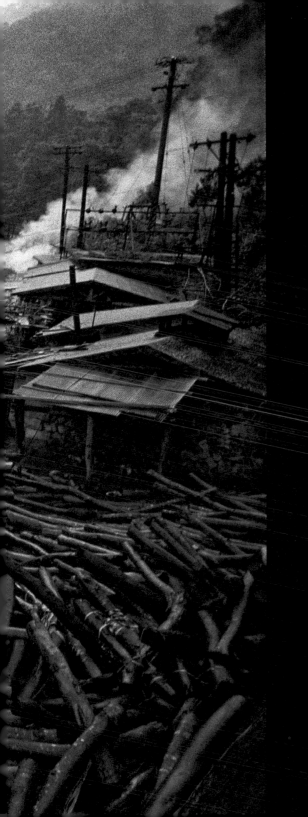

輕便鐵道
Narrow Gauge Forever

在成長的歲月裡，台灣本土意識逐漸抬頭，研究台灣，認識台灣，是刻不容緩持續進行於社會上的大事。上了大學，進到豐富館藏的圖書館裡，每一本專著，每一張圖像都帶來衝擊：原來台灣還有這麼多我不知道的事物，曾經發生過，真實存在過，甚至是外國人到訪台灣後所留下的珍貴記錄。在報紙上讀到一系列鐵道研究的文章，扭轉了大眾對鐵道的看法，進一步傳達文化保存的觀念；另一方面拜網路興起所賜，在 BBS 站上結識了志同道合的朋友，彼此分享資訊、知識與經驗。集合起大家的力量，我們完成了保存台灣老火車站的大事；也做了台灣礦業輕便鐵道踏查的一點小事。先有人的需求，才鋪設了鐵道，開進了火車，每一次人、鐵道與火車三者的結合，就是一段歷史的開展。

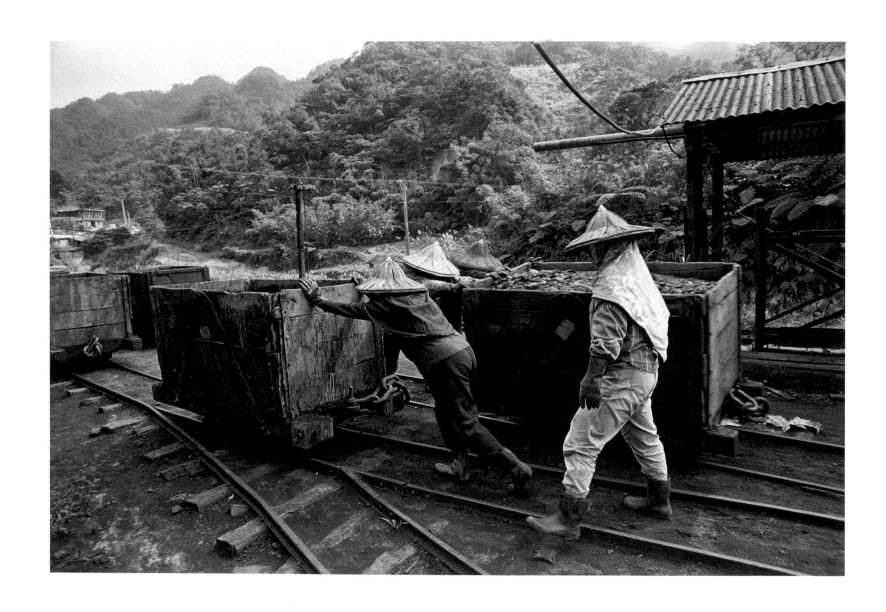

重光女工
九〇年代末期的重光煤礦，坑外運輸工作多由女性負責，無論是空
車或是重車。

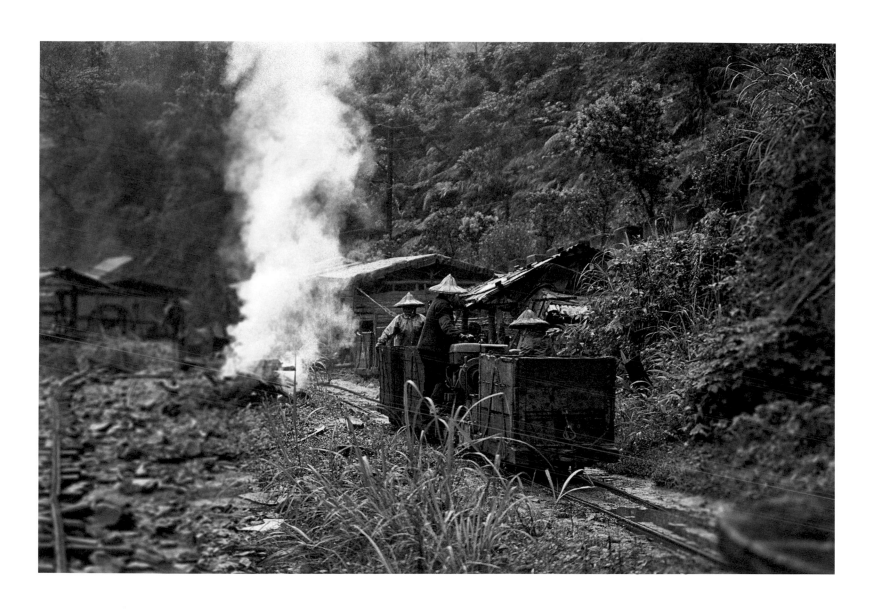

重光三斜坑
在柴油機關車的前端和後端都掛上了煤車，是輕便鐵道獨具的特殊
風情。

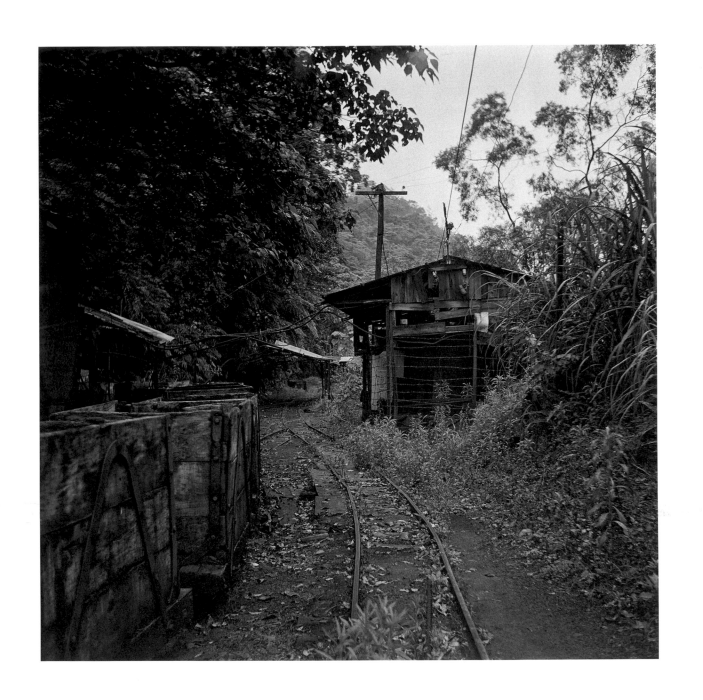

文山煤礦中央坑

位於石碇的文山煤礦，日治時期開坑，直到1995年收坑停止開採。

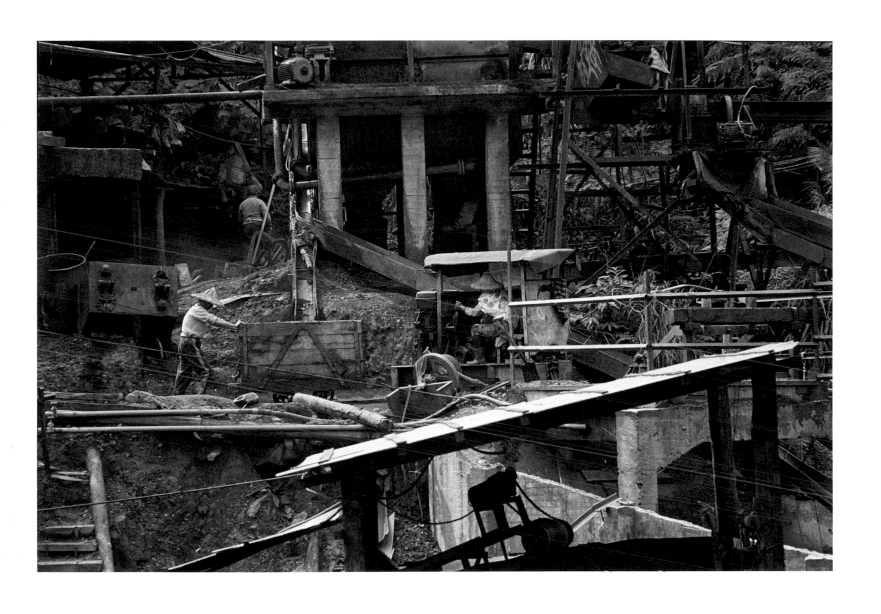

重光煤礦選煤場
遠眺選煤場，可見其工作環境。

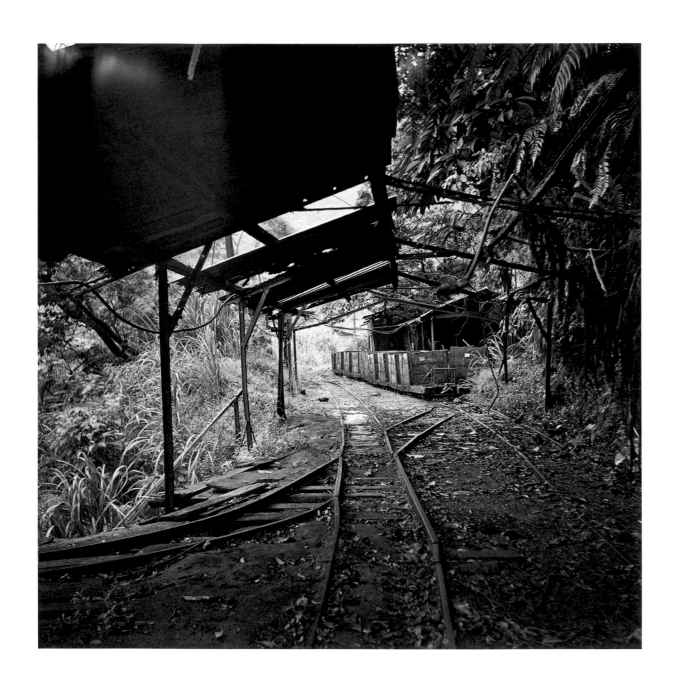

文山煤礦中央坑
停採後留下的礦車和尚未拆除的軌道，可想見當時運作的情景。

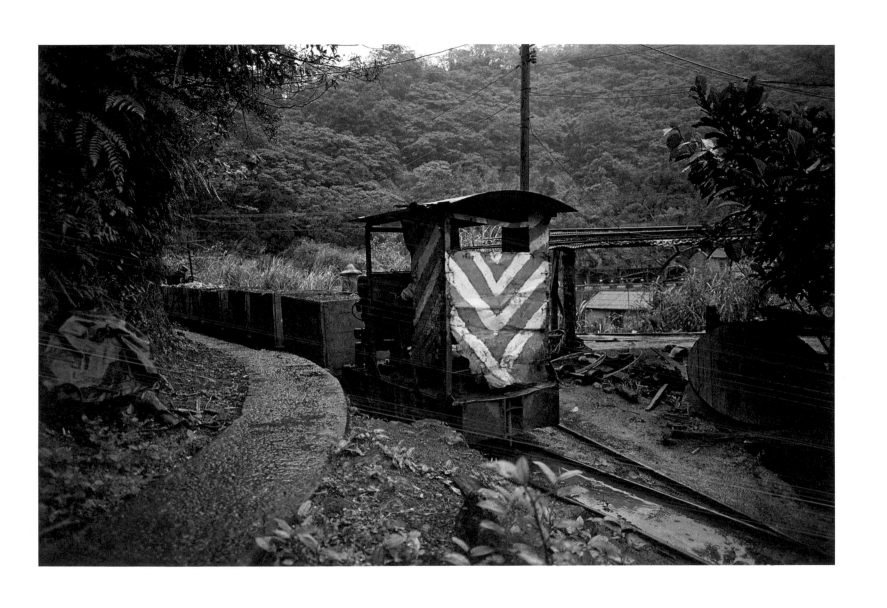

重光南斜坑
牽引重車煤列的柴油機關車。

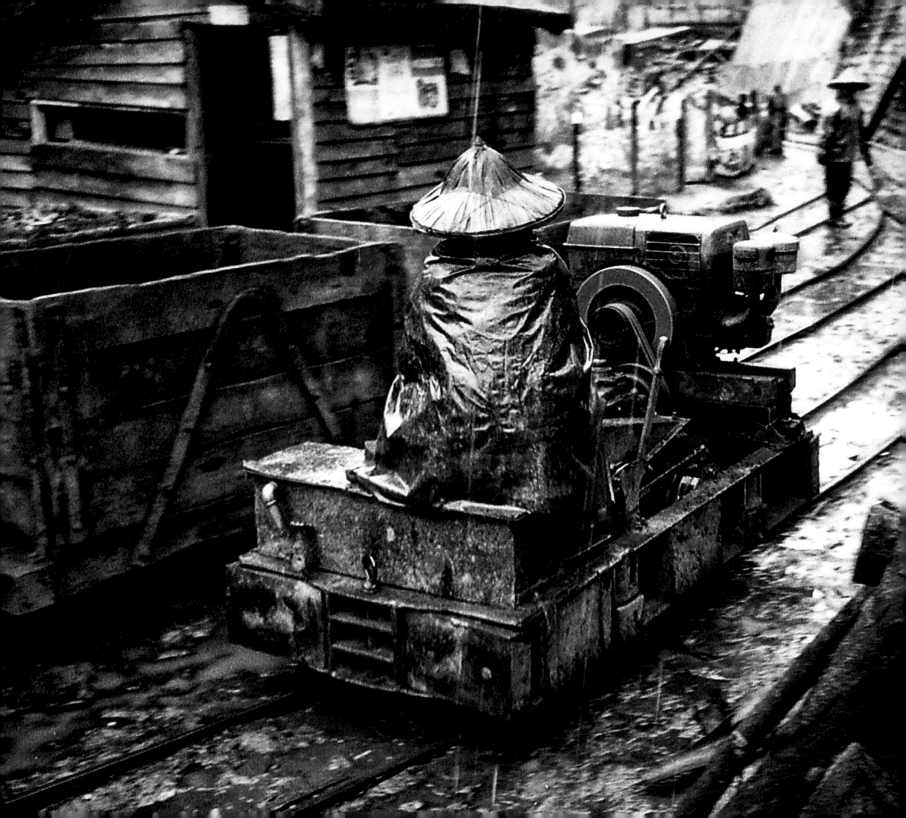

雨中行駛的柴油機關車
雨天時，滿是泥濘的礦區增加了工作的難度，穿戴雨具繼續賣力駕
駛的，還是女性礦工。

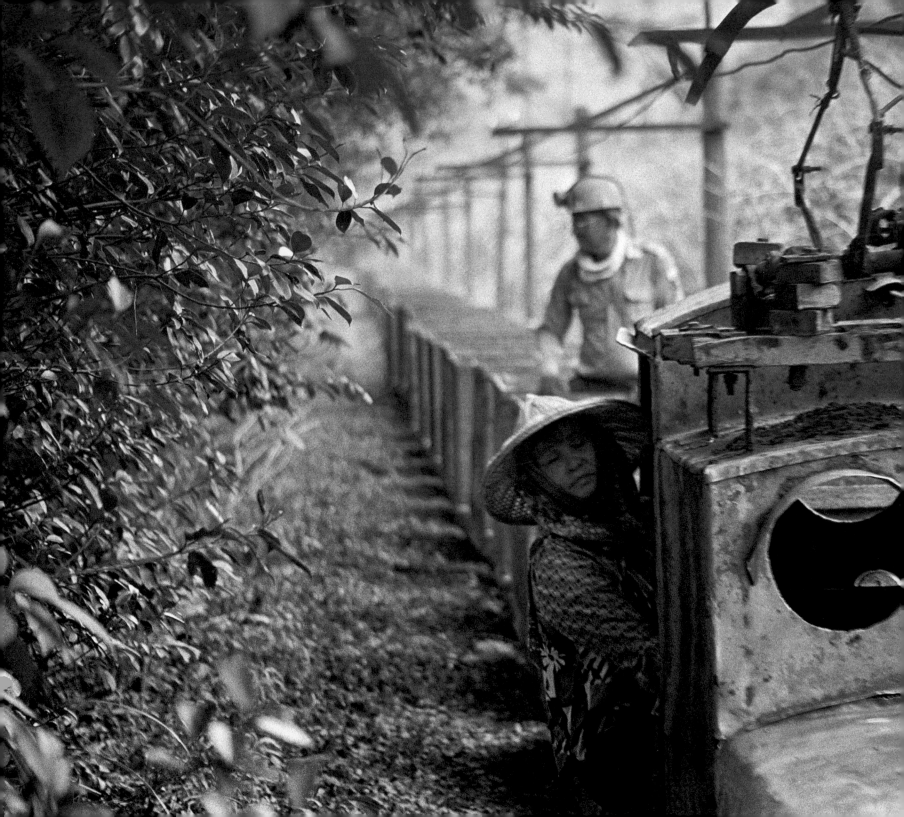

新平溪電車
早於臺鐵電氣化的新平溪煤礦，開礦時即向日本購買電力機車，礦
區路線全面電氣化。全盛時期員工超過500位，可見昔日煤礦榮景。

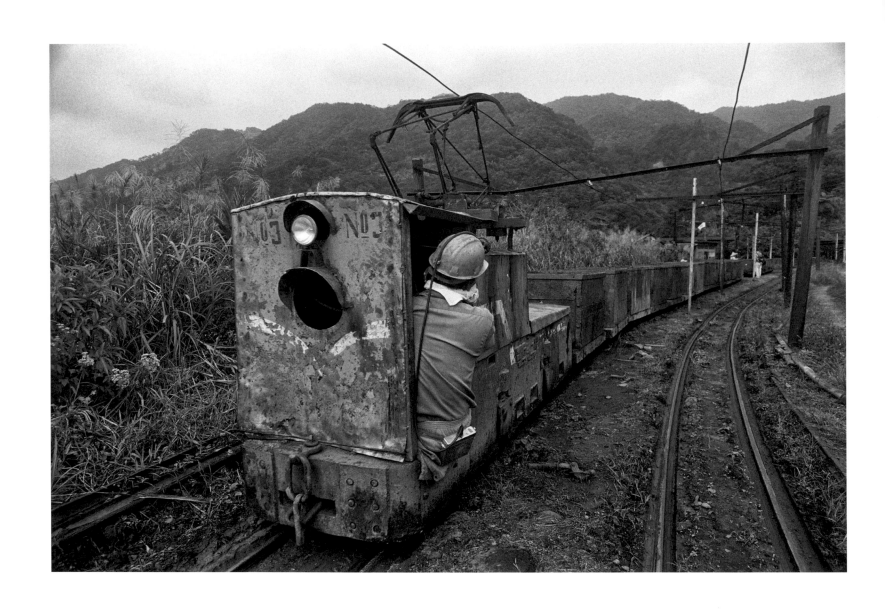

獨眼小僧
新平溪煤礦的電力機車駕駛室前、後採單圓窗的設計，日本鐵道迷
認為與傳說中的「獨眼小僧」十分相似，成為它的暱稱。

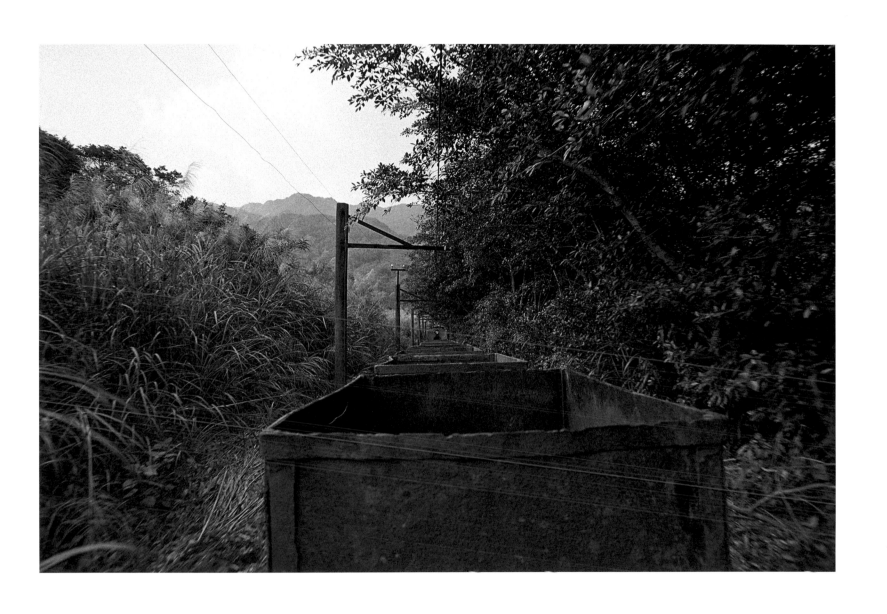

新平溪

新平溪的礦車行駛於樹林之間。

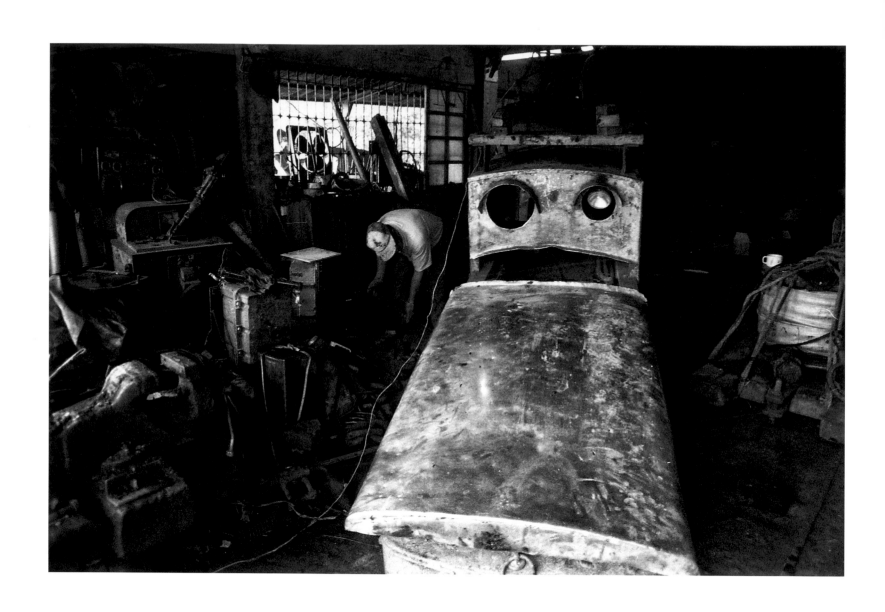

車輛維修房

獨眼小僧的維修室，大大小小的毛病都在此處理。

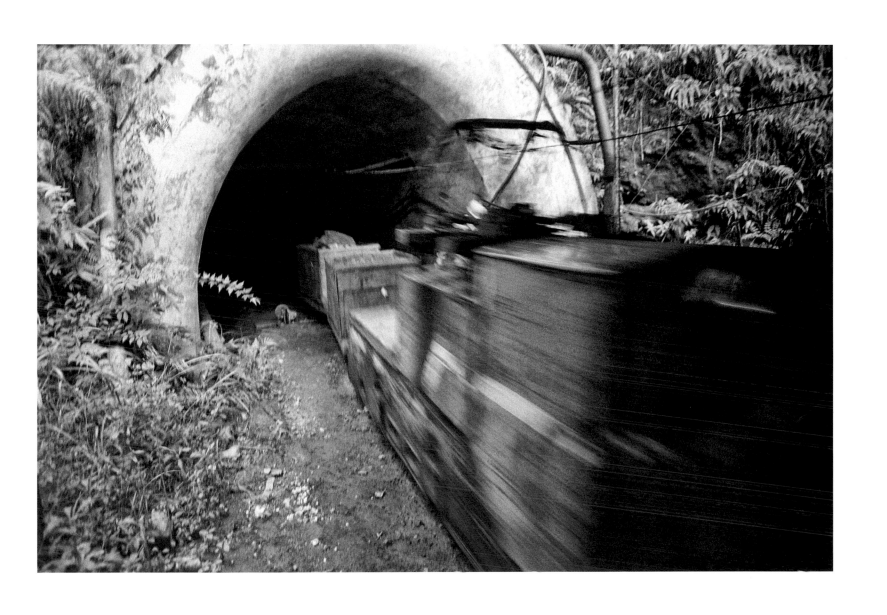

出坑
每天中午過後，煤車與石渣車陸續出坑。

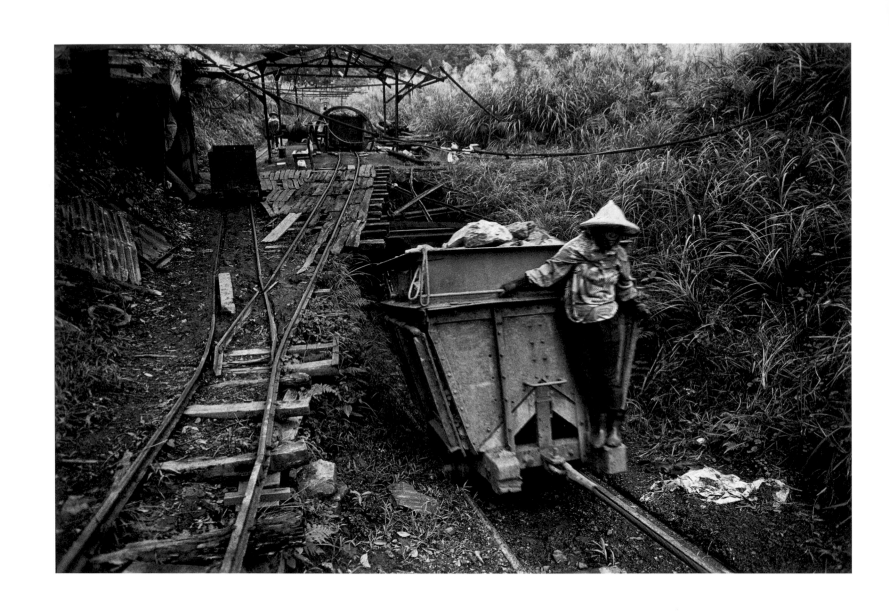

隨車上捨石山的礦工
石渣車以捲揚機拉上捨石山，需有一人隨車，到達頂點後，拉開車
下底板，傾洩石渣。此處軌距較寬為925mm。

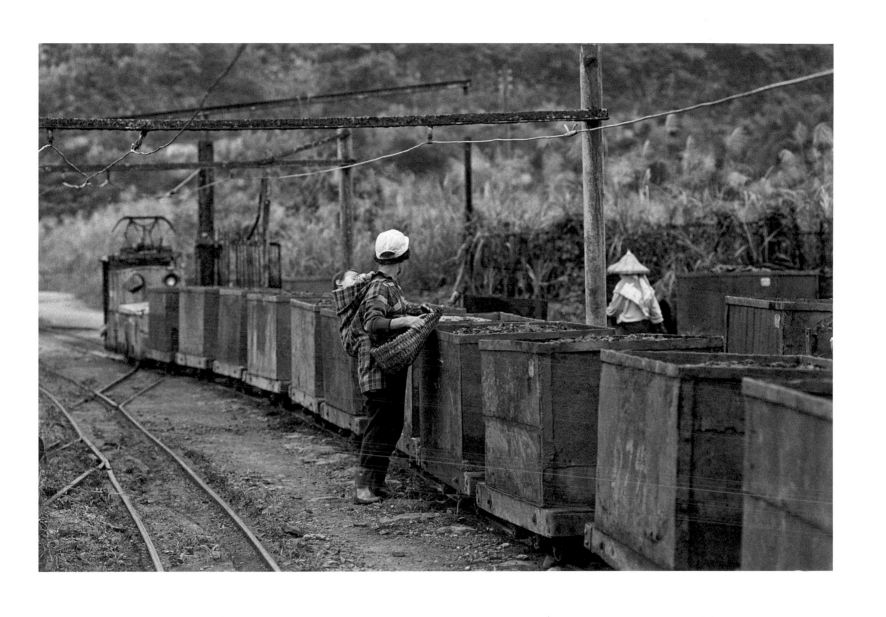

背著孫子工作的礦工
背著孫子，在礦車旁，挑選回家燒水的煤炭。

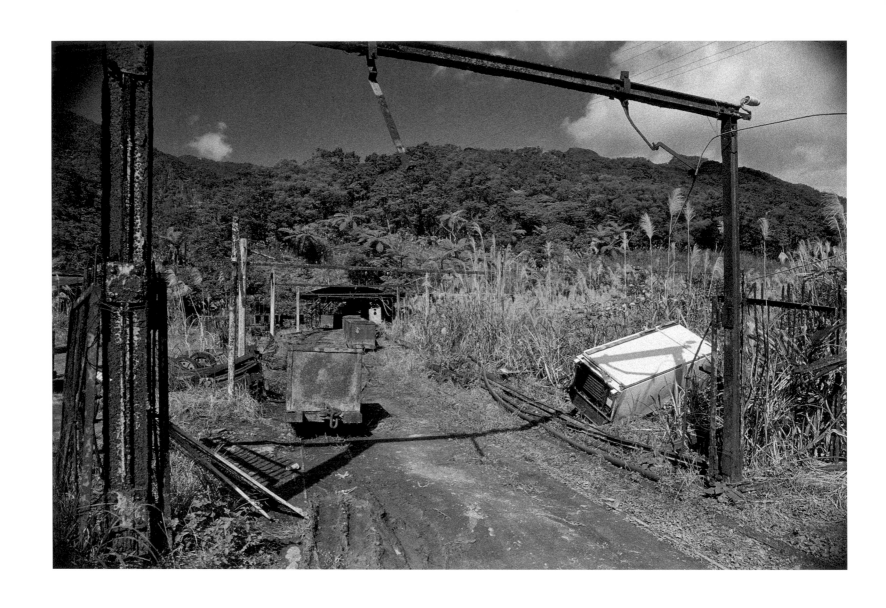

新平溪停採後拆電線
1997年，新平溪煤礦終於不敵大環境，終止開採。
值得安慰的是，最終保留了場區內部分鐵道，成立了新平溪煤礦博
物園區。

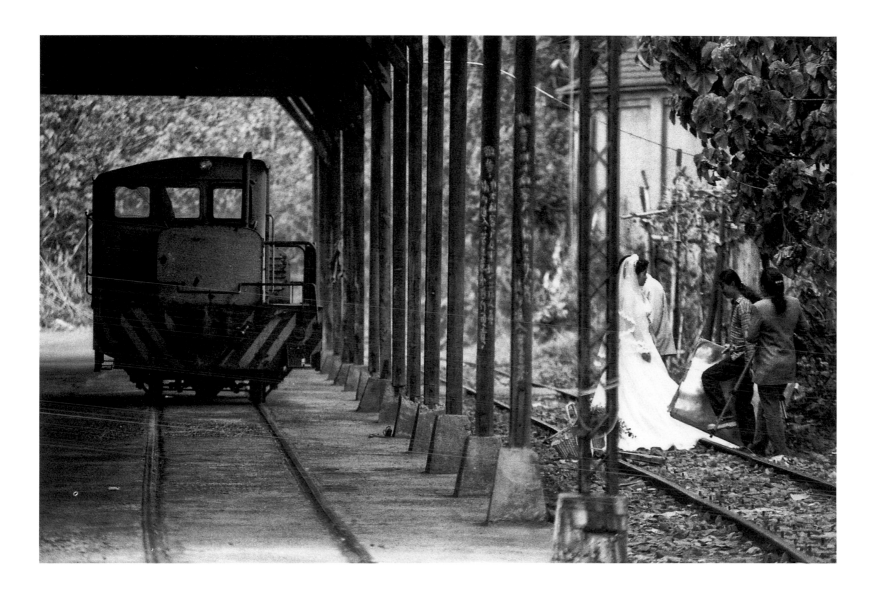

台中糖廠拍婚紗

位於台中後火車站附近的台中糖廠，在我到台中唸書時，已經停止
生產兩三年了。廠區內除了有台糖本身的糖鐵之外，還有與台鐵連
結的貨物側線。當時還保有整個糖廠設施，包含宿舍群。經過開發
後，現在只有營業所保留下來。

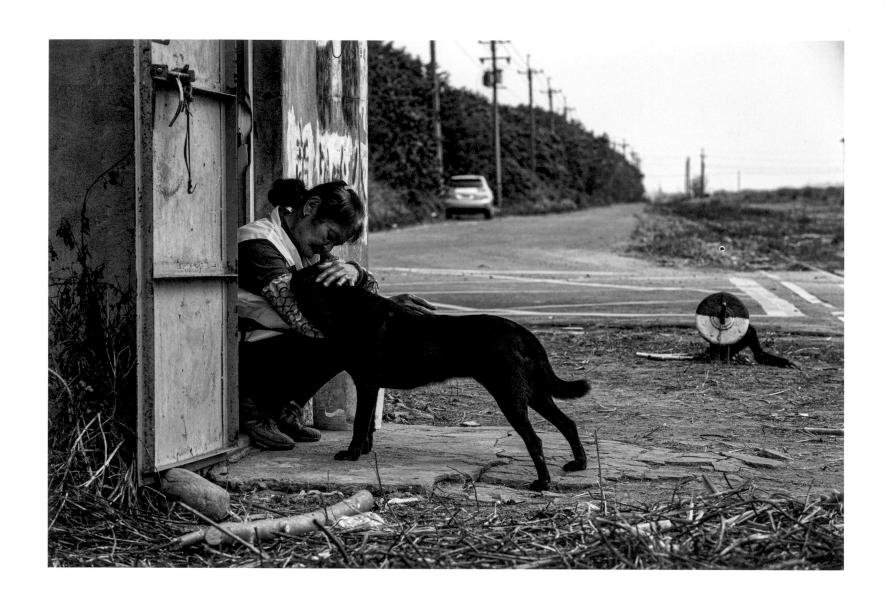

九番的阿桑跟小黑

每年12月到隔年3月是虎尾糖廠的製糖期，吸引各地的火車迷前
來。每次到九番停車場拍攝時，都會看到拿著紅旗指揮的阿桑跟
流浪狗小黑。沒車時，阿桑總是泡茶招待我們，分享列車資訊。如
今，阿桑退休了，茶香消散了，小黑也不知道去哪找便當吃了。

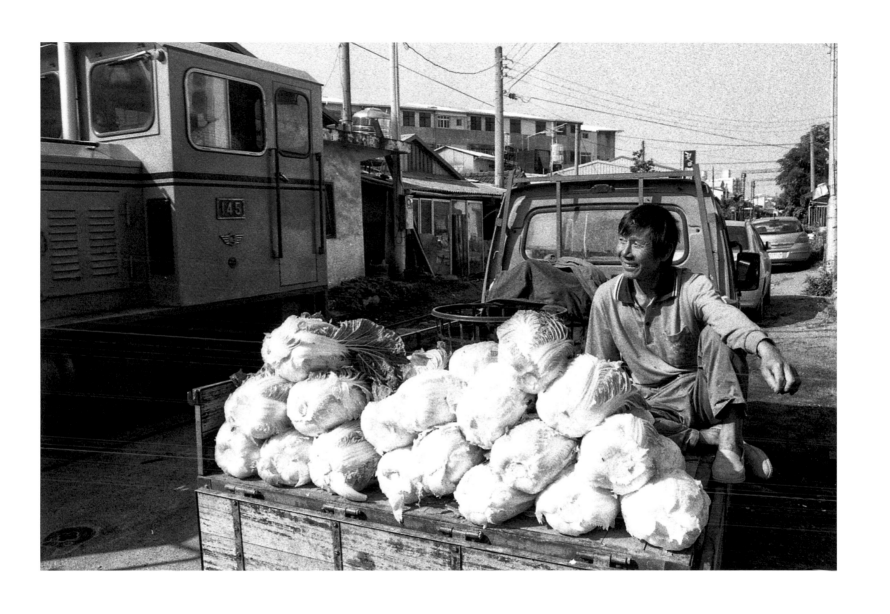

德馬機關車旁的菜販
虎尾糖鐵路線旁，出現了一位菜販和他一車斗的大白菜。

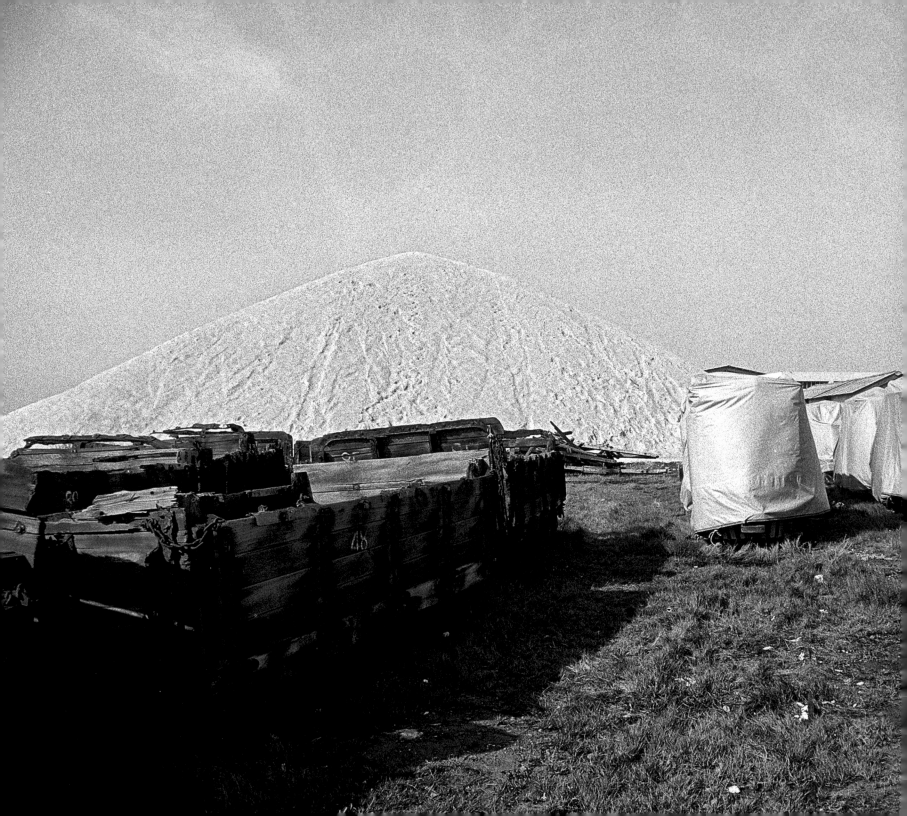

布袋鹽鐵停用車與鹽山

那是又溼又熱的一天，一路上沿著糖鐵布袋線前進。鏽蝕的鐵軌和
車輛，一台又一台蓋上帆布的機關車頭，像是宣告死刑一般。

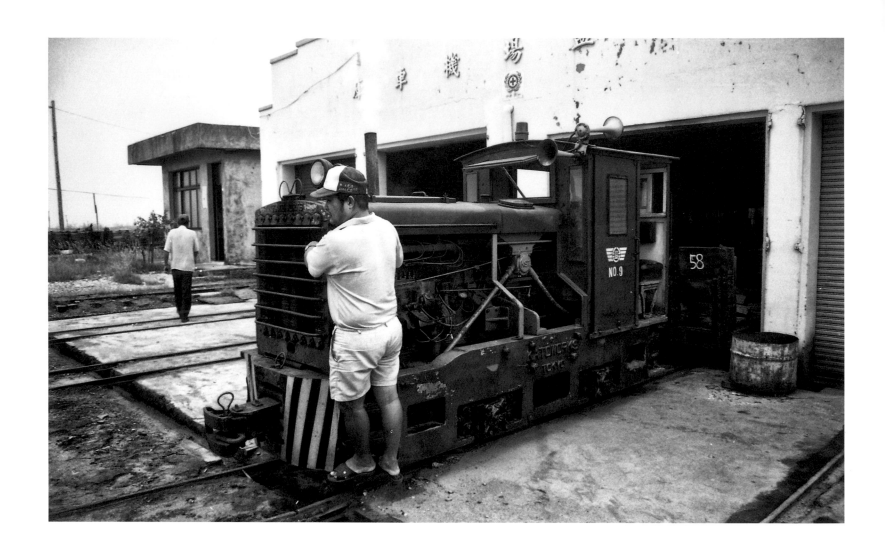

加藤君

加藤君指的是日本加藤製造所生產的小型內燃機車,在車體的正面
和側面,都有「KATOWORKS」的字樣。加藤君在1960年代後即
停止生產,奔馳在台灣產業鐵道上的它們,都已超過50高齡。

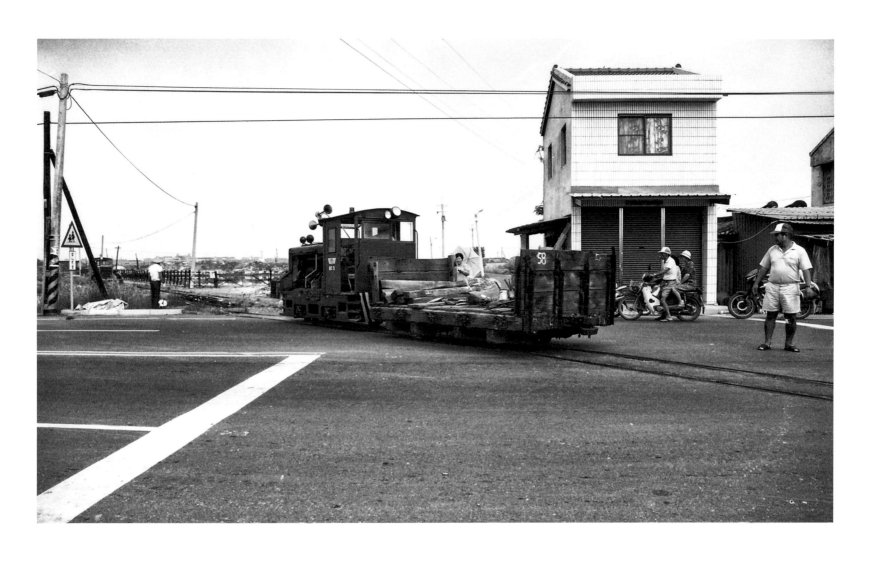

執勤中的加藤君
聽到熟悉的引擎聲伴隨海風而來，看見加藤君來回穿梭在鹽田與倉
庫之間，感動地說不出話來！

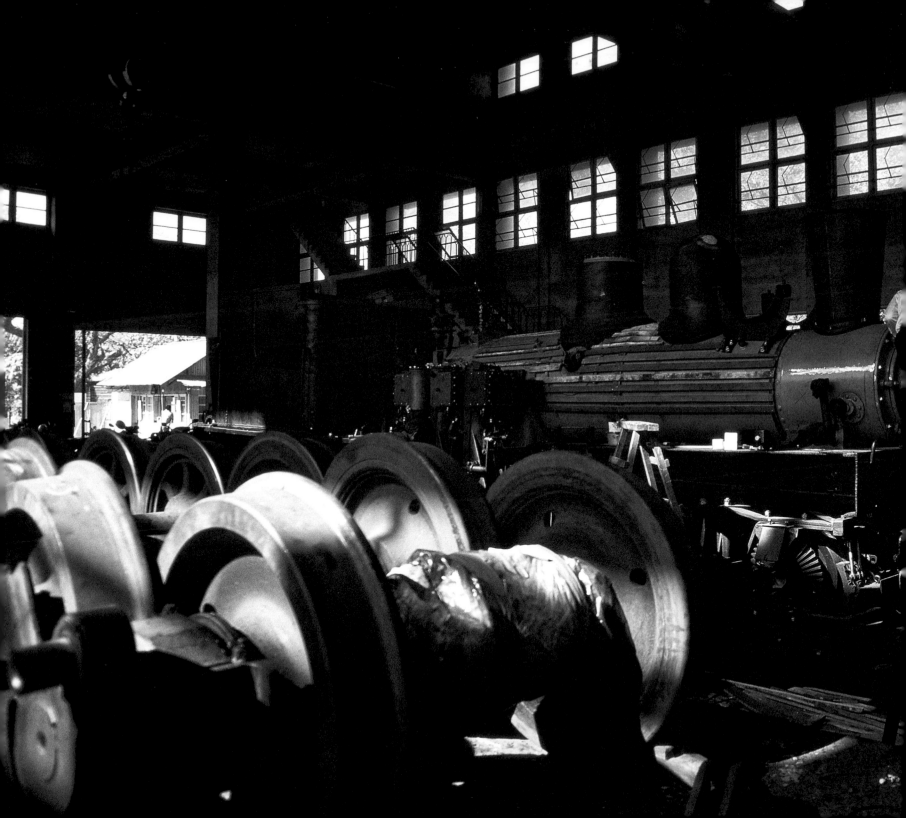

嘉義北門機廠
服役時，聽聞了林鐵正在修復SL26號機車頭，試圖讓SHAY能重新上
線運轉。趁著放假趕往嘉義北門機廠，記錄珍貴的國寶修復計畫。

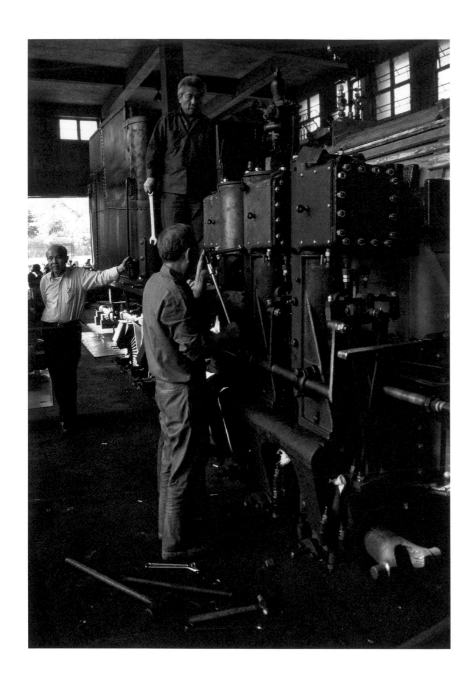

阿里山北門機廠老師傅

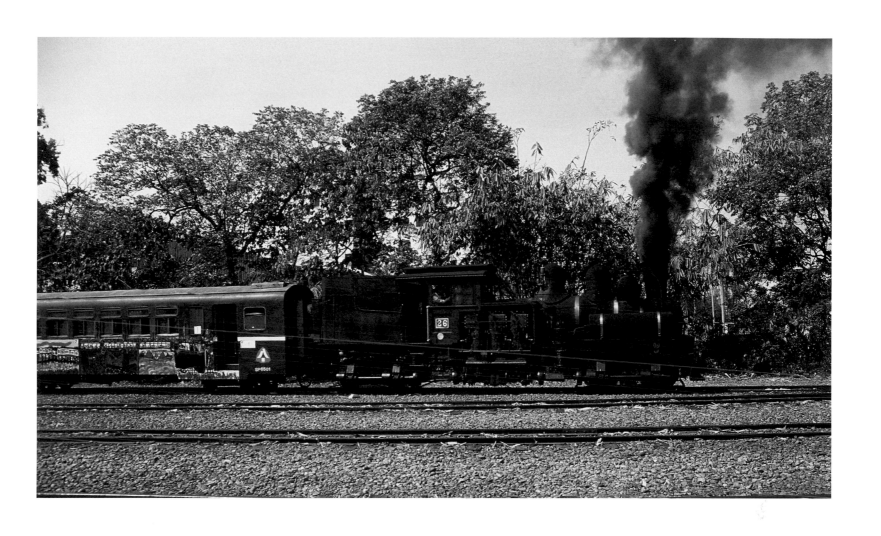

修復完成後的SL26
以直立氣缸和傘狀齒輪為特色的林鐵蒸汽機車「SHAY」。

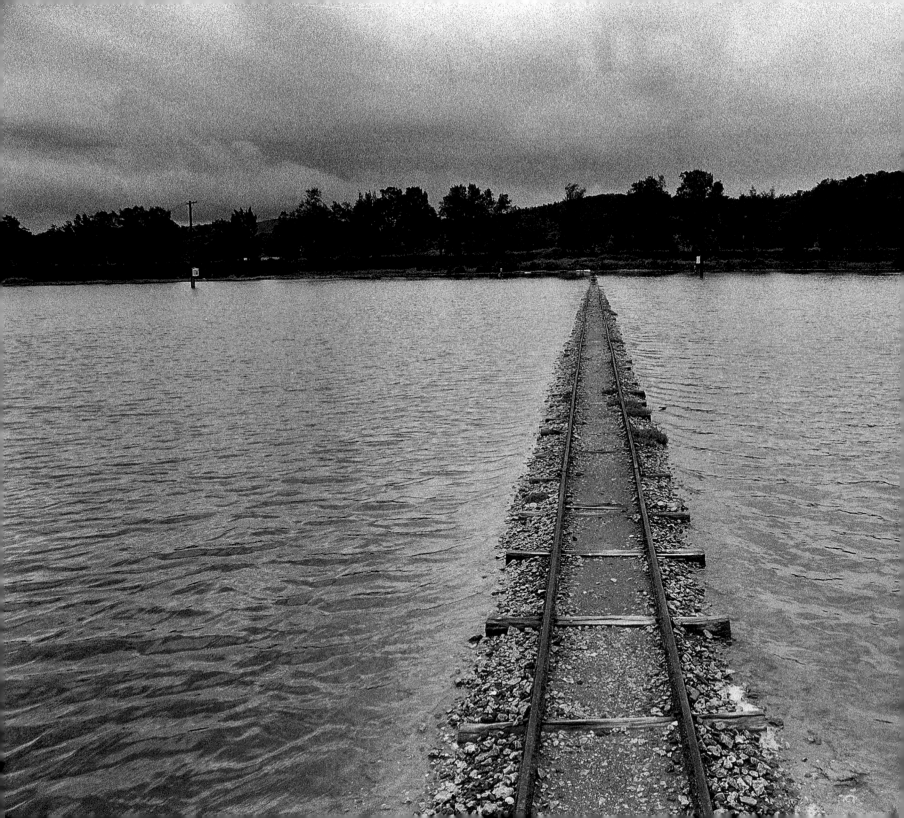

西園鹽場

1993年金門開放觀光，94年趁著大學期中考的空檔，訂了機票飛到金門為了見西園鹽場一面。騎著租來的摩托車騎著騎著就騎進了正在射擊的靶場，軍官聽了我的來意後，指引了正確的方位，順利見到這段鹽田中的鐵軌。停採的鹽田，四周氣氛十分陰沉，水中的鐵軌，晚景無比淒涼。

台灣鐵道傳奇

一九九○年洪致文開始在《中國時報》發表鐵道相關系列文章，專注且深入地介紹台灣鐵道的相關路線、車輛、歷史和文化。隨後出版了《台灣鐵道傳奇》（1992.10時報），這本書的出版，徹底改變了大眾看待鐵道的角度，火車不僅是交通工具，它也是一種文化，是寶貴的集體資產。對我而言，一路在生命中留下足跡的火車，原來是一種可以研究，可以蒐集，可以欣賞，可以交換情報，甚至攸關文化保存的資產。《台灣鐵道傳奇》開拓了鐵道迷的視野，它不僅理清了台灣鐵道發展的脈絡，也訴說著兩道平行線間動人的故事。

除了認知到鐵道文化，也開始建立文化保存觀念。一九九五年冬天，以「推動台灣火車站保存再生行動聯盟」為主的十數個民間團體共同舉辦的「行過鐵枝路，相逢火車頭」活動。一群熱愛鐵道、歷史建築，共同捍衛文化資產、集體記憶的朋友，南北大會師群聚臺中火車站，由建築師以及鐵道專家導覽解說車站建築。活動的起因為當時的省長宋楚瑜聽取鐵路地下化施工建議主張拆除臺中火車站，其餘幾座日治時代興建的美麗車站：新竹、台南、嘉義、高雄也傳出將被拆除改建。消息傳出後，引發許多人的震驚、不滿與擔憂。在臺北車站因鐵路地下化而拆除改建後，民眾實在不忍見到文化代表性車站再被拆除，於是發起了保存老車站的活動。我也就近參加了新竹火車站的保存活動，希望透過我們的努力，讓文化資產保存概念導入日常生活。當我們發現文化資產有被破壞的可能時，除了感到惋惜之外，還能凝聚共識，形成聲量，向有關單位呼籲，保存珍貴的歷史文化。

搶救老火車站活動後，又陸續參加了幾場鐵道相關活動，像是內灣文藝季「內灣線的故事」、光華三十週年等。原來，有這麼多人在台灣各地默默關心著台灣的鐵道。而這股力量不僅讓民眾珍視各地的老火車站，也讓鐵道相關的文化遺產價值獲得大眾的重視，彰化車站的扇形車庫獲得保存續用，成為臺鐵歷史文化的活招牌。也在千呼萬喚之下，成立了國家鐵道博物館籌備處，有機會續寫台灣鐵道傳奇。

內灣小月台 ── 青年鐵道迷的大串聯

新竹火車站第二月台的末端，14車後的候車處延伸出一段月台，只有原本月台寬度的一半，專
供內灣線柴油客車停靠，鐵道迷們為它取了個愛稱「內灣小月台」。

網路的興起改變了大眾的生活，對學生來說，從此多了一個生活必需品：BBS。BBS站的風行改變了
資訊流通的生態，只要順利連上線，就能與同好交流，解答彼此的疑難。由交通大學鐵道研究會（交鐵
會）架設的BBS站「內灣小月台」，聚集了喜愛鐵道的同好，，可以說是台灣鐵道研究的重鎮，除了有
BBS站供即時討論，另有刊物《鐵道情報》歡迎發表鐵道研究成果。

在加入內灣小月台之前，只是沉浸在自我的鐵道世界裡，搭火車，看火車。接觸來自各地的鐵道同
好後，資訊量暴增。從書籍、影片、照片中拓展了視野，原來鐵道的世界如此壯闊、美妙。回想起來，
與許多鐵道圈好友的情誼都是從內灣小月台發車的，一直維繫到現在，真是一段超展開的歷史。

發現BBS站能串聯同好後，我在東海的「大度山之戀」BBS站上創了一個鐵道版，聚集了幾位就讀東
海的鐵道迷，前往中部的鐵道景點：東勢線廢線，集集線，神岡線，大肚調車場。如果，能聚集更多的
鐵道迷，就能知道更多鐵道的故事，領略更多的台灣人文風景。

歷史就在這裡 ── 黎明分館日文書庫

一九八七年台灣解除戒嚴令，自由風氣一天強過一天，在文化圈則是興起了台灣本土文化熱潮。上
大學不久，中研院台灣史研究所籌備成立，推動了台灣歷史研究，從中央到民間，從大歷史到個人史，
有股「今天不做明天就會後悔」的使命感驅使。在知識飢渴的大學時期，開始順著這股潮流，關心自己

腳下的土地，總想要了解多一點她的過去、榮耀和辛酸。無意間，發現了台灣省圖書館「黎明分館」。

　　日治時期台中州圖書館留下的書籍，收藏在黎明分館三樓的日文書庫，憑借書證就能換取書庫鑰匙自由進出。兩排的書架上全是寶藏，從各式的地圖圖資到庶民的寫真帖等珍貴史料一應俱全。可惜缺乏管理，既沒有整理妥善的書目提供查詢，使用者也常恣意地竊取破壞，常見書籍缺頁，寫真帖裡被撕走整張照片。我在裡頭找到了昭和五年的〈臺灣鐵路路線圖〉（1930），除了縱貫線外也將遍佈各地的輕便鐵道一一標明；另也在寫真帖中見識到輕便鐵道的形形色色，有用牛車拉的，人力推的，外形像是轎子的，鐵線橋……。後來開始帶著相機到黎明分館，在大玻璃窗旁的桌子上，逐一翻拍感興趣的重要史料，成為日後豐富的養分。

小先生的大震撼——已遺忘之台灣鐵道

　　在交大鐵道研究會的辦公室裡，有一座鐵製公文櫃，裡頭收藏著各地珍貴的鐵道圖書和刊物，其中有本研究台灣輕便鐵道的專著——《已遺忘之台灣鐵路》（*RAILS TO THE MINES: TAIWAN'S FORGOTTEN RAILWAYS*, Charles S. Small, 1978）深深震撼了我。這本六十頁薄薄的書，圖文並茂記載了當時運行中的輕便鐵道系統，包括了基隆煤礦、友蚋輕便鐵道、東山煤礦、烏來台車、深澳里煤礦、瑞三煤礦等。作者Charles Small遊走世界各地，在輕便鐵道、軍用鐵道領域涉獵很深，他以詳盡的測繪加上攝影和文字記載，呈現完整的軌道運行系統，提供給後人紮實的研究基礎。很可惜的是，除了確定為美國人外所知無多，在鐵道同好之間習慣以「小先生」來稱呼他。

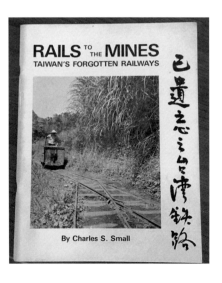

　　小先生的著作所帶來的震撼，至今依舊。當初在交鐵會的社辦，瀏覽一位遠渡重洋而來的美國人，背著祿萊雙眼120相機，在北台灣的輕便鐵道上移動，一面拍照、一面丈量、一面記錄所留下的豐碩成果。鐵道將煤礦與人連結起來，一同寫下歷史並且跨越了國界。小先生所記錄的是我出生之後的台灣，

是屬於我的成長歲月，而不是遙遠的日治時期。

　　剛接受到小先生震撼時，正好要繳交一份外系選修的「臺灣近代史」報告，決定追循小先生的腳步，踏查位於五堵的友蚋輕便鐵道。友蚋系統的軌距是500mm，部分區間雙軌外多以單軌運行。五堵火車站出發後，跨過基隆河往友蚋方向延伸，終點在鹿寮坑，總長約六公里，途經三座橋梁以及一座隧道。友蚋輕便鐵道的開設與運行和煤礦開採息息相關，鹿寮溪流域兩側有多個礦坑開採，分屬基隆煤礦、三合煤礦、七星煤礦。礦業發達時聚落規模日趨龐大衍生出交通需求，鋪設輕便鐵道往返於鹿寮、五堵之間。行駛其上的均為人力輕便台車，負荷較重的貨車由男性推進；相對輕盈的客運台車則由女台車工推送。在小先生的書裡，詳述友蚋系統的行車規範，舉凡通過隧道的行車守則，單軌區間的運行優先順序，坡度陡峭路段如何安排人力補充動力……都能在書中找到答案。在六公里的運行路線裡，友蚋輕便鐵道自成一個完整的體系，鐵道運行的常識規範都能在此獲得，這也是輕便鐵道吸引我的地方。

　　小先生的友蚋記錄裡有一張商店的照片，推測位在跨過鹿寮溪的橋樑對岸，按圖索驥跨越溪谷之後，眼前是家雜貨店，趨前詢問友蚋輕便鐵道，當我攤開小先生的著作時，對方開心地說照片裡的婦人是他們的母親，當年的台車部件還存放在頂樓呢！眉飛色舞地講述台車運行的時光往事。這是我第一次的舊線踏查，基隆河的對岸是繁忙的五堵車站，縱貫線和宜蘭線列車的必經之地。河的對岸，在煤礦終止開採以及公路發達之後，終止運行的友蚋輕便鐵道等待你前往踏查，從遺留的種種足跡中，勾勒當年的運行風光。

獨眼小僧和他的夥伴們 —— 新平溪煤礦

　　記憶中，煤礦就是黑黑溼溼的石頭，一種凝重的氣氛，無法開懷大笑的心情。小時候，鄰居有位大叔常要到苗栗南庄載運煤炭，有時候，我會坐在卡車副駕駛座一同前往。第一次看到礦場的索道設備

時，覺得像是卡通裡的場景，好多黑色的大鐵箱在空中移動，停下來時自動翻轉，一堆又黑又溼的石頭傾瀉下來，瞬間空氣中瀰漫油煙味，那是煤礦的代表標誌。

在BBS上結識來自北台灣的交大鐵道社社長林錫弘，興趣相近的我們，產生調查台灣輕便鐵道的計畫，將礦業鐵路列為首要目標。一方面是礦業鐵道多半是輕便鐵道，一方面連結了小時候的煤礦記憶。陸續到訪的煤礦不少，記憶清晰的有下列幾座：苗栗南庄、新竹南河新建豐、新竹復興、臺北文山、基隆深澳坑、新北瑞芳建基、新北五堵東山、新北五堵友蚋、新北侯硐瑞三、新北平溪新平溪、新北平溪重光、新北建基、新北海山等。以營運中的礦區為優先，封坑的為次要，另外必須以機關車為動力的各地煤礦。

在新建豐煤礦的廢棄辦公室裡，偶然撿到珍貴的《台灣礦業史》，成為同好進行踏查的重要參考。書中詳細記載礦區內是否鋪有鐵軌、路線長度等明確資訊，再次想起小先生的足跡，他所踏查研究的輕便鐵道都是當年尚在運行的系統，為同好留下可供追尋的記錄。因此，我們把精力與時間投注在作業中的路線，新平溪煤礦成為踏查的首要目標，並且決心為它留下可供後人參酌的測繪資料。

我們決定以十分車站附近的「新平溪煤礦」為第一個目標。那年是一九九五，新平溪煤礦減產運作中，所使用的鐵道系統軌距為496mm，以電力機車牽引（比臺鐵更早電氣化）。它單圓窗的獨特造型輕快行走在樹木夾道的鐵軌上，集電弓劃過電車線，不時冒出閃光，日本鐵道迷們覺得神似「獨眼小僧」的場景，這個暱稱就在鐵道迷之間流傳。洪致文在報紙發表的第一篇文章就是以新平溪為主題：〈不可思議的獨眼小僧〉。新平溪煤礦在一九七二年達到營運巔峰，有超過五百位員工，年產量九點五萬噸。

初到新平溪時，很快就被電氣化輕便鐵道的景象給吸引，整個場區幾乎沒有車輛運行時的隆隆引擎聲響，與其他的煤礦鐵道大異其趣。電氣化動力代表著「進步」、「先進能源」，當臺鐵的縱貫線上還使用柴油動力牽引時，位於十分的新平溪煤礦便引進電力機車。

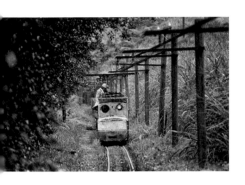

在此工作的伯伯嬸嬸們非常友善，一點也不介意我們闖進他們的工作領域，對於我們提出的問題，更是知無不言，言無不盡。不但分享工作的心情與開採的歷史，也教育了我們關於採礦工作的細節。一面觀察記錄一面請教互動，很快地把握住整個生產流程的動線，煤車從礦坑裡拉出來後，接下來的進行步驟以及車輛的調度運用，都分別記錄下來。在幾次頻繁到訪後，決定要為新平溪煤礦留下完整記錄，因為它必然在台灣的軌道運輸歷史上佔有一席之地。

「測繪新平溪」預期以測繪、攝影、文字製作一份完整的記錄，日後想瞭解新平溪的鐵道同好能有斷代的參考依據，也是對小先生的致敬。為了順利完成，先前往農林測量所購得十分一帶的空照圖，作為圖面的繪製基準，礦區的輪廓在空照圖上清晰可辨。另外，我們準備以尼龍繩作為丈量的工具，每一公尺先打繩結，每一條尼龍繩的長度設定為十公尺。有了準備工作，測繪得以順利進行，大約在兩天內完成。最後，我們以簡單的排版完成報告，內容除了完整的依照比例尺繪製的場區地圖，標明鐵軌路線，行走規則，電力機車以及貨車規格，並交代了新平溪煤礦的歷史沿革。

這份二十七頁的報告書取名為《電氣、輕便、新平溪》，記錄了一九九五年十一月尚在運轉的新平溪煤礦。同年十月，臺鐵引進的EMU500型電聯車開始服務旅客。

動態影像紀錄

得知新平溪煤礦即將廢坑時，興起拍攝動態影像記錄保存的念頭，卻又苦於不懂錄影的竅門。在報紙上看到吳乙峰工作室的廣告，不知道哪來的勇氣還真的打了電話，對方很客氣邀請我們前往，放了幾部作品讓我們欣賞，教導許多技巧，並且提點一些可能遇到的問題，完成了一堂紀錄片速成課。拿到DV攝影機時，很遺憾地新平溪煤礦已經停止運作，只能在鐵軌被當成廢鐵賣掉之前，記錄停產後的空景。隨後，我們將鏡頭轉向重光，留下了珍貴

「電氣、輕便、新平溪」測繪成果：十分寮新平溪煤礦礦業鐵路運輸圖

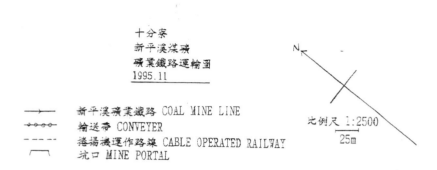

十分寮
新平溪煤礦
礦業鐵路運輸圖
1995.11

N

———→ 新平溪礦業鐵路 COAL MINE LINE
—∘∘∘— 輸送帶 CONVEYER
- - - - 捲揚機運作路線 CABLE OPERATED RAILWAY
⊔ 坑口 MINE PORTAL

比例尺 1:2500
25m

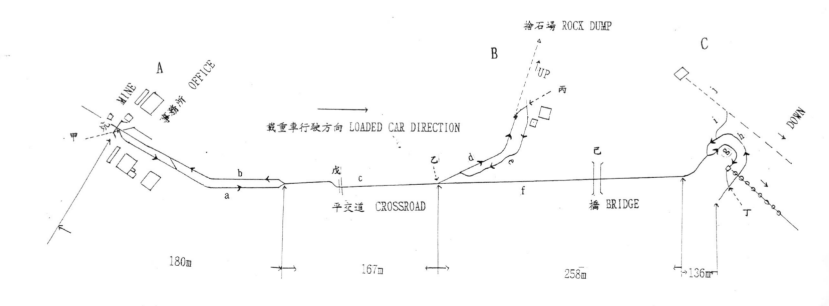

A
坑口 MINE
事務所 OFFICE
甲

B
捨石場 ROCK DUMP
UP
丙

C
DOWN

載重車行駛方向 LOADED CAR DIRECTION

戊
b
a
c
平交道 CROSSROAD

乙
d
e

己
f
橋 BRIDGE

i
h
g
丁

180m 167m 258m 136m

圖二. 路線全圖

的動態影像。從此，攝影搭配錄影成為固定的記錄方式。

尊敬的臺灣鐵道研究前輩

在「內灣小月台」BBS站上聚集了年輕一輩的鐵道迷，彼此年紀相仿，三五好友相聚發展出更驚人的力量。透過洪致文的介紹，認識了古仁榮先生，一位台灣鐵道研究圈的大前輩。第一次見面，是與洪致文和鄭銘彰一起到前輩家中查詢鐵道資料。得知我擁有齊全的暗房設備後，古仁榮先生拿出一批黑白底片，交付我代為處理放相。初次見面就放心託付珍貴的底片，說明了古仁榮前輩的氣度和為人。

內灣線南河車站附近，有新建豐煤礦，當我們抵達時，已是一片廢墟，玻璃窗碎裂的礦場辦公室也早已被翻了無數次，地板散落著各式雜物。我們隨意拉開一個抽屜，赫然發現一張煤列的原子筆速寫，右下角有古仁榮的簽名。特別帶著它去找前輩，他說是前往新建豐拍照，一時興起，開心地畫下煤列運行的即景，送給煤礦公司，沒想到成為我們想像新建豐活躍時的運作姿態。

由於精通日語的緣故，古先生結識了許多日本鐵道研究者，其中不乏大佬級的人物，像是《*Rail Magazine*》總編輯名取紀之先生、石川先生……等。當有日本鐵道前輩來臺灣遊歷拍攝時，總會與古仁榮相聚，好客的他總會找些年輕的鐵道迷作陪，一方面是熱絡場面，一方面是讓我們能有向鐵道前輩學習的機會。

日本專業鐵道雜誌《RAIL MAGAZINE》是鐵道迷們按時汲取養分的寶典，特別是「編輯長敬白」更是每期必讀的鐵道好文。編輯長名取紀之時常拜訪臺灣，與古仁榮等前輩交流，特別喜愛新平溪、重光等輕便鐵道。一九九五年春天，名取紀之在櫻花盛開時來訪，分身乏術的古仁榮先生請我們幾位大學生招呼名取總編輯前往十分。當名取先生一到重光煤礦，立即抽出隨身攜帶的捲尺蹲下丈量軌距，沿路見

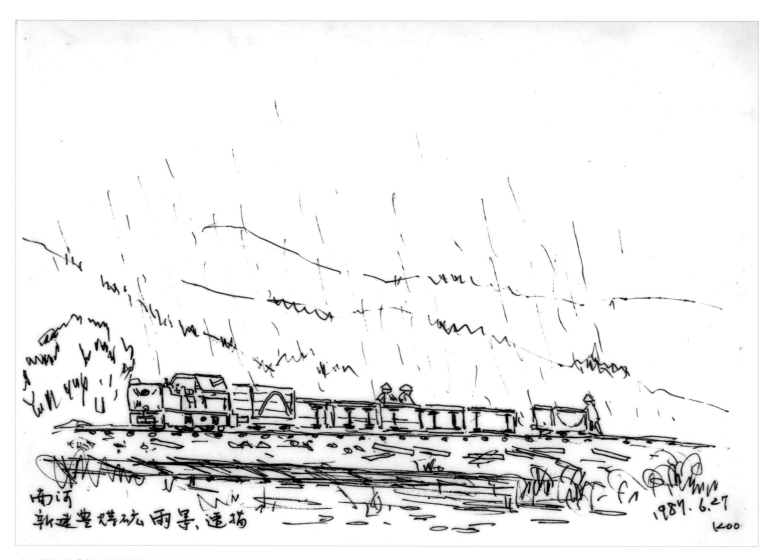

南河
新建豐煤礦雨景,速描

1989. 6.27
KOO

古仁榮先生「南河新建豐煤礦雨景速寫」

阿里山森林鐵路蒸汽機車的「傘狀齒輪」。

到的車輛、機械設備也都一一丈量，不忘攝影記錄，若有重要的資訊便攤開速寫本，勾勒幾筆並且標上尺寸。而且，這並非名取先生首次抵達重光煤礦，如此謹慎深恐遺漏的精神，深深影響我們。每一次的快門和測量，只為了能讓文物消失之後，長久留存在我們的內心。

高中參加玉山登山隊，下山時，總是搭乘阿里山森林鐵路回到嘉義，是接觸林鐵的開始。將手伸出窗外幾乎就能抓到一把的新鮮龍眼；隨著高度的改變，觀察林相的變化，林鐵最吸引人的就是它的自然景色。後來從文獻資料中得知，過往奔馳於阿里山森林鐵路上的蒸汽火車採直立式汽缸、傘狀齒輪設計，稱為「SHAY」，不僅是台灣的國寶，更是世界鐵道歷史的重要文化資產。鐵道好友們傳來情報，得知SL26號蒸汽火車頭正進行修復，朝動態保存的方向努力。把握服役休假日，與洪致文，林政廷相約前往阿里山北門車庫，記錄修復的過程。老站長張新裕先生熱情地招呼我們，帶著我們在車庫四處走動參觀，分享關於SHAY的榮耀時刻。很可惜的是，之後的幾輛阿里山林鐵機車頭，沒有依照原始設計恢復蒸汽動力，反而改為重油鍋爐，更顯出SL26復駛的珍貴和重要性（近期另有SL21號蒸汽機車修復完成）。

921後的阿里山森林鐵路

一九九九年台灣發生了九二一大地震，阿里山森林鐵路也受波及，路線多有毀損。地震後，特別前往拍攝，記錄下林鐵柔腸寸斷的傷痕。這批照片後來刊登在日本 *RAIL MAGAZINE*。

追煙

會呼吸的火車頭──

「人造衛星都上太空了,地上還跑蒸汽火車。」在三道嶺開了一輩子蒸汽火車的駕駛說了這句話,點出了蒸汽火車在現代的矛盾,既是可靠、原始的動力形式,又是在日常運輸上絕跡的落伍動力。蒸汽火車像是一個活生生的個體,它不僅會噴出氣體,和發出鏗鏘有力自帶節奏的聲響:在不同狀態下的運轉,有著不同的面貌,奮力衝刺時的加快節奏,爬行陡坡時的力竭汗喘,如同人的情緒完全表露無遺。也因為原始的設計,和曾經的歷史定位,蒸汽火車復駛成為全球鐵道圈不約而同持續進行的計畫。除了復駛的蒸汽火車,世界上也有尚未退役的蒸機,日日夜夜添煤加水,牽引列車。趕在這些巨大的鋼鐵怪獸停止例行工作前,我們渴望身歷其境,拍下它的呼吸,吐出的團團白煙,在軌道上日常運轉的丰采。

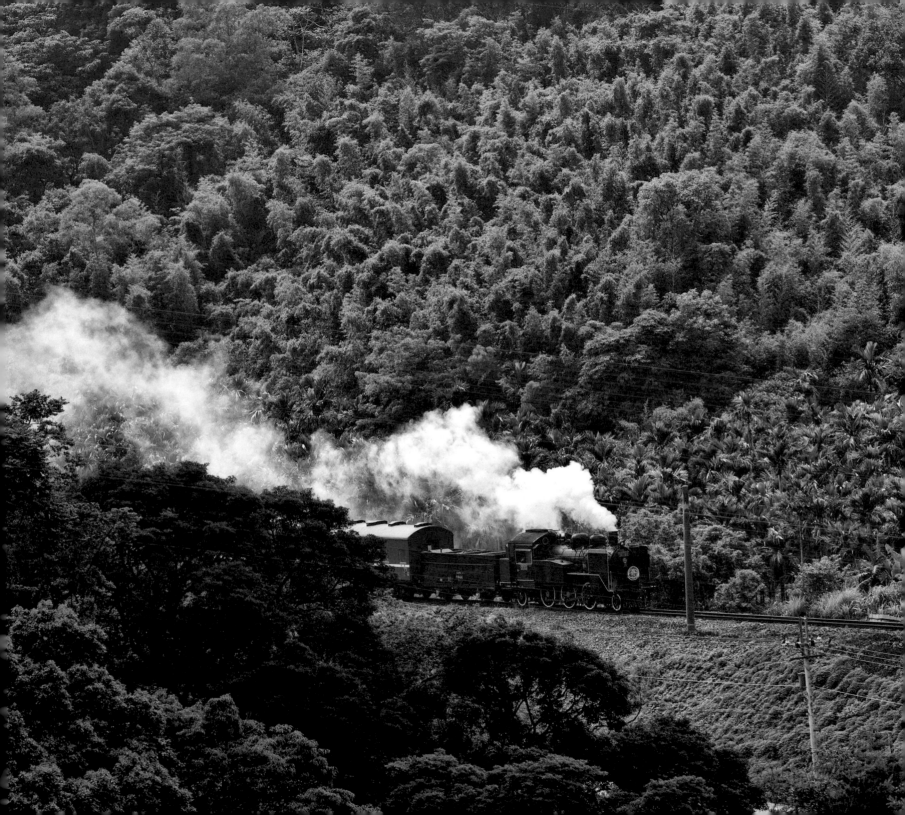

當兵時，有天放假從宜蘭搭火車回新竹，突然在松山火車站的股道上看到冒著煙的CK101，才知道它已經被修好了。CK101是臺鐵蒸汽火車復駛的首部曲，一九九八年鐵路節慶祝活動的重頭戲，鐵路節當天從台北車站擔任本務機車開往基隆，行走台灣第一段鐵道來紀念台鐵一一○週年，別具意義。記得小時候在新竹貨運站看到整列的蒸汽火車，車輪、鍋爐被拆個精光，零件散落一地，一輛一輛被當成廢鐵賣掉。如果當初少拆幾輛，多一點文化保存的概念，會為台灣的鐵道文化留下更多財產。

CK101之後，台鐵陸續修復了幾輛蒸汽火車，並且舉辦了一些活動慶典，讓現代人可以重新感染蒸汽火車的魅力。參加了幾次臺鐵舉辦的蒸汽火車活動後，回家看著照片，總覺得哪裡不對勁。行走在佈滿電車線的軌道？掛在列車尾巴做為補機的柴電機車？如果，這世界上還有一條鐵道是以蒸汽為運轉動力，是不是值得我們去追尋？

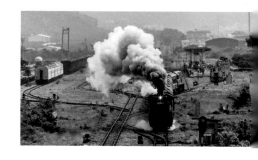

現役中的蒸汽火車，「REAL STEAM」！

雖然隨手上網搜尋蒸汽火車，就有滿坑滿谷的照片，扣除節慶活動，或是特殊列車運用，作為日常運轉的卻所剩無幾。有一批照片吸引了我的目光，來自鐵道同好李春政，在他的照片裡是滿滿的北國風情，蒸機噴出的白煙繚繞，在蕭瑟的冷空氣裡瀰漫。巨大的動輪，長長的編組，一切都是活生生的景象，那是在中國日常運作的蒸汽火車。在過往幾次的中國行旅經驗中，曾經親眼目睹運轉中的蒸汽火車，但在忙碌的工作安排下，沒有機會好好欣賞。透過電子郵件的聯繫，春政熱情地分享了關於蒸汽火車的種種，加上如何安排拍攝行程的細節，於是我加入了「中國追煙團」。

每年冬天，有一個成員來自世界各國的蒸汽火車攝影團固定前往中國北方，從內蒙古的大興安嶺到赤峰、平庄、阜新再到新疆的三道嶺，在低溫下一路追逐蒸汽火車的團團白煙。攝影團中有英、美的資深鐵道迷，他們普遍有些年紀，忍受著冷冽的季風，將鏡頭對準蒸汽火車。詢問他們為何不遠千里而來？資深的鐵道迷們異口同聲的說：「THIS'S REAL STEAM.」

復駛的蒸汽火車，經常安排在特定的日子進行節慶式運轉，或是在固定的特殊路線上來回穿梭，供民眾拍照記錄（為了服務還會盡力配合拍攝者的各種要求）。在這些場合，每輛登場的蒸汽火車都以萬全之姿現身──無論是外形的完整無缺；或是動力的源源不絕──盡可能呈現不減當年的丰姿，但總多了一分刻意少了一分真實。在中國北方的煤礦場，蒸汽火車依舊執行每日的勤務，維持既有的運轉編組，沒有任何表演性質，踏踏實實地在鐵軌上奔馳。這種按表操課的「日常場景」吸引全球各地的鐵道迷，不遠千里而來爭相記錄。然而，對亞熱帶的人來說，要長時間處在冰天雪地的戶外，一邊拍攝一邊抵擋寒冷，需要付出一些代價……。

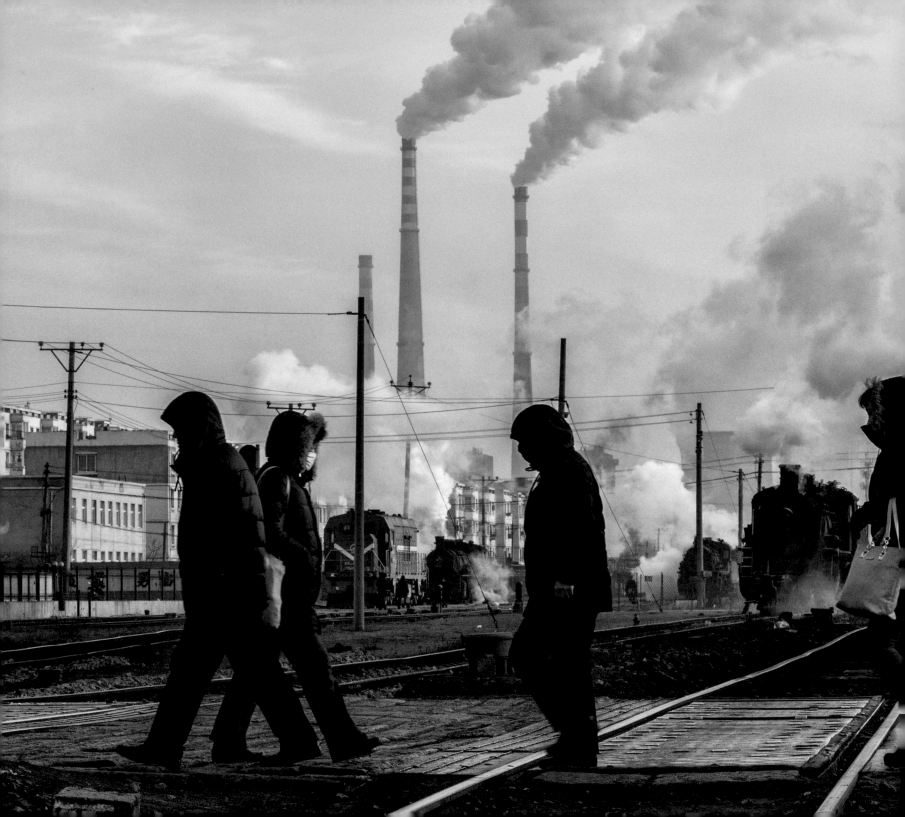

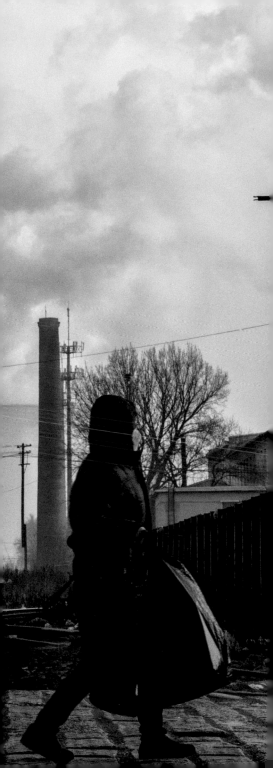

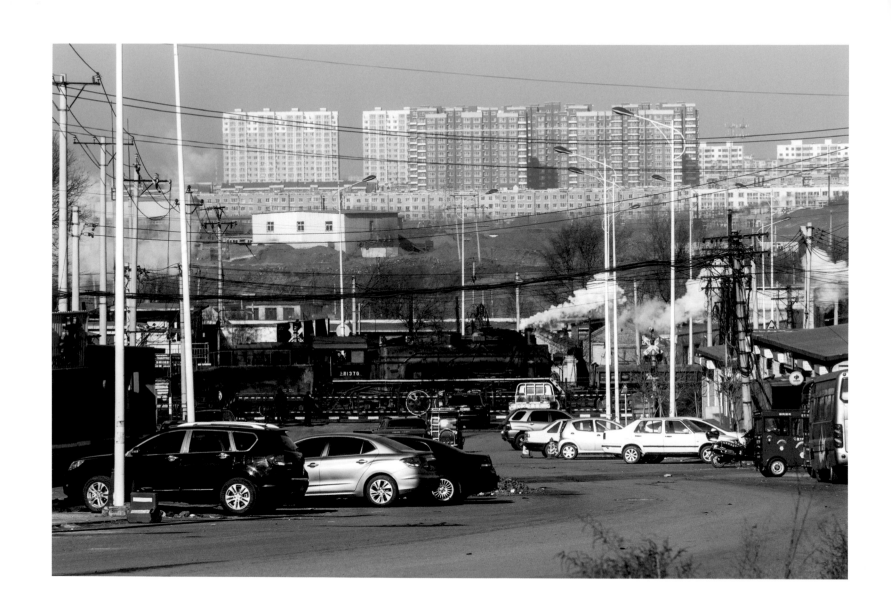

平交道

通過平交道的蒸汽機車，此處的平交道閘門是往兩側橫向移動收
放。遠方是阜新市的城市風景。

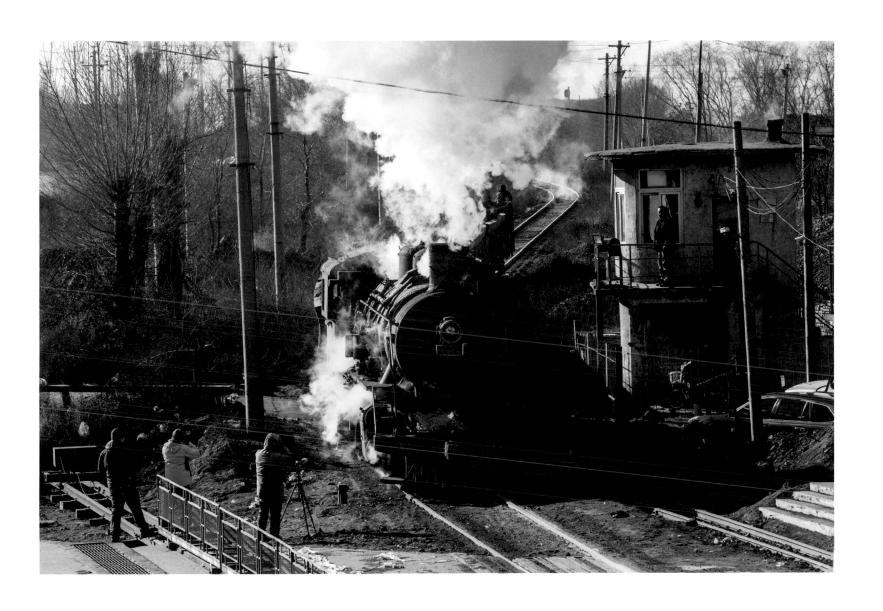

Y型路口的看柵房

開往捨石山傾倒矸石、爐渣的貨運列車在短短幾十公尺內，經過兩
處不同類型的平交道。

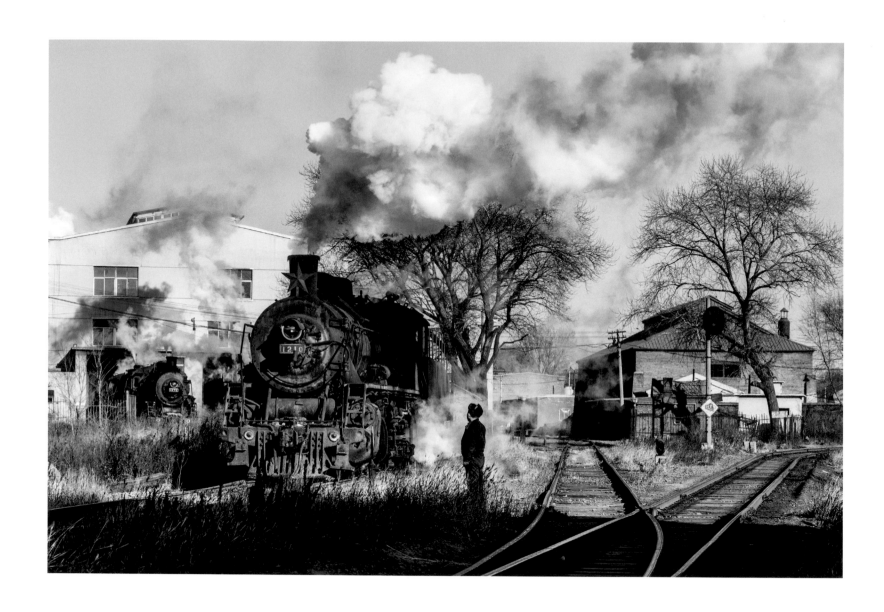

機修廠

阜新五龍煤礦擁有完整的機修廠區域照料著上游型蒸汽機車群。

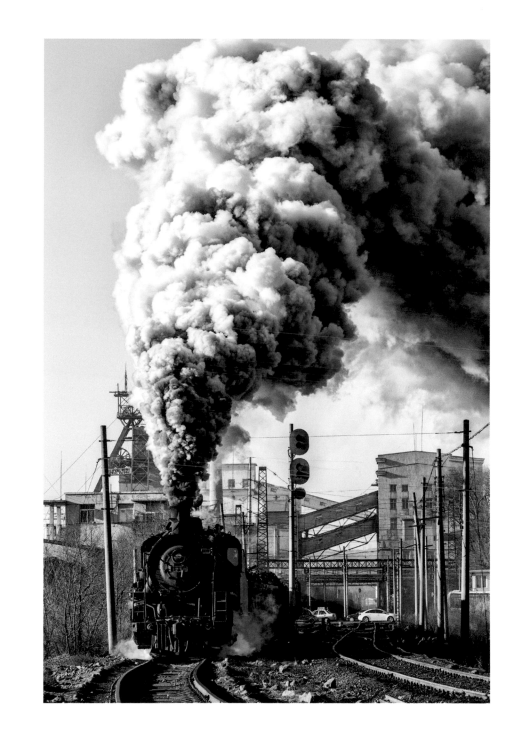

五龍煤礦廠豎井站場
一列由上游型蒸汽機車牽引的滿載煤列，從站場開出。

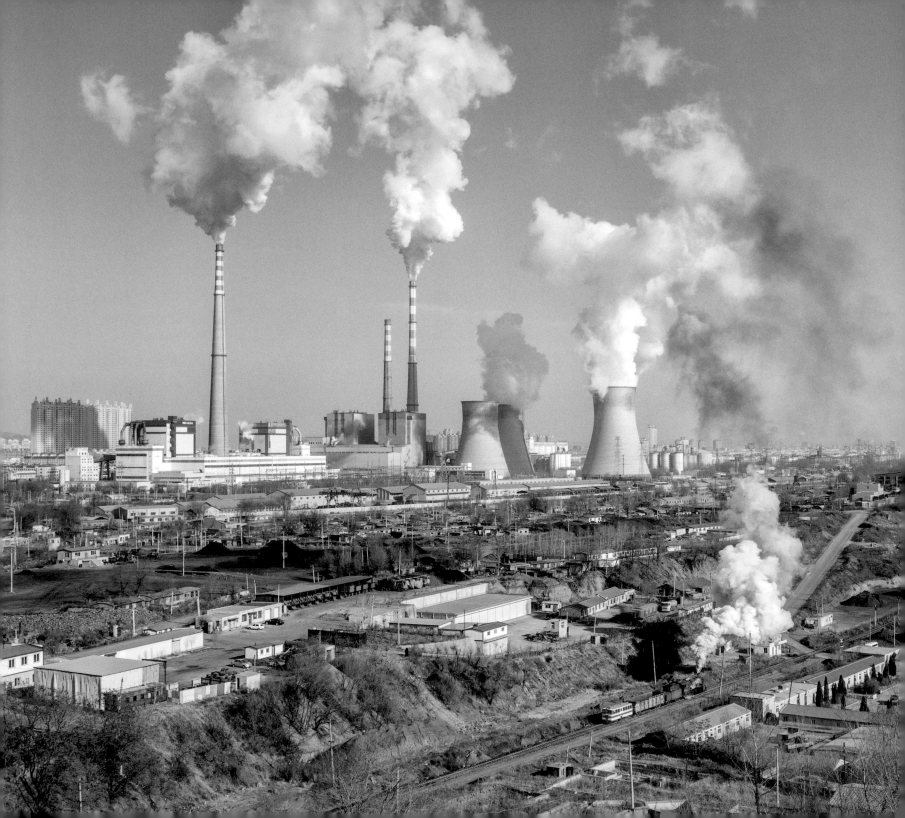

一座冒煙的城市
與後方的發電廠高聳的煙囪和巨大的內陸型發電廠冷卻塔相較之
下，軌道上牽引混編列車（最後一節為鐵道巴士）的蒸汽機車頓時
顯得嬌小。

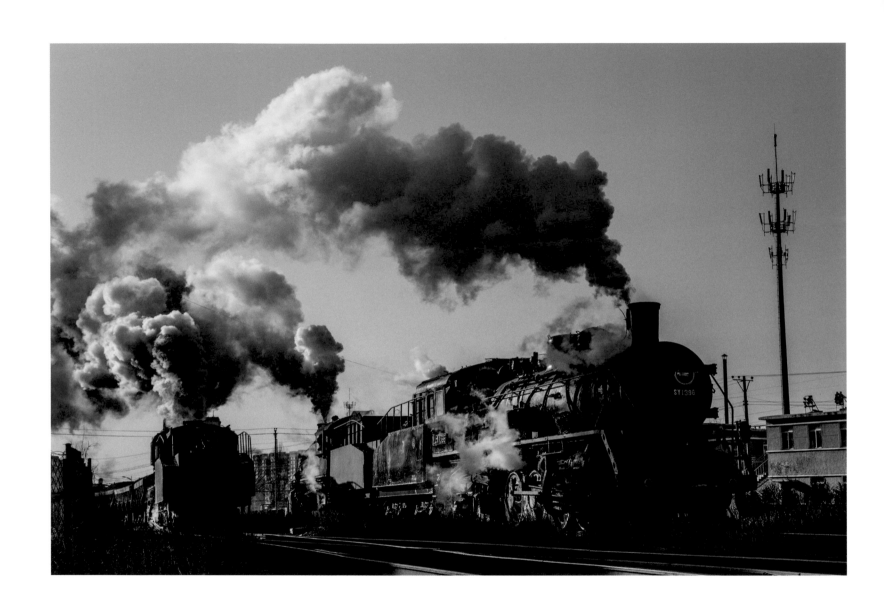

三機同框
畫面左側為一列逆牽的貨列，經過重聯整備中的兩輛蒸汽機車。

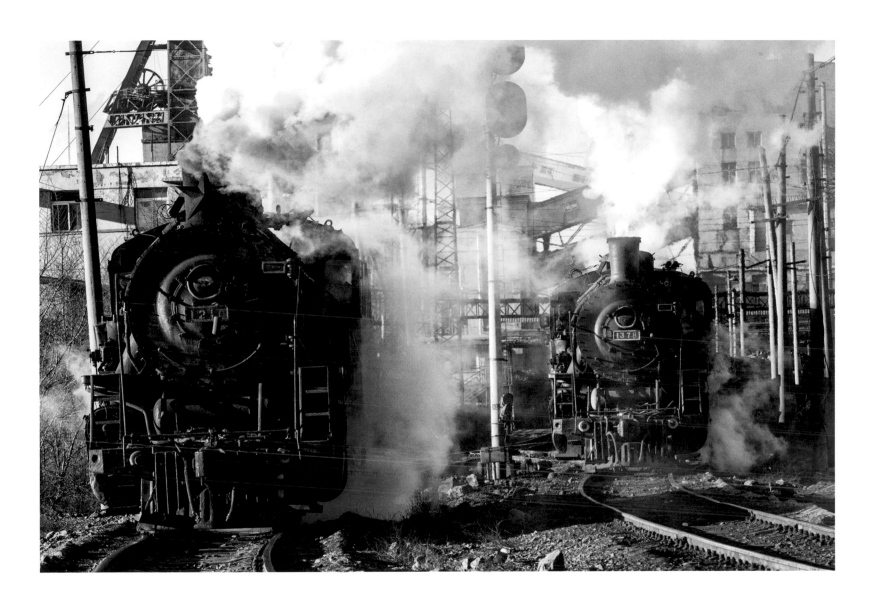

上游型蒸汽機車正面特寫

相較於建設型蒸汽機車，上游型的駕駛室擁有較佳的視野，適合在
路線多彎時常需要瞭望的礦場裡使用。上游型是中國生產數量最
多、時間最長的蒸汽機車。

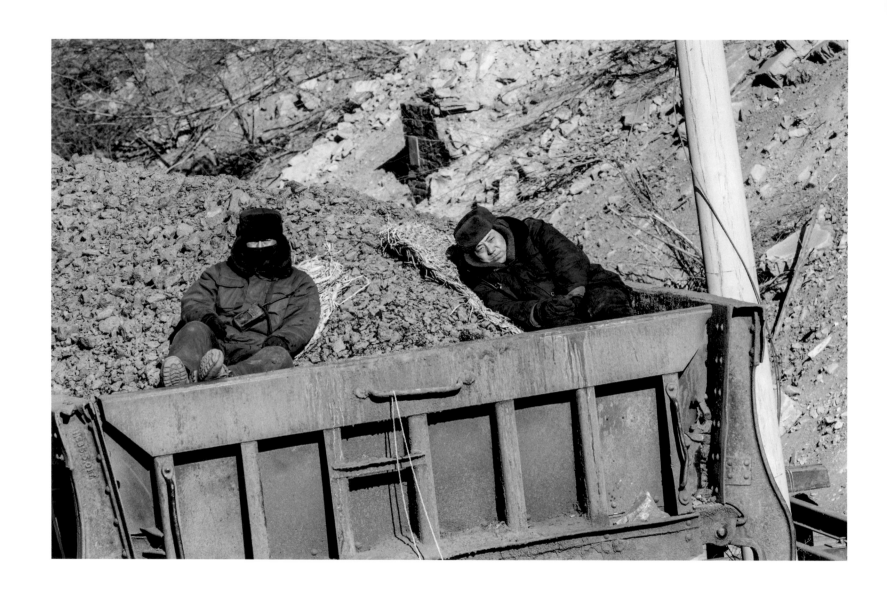

煤車上的礦工
在開往捨石山的車輛上，準備就定位後傾倒爐渣的兩位礦工，在零
下二十度的低溫下，蜷縮著身子躺在墊子上。

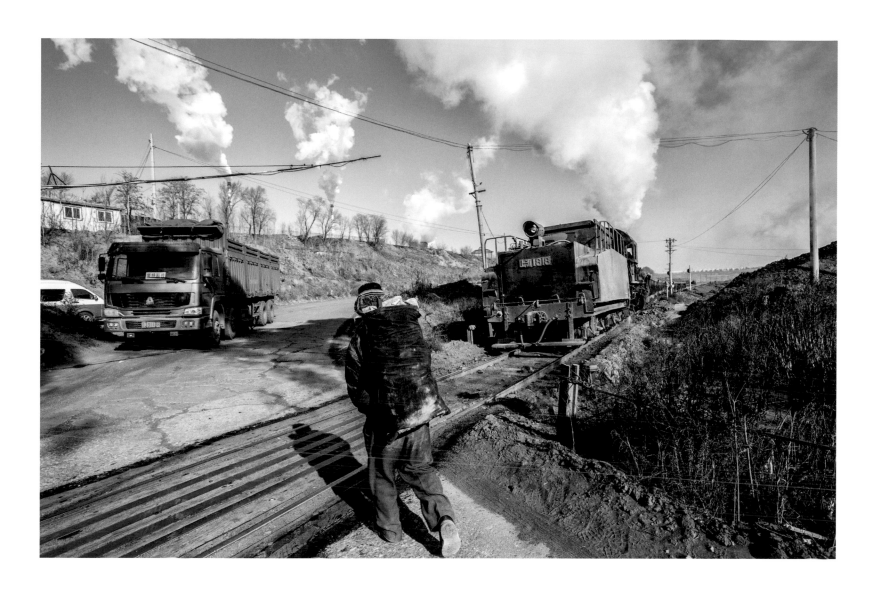

三種運煤動力的交會
背負煤炭的民眾徒步穿越平交道，和等在一旁的蒸汽機車和馬路上
的大卡車形成強烈的對比。

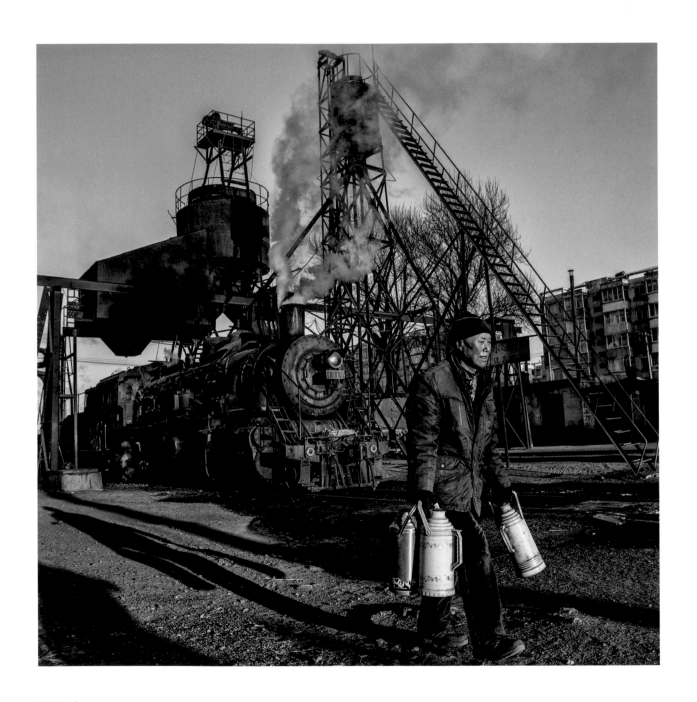

添煤加水
一輛上游型蒸汽機車正進行著補給作業，添煤加水。一位提著保溫
瓶的工作人員從前方通過。

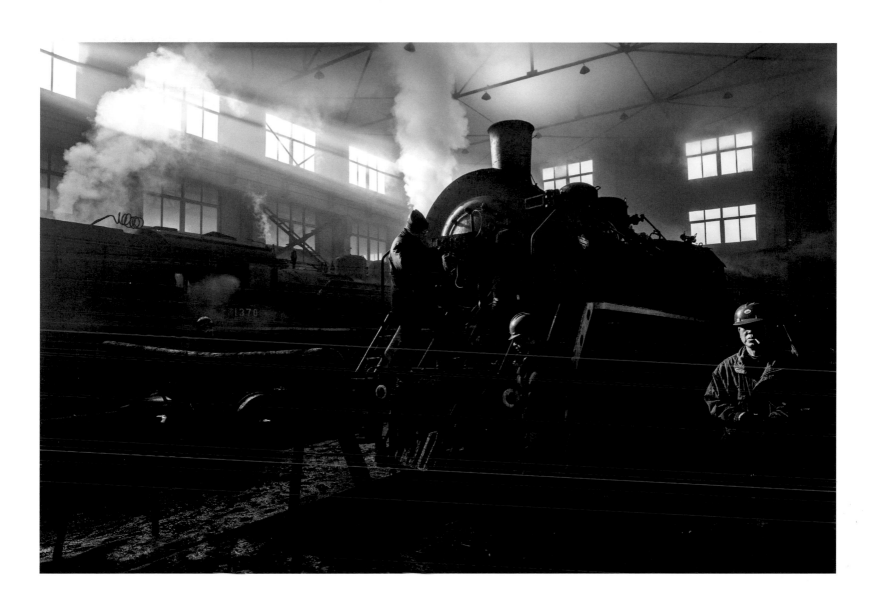

機修廠內

維修人員正在為維修完成的1319號蒸汽機車重新鎖上號碼牌。

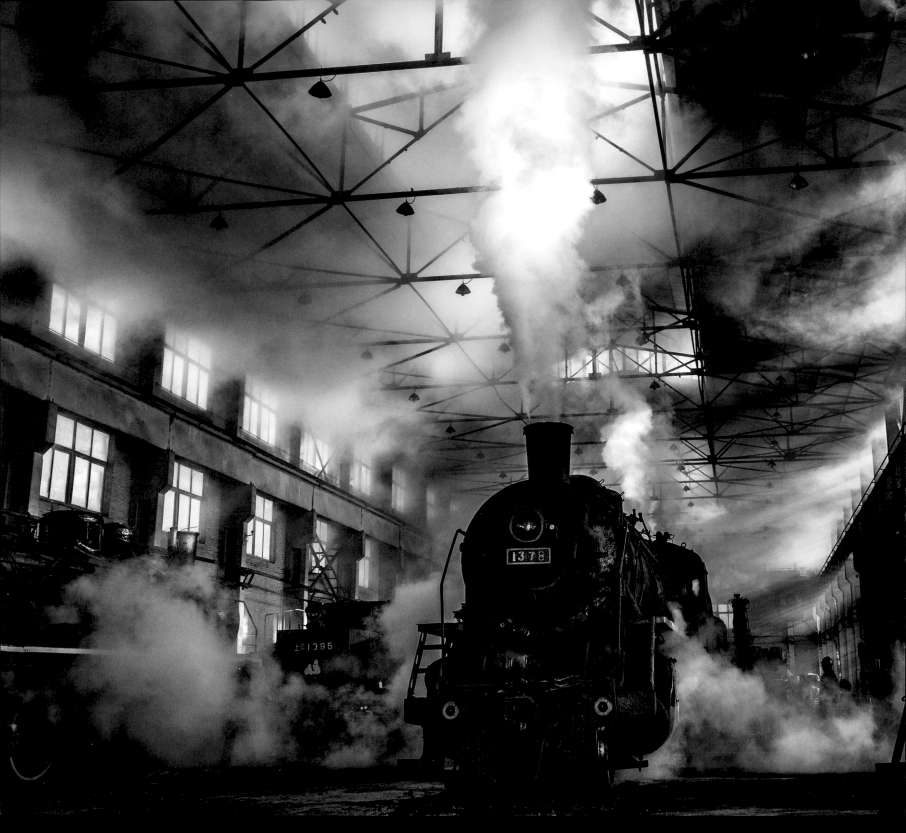

機修廠內的光與煙

1378號蒸汽機車有火進廠維修，在光線的照耀下，室內的煙顯現
一股神祕的氣氛。也許過去台北機廠維修蒸汽機車時，也有類似的
景色。

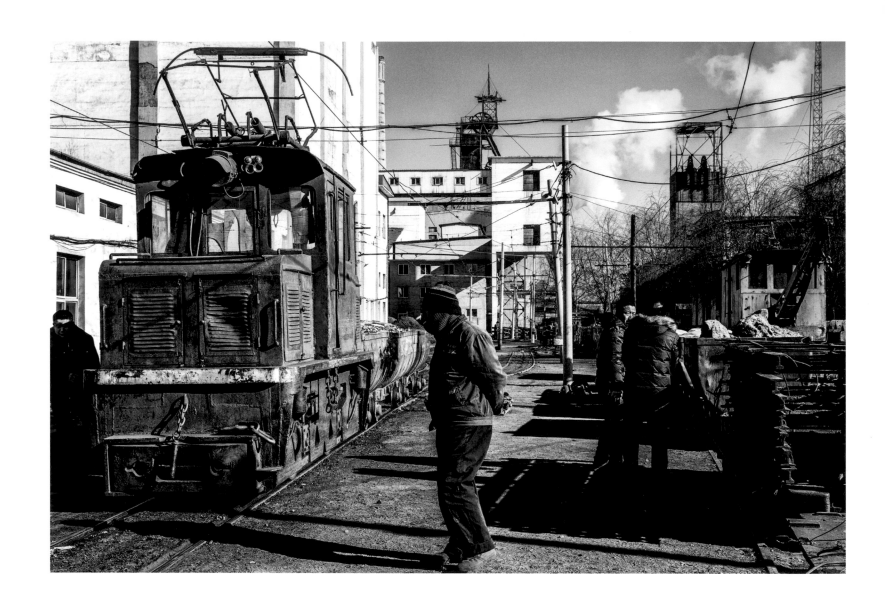

窄軌電力機車
位於阜新五龍礦附近的一座小礦場,廠區內鋪設窄軌鐵道使用電力
機車牽引,中央高起的造型神似常見於日本的「凸電」。右側是一
輛電力軌道吊車。

· 阜新五龍煤礦

　　遼寧阜新是一座因為煤礦而誕生的城市，清朝時期就有開採煤礦的記錄，在日本佔領時期，挖採規模大幅擴張。阜新的海州煤礦原為亞洲最大的露天煤礦，自從日本佔領期開採到了二十一世紀時，礦藏已經枯竭，留下經年累月不斷挖掘的巨大坑洞。附近以豎井開採的五龍煤礦是少數仍在營運中的煤礦公司，二〇一六年，首度到訪時依然生氣蓬勃。上游型蒸汽火車在軌道上來來回回，依然是追煙愛好者們固定造訪的景點。

　　位在遼寧的阜新，是高度工業化的城市，擁有現代城市的天際線和各種現代化的設備。豐富的露天煤礦礦藏，一度令人有取之不竭的想像，成為發展重工業的重要支柱。政權更迭，發展重工業的政策持續不變，礦業城市阜新也有持續的發展。在阜新拍攝蒸汽火車，照片裡的遠景往往是高樓大廈，視覺上充滿了新與舊的衝擊。阜新市民們常三三兩兩步行或是開車穿越平交道，場景是如此地熟悉，只不過通過平交道的是火車頭是原始的動力：蒸汽火車。

　　在阜新，鐵道與常民非常親近，民眾對蒸汽火車的奔馳習以為常。甚至我們下榻的飯店也在鐵路邊上，夜深人靜時，還可以聽見軌道上不落火的蒸機傳來咻、咻、咻咻的聲響。

　　很難想像，一切正常運作的阜新五龍煤礦，在二〇一六年突然畫下句點，不再開採，並且封坑。如此一來，阜新的煤礦開採歷史，也連帶終結。這些二〇一六年拍下的照片也成為絕景了。

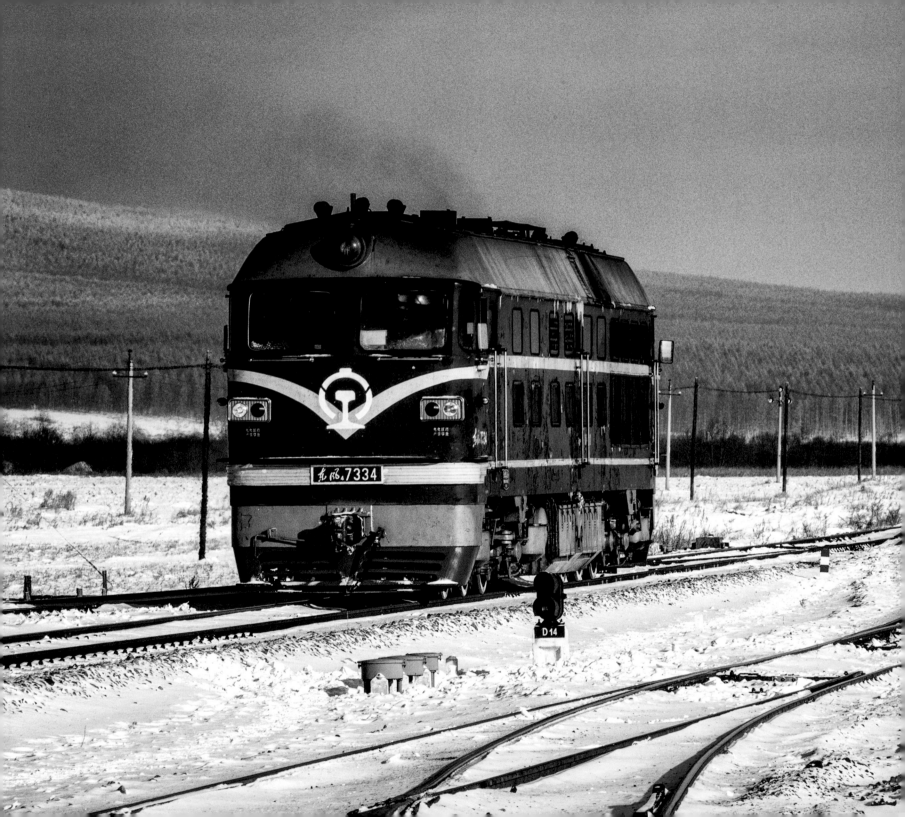

內蒙 ── 牙克石、元寶山、平庄

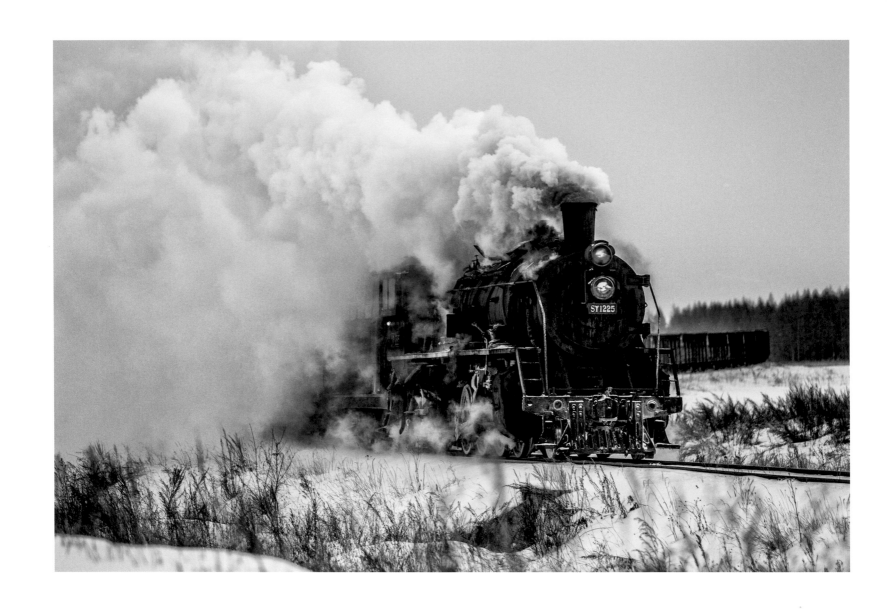

零下三十幾度的牙克石
傍晚在雪地中來回踱步取暖，期待在入夜前還有蒸汽機車出現。不
就後一輛建設型開來，由於溫度實在太低了，蒸汽和煤煙與冷空氣
接觸後，迅速結成冰汽掉落地面。

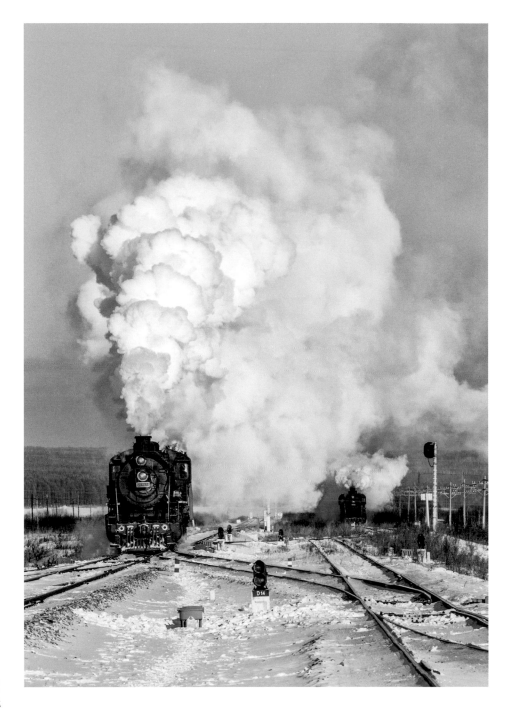

國鐵煤田站
國鐵煤田站裡的蒸汽機車，一層一層堆疊的煙，實在非常吸引
人。這裡是牙克石五九煤礦運煤列車行駛的終點，將煤列牽引到此
後，就交由國鐵運輸了。

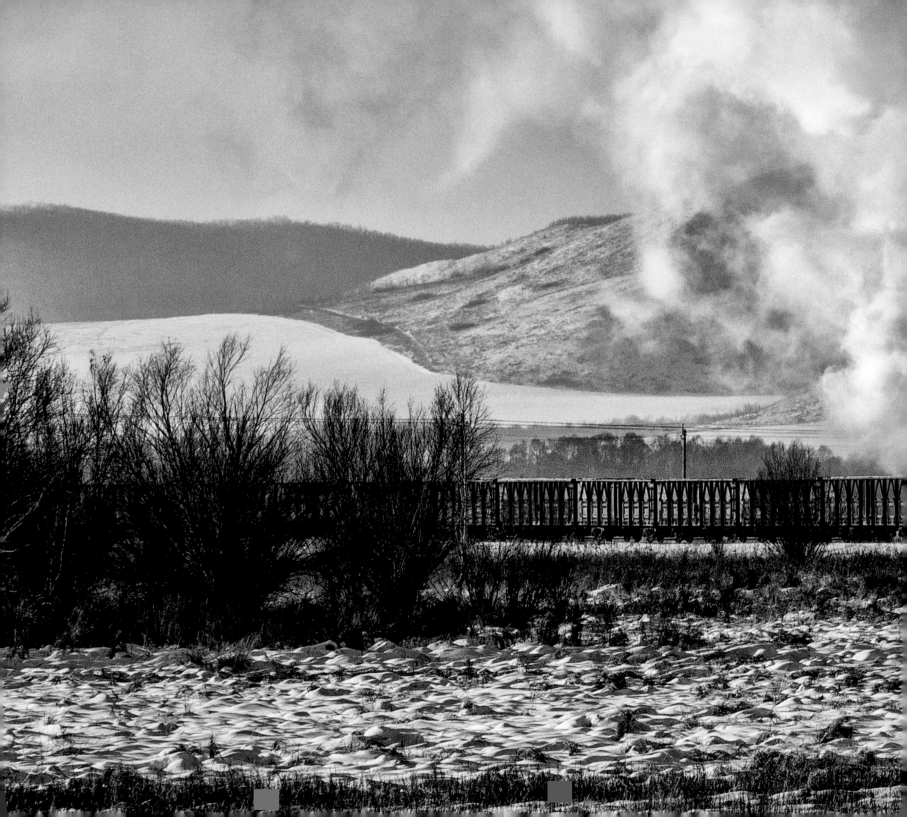

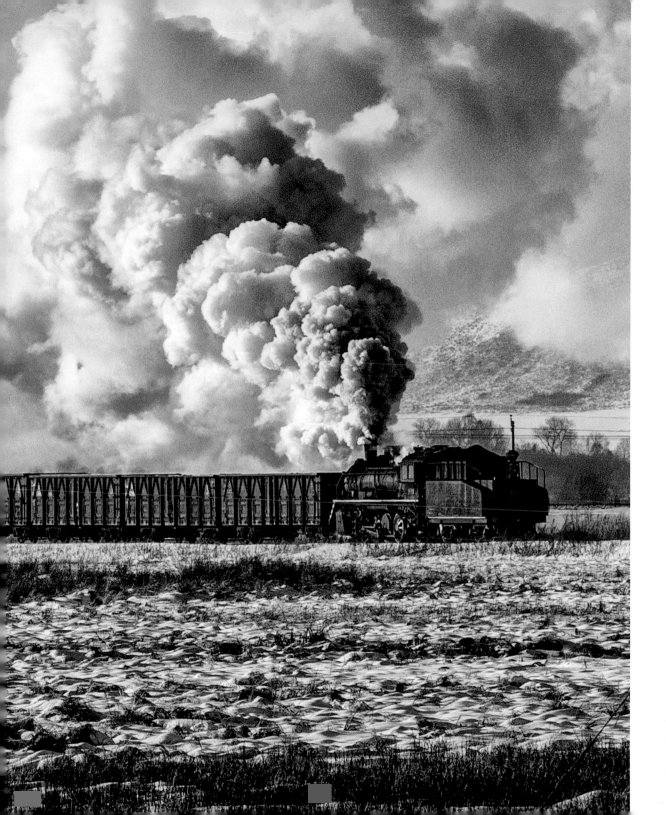

冰天雪地中的煤列
上游型蒸汽機車逆牽煤列從煤田站
回五九煤礦。煤水車下修的線條，
提升了後側瞭望的視野。

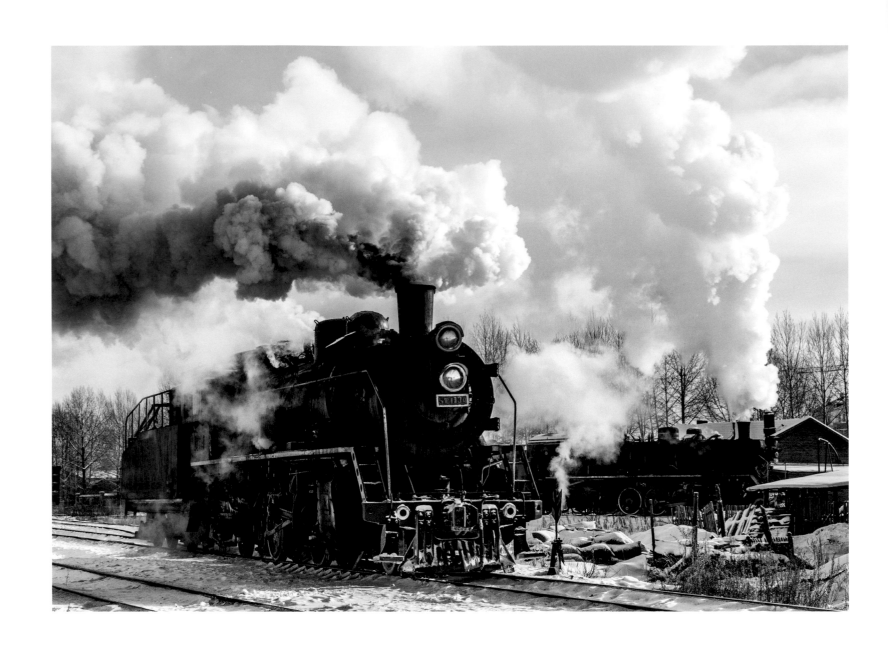

整備中的上游型蒸汽機車
五九煤礦整備中的上游型，清晰可辨的黑、白兩色煙雲，黑色是煤
煙，白色是蒸汽。

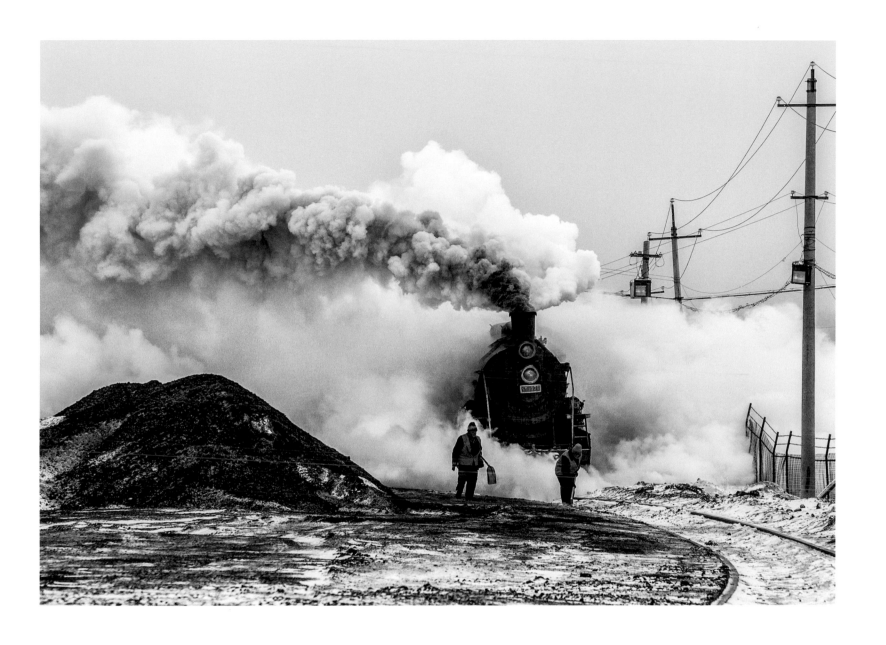

在積雪中前進的上游型
兩名工作人員努力地剷雪，試圖讓埋沒於降雪中的鐵軌再度現
身。後方的上游型發出巨大的聲響緩緩前進，像是頭從煙霧中衝出
來的怪獸。

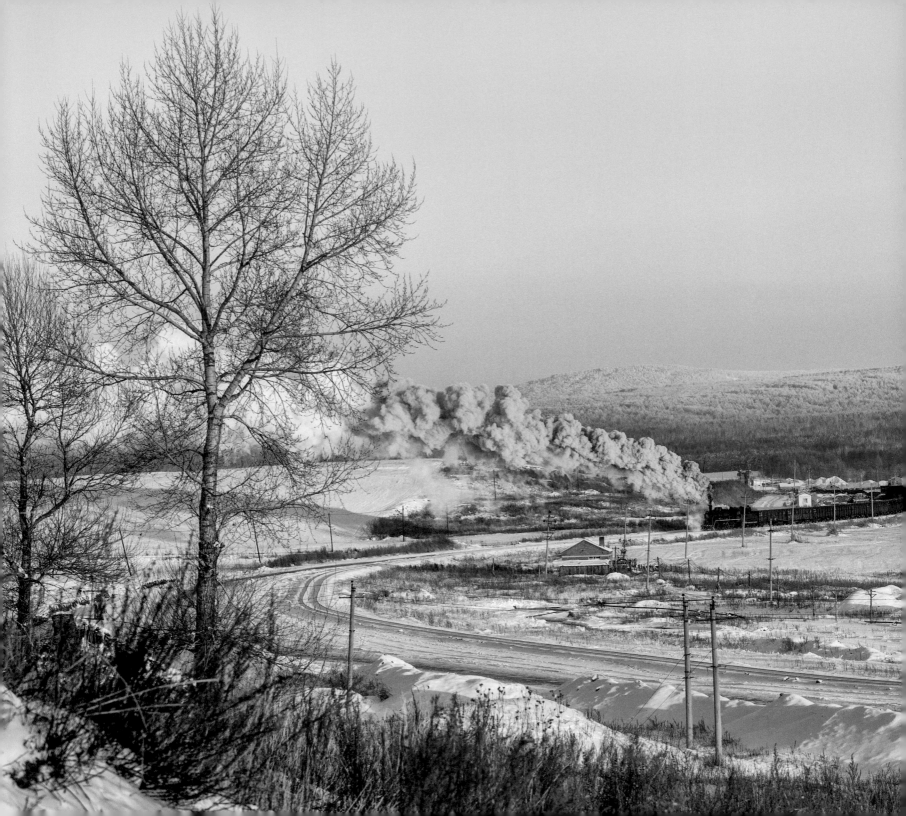

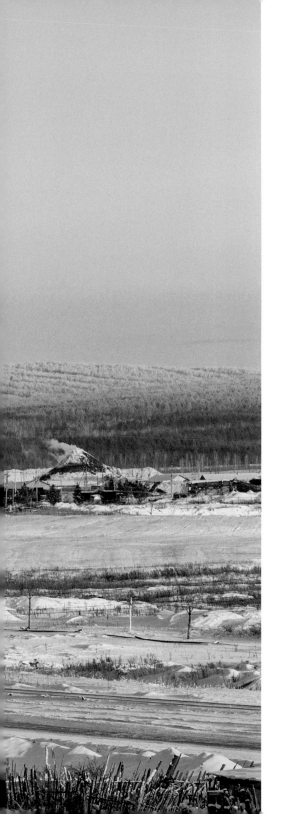

大興安嶺下的五九煤礦遠眺
一輛逆推的煤列正要回到五九煤礦，遠方的大興安嶺，白雪皚皚。

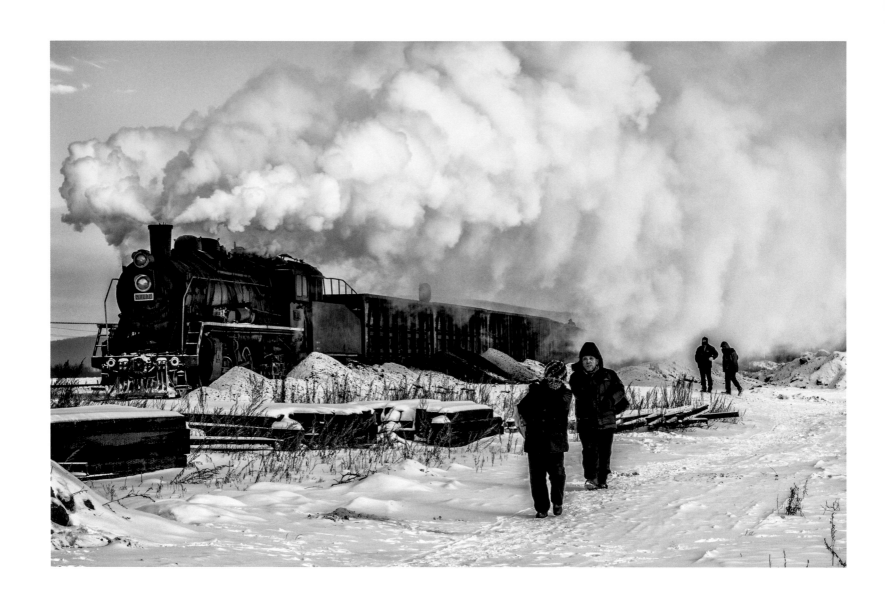

停靠煤田站的上游型
蒸汽機車噴出的煙沒多久就結成水汽凝結成冰墜落地面，兩位居民
腳踏雪地步行回家。

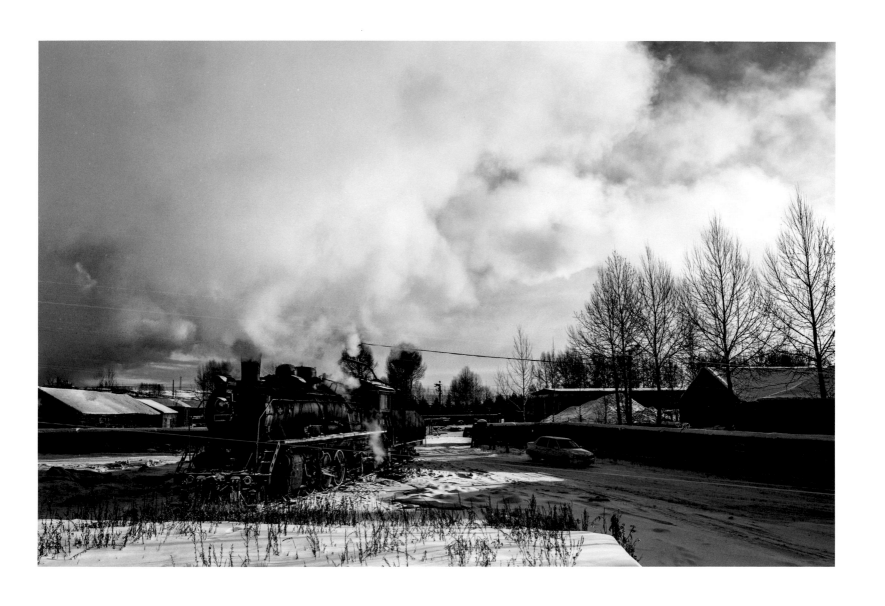

五九煤礦整備區域
整備中的蒸汽機車，噴出的煙已經與雲層難以分辨了。火車前的軌
道已經被雪埋沒，上游型像是一座鋼鐵孤島。

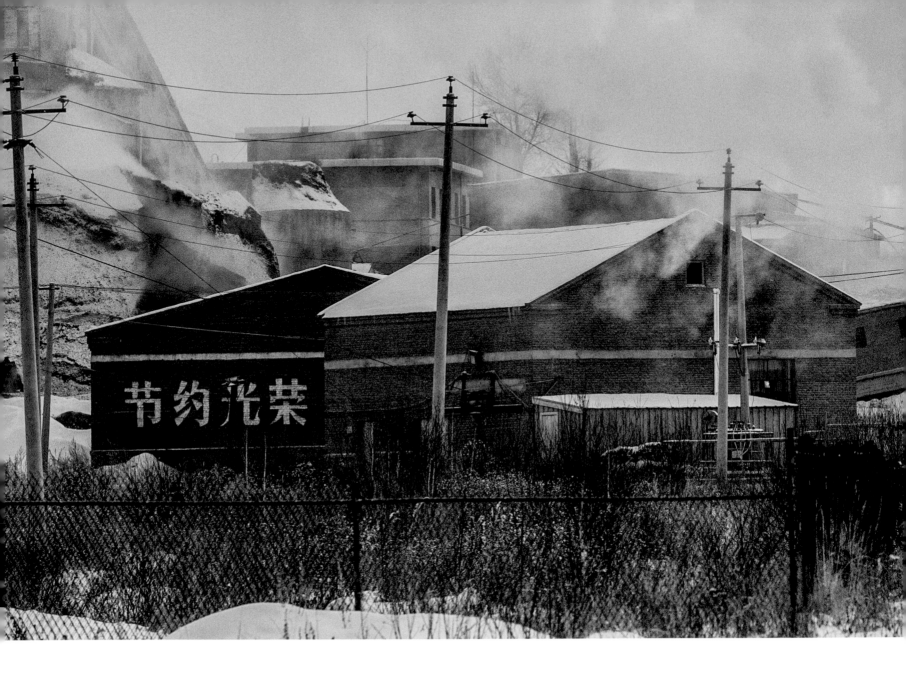

雪地上的裝載作業
準備滿載煤礦前往煤田站的煤列，建築物上都積了一層雪。

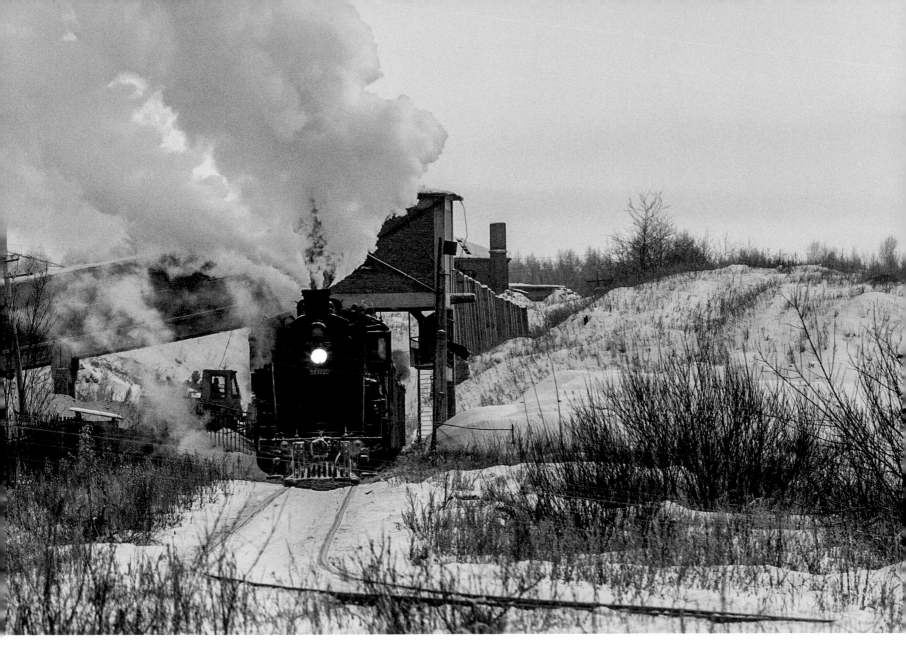

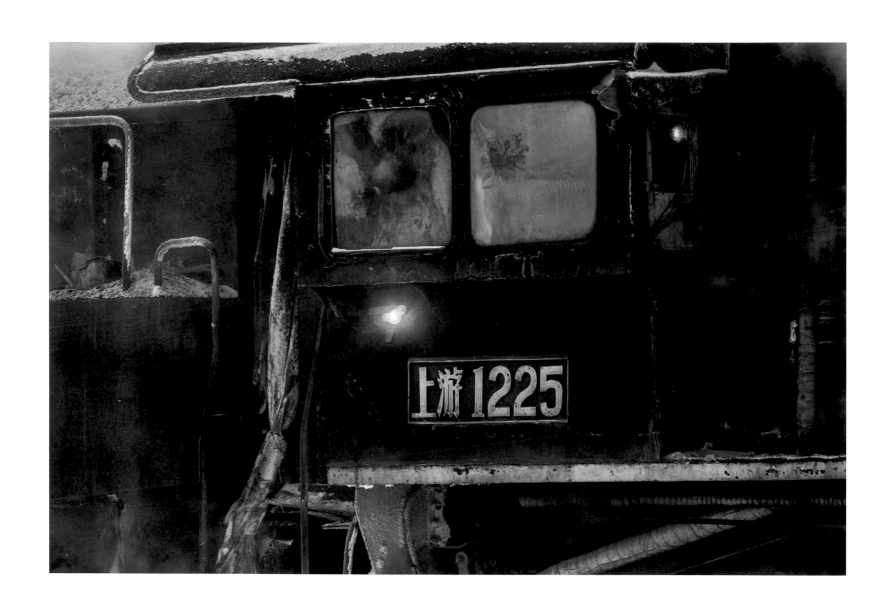

緊閉車窗的上游型
零下三十幾度的天候，連在火爐旁的司機還是緊閉車窗，以免受
寒。

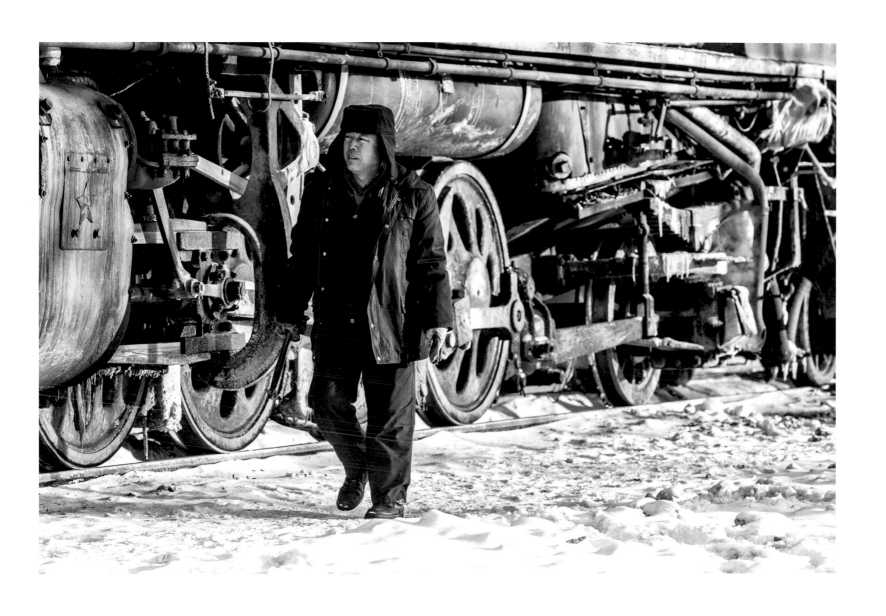

冰天雪地下進行整備的司機
氣溫再低，風再強，還是要做好檢車，準備開始一天的辛勞。從蒸
機旁走過的司機，也可可看出蒸機的巨大尺寸。

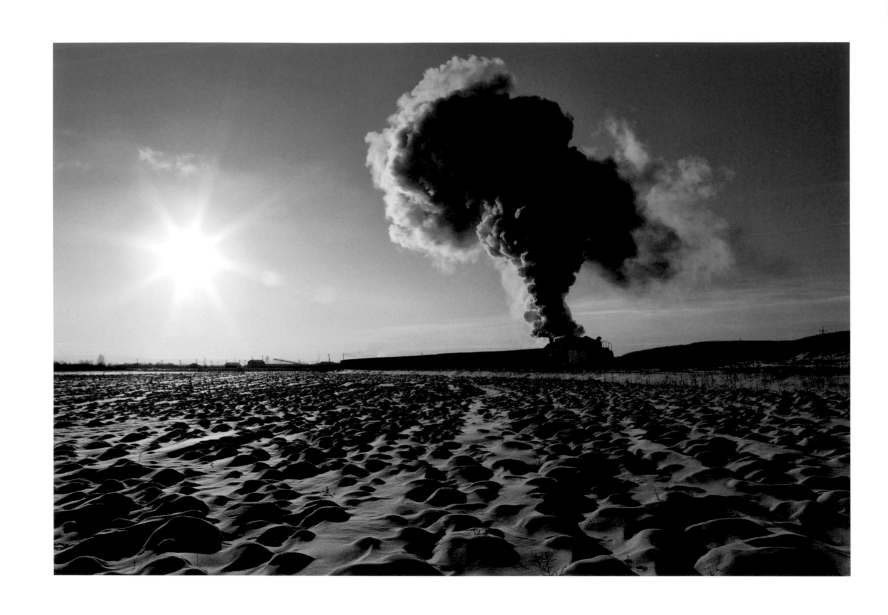

雪丘
從煤田站返回五九煤礦的煤列，鐵軌旁的地面積滿了雪，被強風吹
成一堆一堆的雪丘。

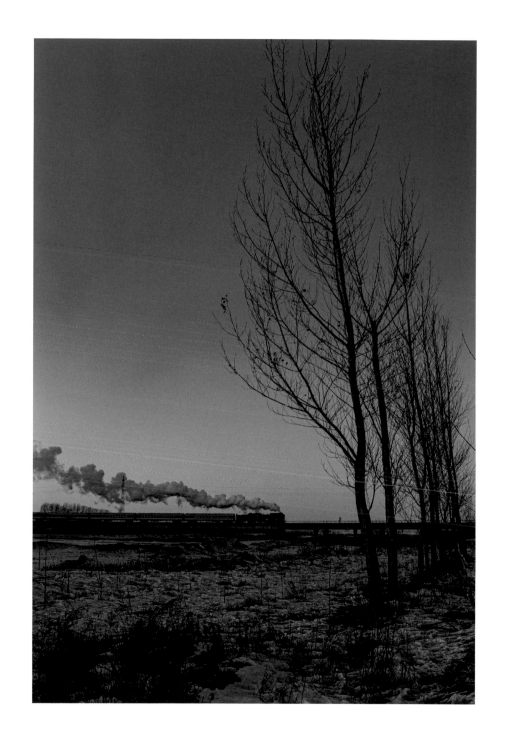

蒸汽火車牽引的客列
元寶山除了辦理貨運外，也辦有客運，畫面中是一列由建設型牽引
的客車。拍完這張照片之後，就與同行友人們道別，前往赤峰機場
準備經北京回台北。

建設型牽引的客運列車
在元寶山與風水溝之間，固定有客運班次，以較大型的建設型蒸汽
機車牽引，可以看見位於煙囪旁的集煙板造型。

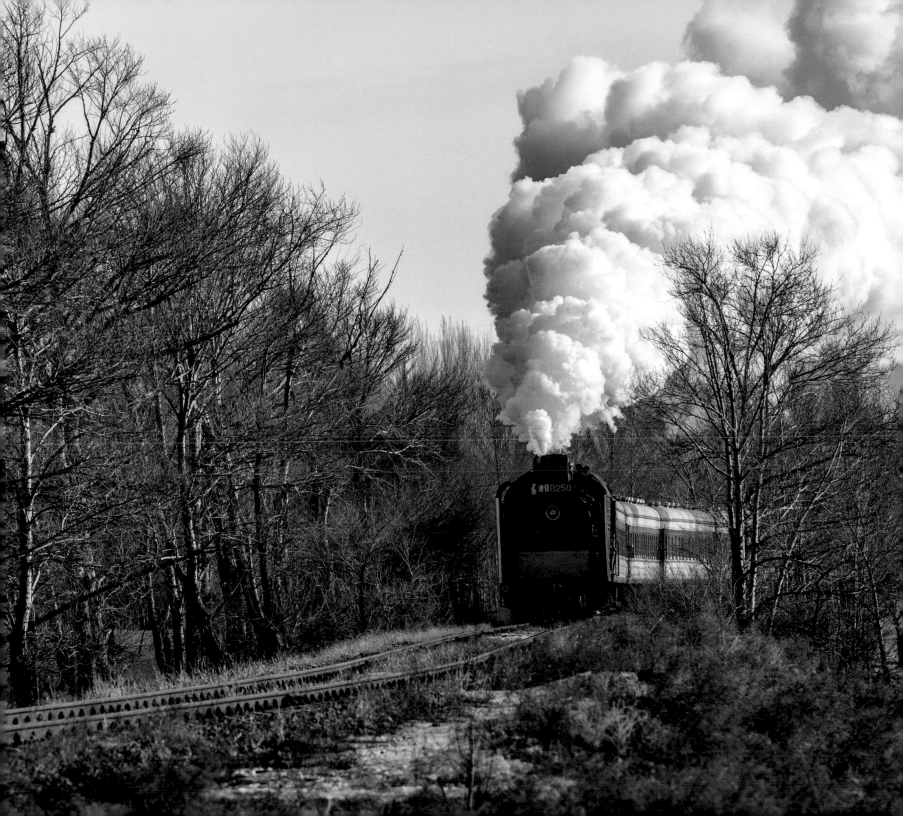

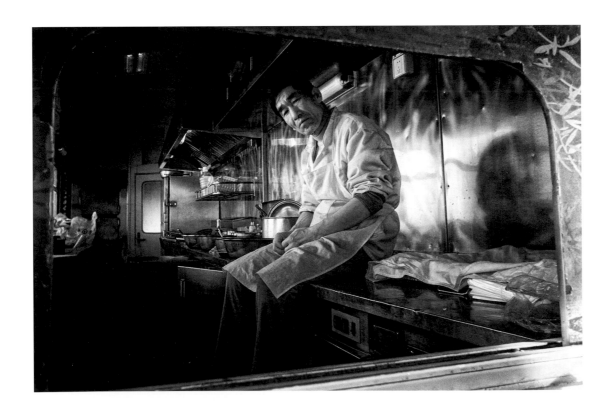

延
煙

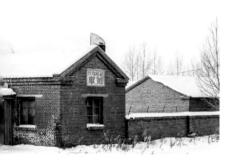

內蒙 —— 牙克石、元寶山、平庄

　　二〇一二年，如願加入了中國追煙同好行列，預計從大興安嶺上的內蒙古自治區牙克石開始，經赤峰過元寶山到平庄，最後抵達遼寧阜新，沿路拍攝中國礦區鐵路上維持商業運轉的大型蒸汽火車。

・五九煤礦 —— 零下三十度的酷寒初體驗

　　從台北，北京，海拉爾輾轉抵達大興安嶺上的牙克石，在接近零下三十度的寒風中，看著蒸汽火車在線上整備，當它啟動時，大量的蒸汽噴發加上車底洩壓的氣體形成一團又一團的煙霧，眼前白茫茫一片，上游型蒸汽機車在瀰漫的白煙中緩緩前行。在五九煤礦區，蒸汽機車的數量不多，常見有兩輛輪流進出礦區。酷寒的低溫讓動輪與擺軸上時常結著冰霜，對於來自亞熱帶的我們即便穿上禦寒的衣物也難以抵擋低溫。但是也因為溫度低得徹底，蒸汽才能凝結於空中久久不散。在牙克石，完全被蒸汽所征服，也徹底被低溫擊垮。

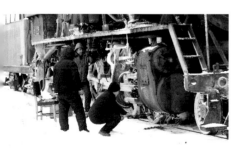

　　飛機降落在一片雪白的海拉爾機場，空橋故障，也沒有接駁車，只能徒步走下飛機，當我們腳踏實地，才知道什麼叫「冰天雪地」。迎接我們的是零下三十二度低溫，雖然已經做好心理準備，只是陣陣冷風刮過臉上才明白什麼叫做「刮臉」。這股冷，直到進了烏爾其汗的飯店房間裡，依舊持續著，即便開了暖氣室內依舊冷颼颼（事後才確認是暖氣故障），打開熱水也只是溫溫的而已。好不容易撐到天亮，整理好裝備，戴上出發前專程到登山用品店購買的雙層保暖手套，準備把每一台會冒煙的火車統統拍下來。

　　一出戶外，不到五分鐘，雙層手套就失去了禦寒效果。拍了幾張照片後想從螢幕檢視成果，沒想到液晶螢幕上都是殘影，實在太冷了，連液晶都凍僵了。當地人在低溫下還能活動自如，他們手上都戴著一種帆布手套，到雜貨店買了一雙，發現裡面襯有兔毛，物美價廉，抵禦嚴寒的時間延長到十分鐘。在

天然的超大冰箱裡總算有起碼的溫暖，可以進行拍攝工作。

　　但也多虧零下好多好多的低溫，讓牙克石的蒸汽特別壯闊，層層團團漂浮，像是超低空的雲朵，層次分明，是其他地區無法拍到的特殊風情。第一次近距離觀看雄壯的大型蒸汽火車「上游型」，看著它全出力牽引長長的煤列通過，在力與美之外，更重要的是它真實存在，它是活生生的蒸汽火車。牙克石的低溫讓蒸汽火車噴出的氣體凝結在空中緩緩消散，水汽落下時，像是冰晶般掉落在衣服上。儘管五九煤礦的煤列不多，每次總要等個半個小時以上才能再拍到下一列，在漫長的等待中，體內最後一股能量幾乎也要被吹涼了，但還是有一股想拍到蒸機的熊熊之火在燃燒。

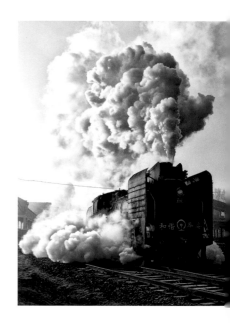

　　告別了牙克石後，追煙拍攝團搭乘臥鋪列車到赤峰，換乘小巴抵達元寶山礦場拍攝，當晚下榻在平庄市的旅館。一進旅館，發現真正有了暖氣，流汗後，隱隱約約發現身體出了問題。大半夜，一個人走進旅館旁的平庄礦區總醫院掛急診。

　　急診室裡值班的醫護人員睡得很沉，幾次有效又不失禮貌的呼喚後，終於有人揉開雙眼問明我的來意，請我坐著稍候。過了一陣子，穿著白袍剛從冷冽冬夜裡醒來的醫生開始診斷，詢問了我幾個問題：「喝水沒有；吃了什麼；哪裡來的？」醫生填寫了幾張單子要我先抽血檢驗。檢驗室外坐了些人等候著，但是凌晨時刻，門診時間都還沒開始，難道是為了隔天一早就能進行各種檢驗徹夜來此排隊？又是一番有效又不失禮節的呼喚後，厚重的檢驗室門打開了，述明急診醫生的交代後，接受驗血。完成後她交代說等明天白天再來看結果，我想起外頭眾多熟睡的等候民眾，向醫生表明明天就要離開平庄了，務必要盡早完成醫療過程。詫異的醫生問我為何要從臺北到這個小地方來？我說我是來拍蒸汽火車的，但是沒有長時間待在低溫戶外的經驗身體受不了。蒸汽火車彷彿是句通關密語，她答應我立即為我處理檢驗，眼神充滿著善意。拿著緊急處理好的檢驗結果，回到了急診室，醫生再度從睡夢中醒來。仔細研讀報告後，他診斷我的身體過度勞累，缺乏熱量也缺乏水分，腎臟負荷不了，白血球指數太高。醫生要求立刻打點滴，我聯絡了團員，告知情況，他們繼續拍攝行程。在病床上，開始聯絡航空公司改機票，訂

追煙

好北京的住宿，決定提前回台灣。我向醫生表明了飛回臺灣的決定，並且保證一回臺灣會立即就醫，他加開了一些藥物，請我遵從醫囑，祝我一路順風。

回到飯店後，同行友人已經出發拍攝了，趕往軌道旁與大家會合，也是道別，後續一路前往阜新的行程就無法再參與了。雖然身體感覺好多了，還是決定從赤峰飛北京返回台北，有了來訪的經驗後，將保暖的衣物留在隨身行李中，果然赤峰機場的候機室沒有暖氣……回到臺北就醫所幸已無大礙。在整理拍下的影像檔案時，彷彿還能感受到徹骨的寒冷；還有當檢驗室得知我是從臺灣飛到牙克石拍攝蒸汽火車，流露出不可思議的神情，我想，那是認同蒸汽火車的自豪。

有了這次經驗後，之後再前往低溫嚴寒的環境拍攝時，學會了隨身攜帶保溫瓶適時補充水分，讓身體機能維持正常運作。也很感謝當身體出狀況時，平庄醫院裡協助我渡過難關的朋友。

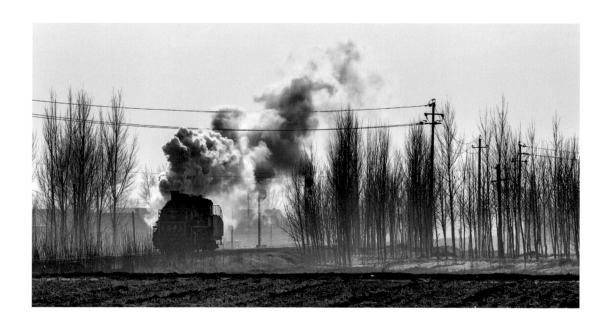

從牙克石前往赤峰的臥鋪，車外零下二十多度的氣溫，車窗邊都已
結冰。是生長在熱帶的我們所無法想像的。

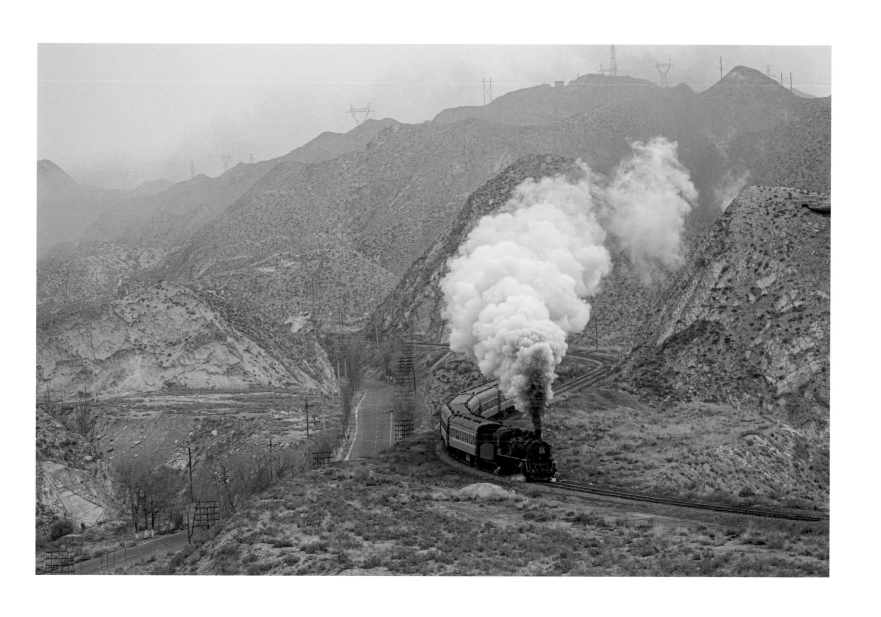

行駛在黃土高原的蒸汽客車，是白銀有色金屬公司的通勤車，這是
在前往新疆三道嶺的途中，順路拍下的照片。

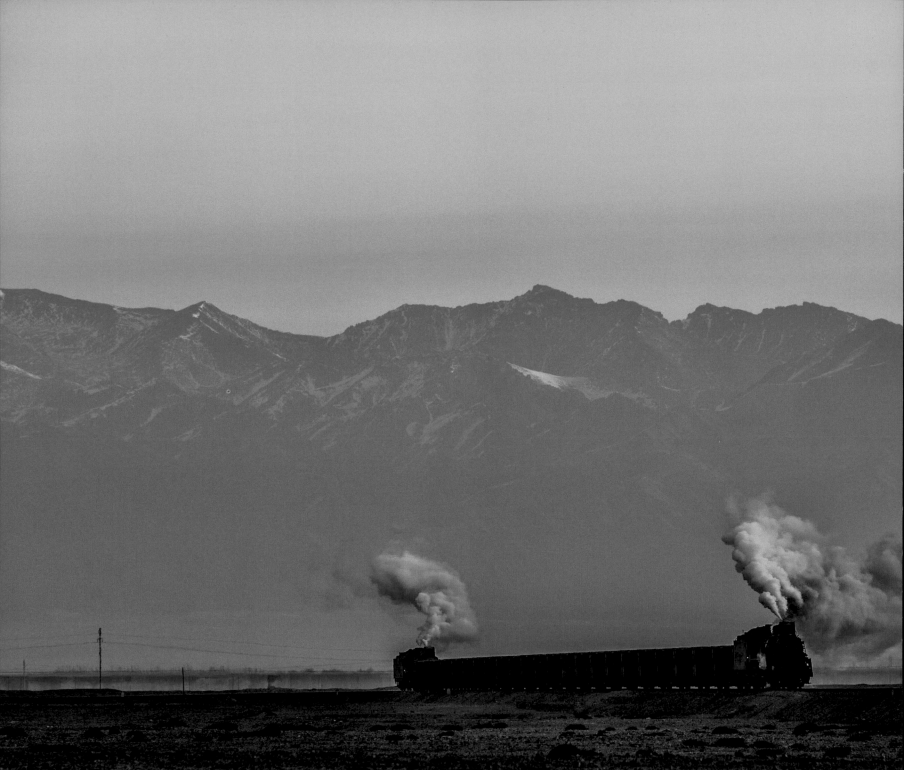

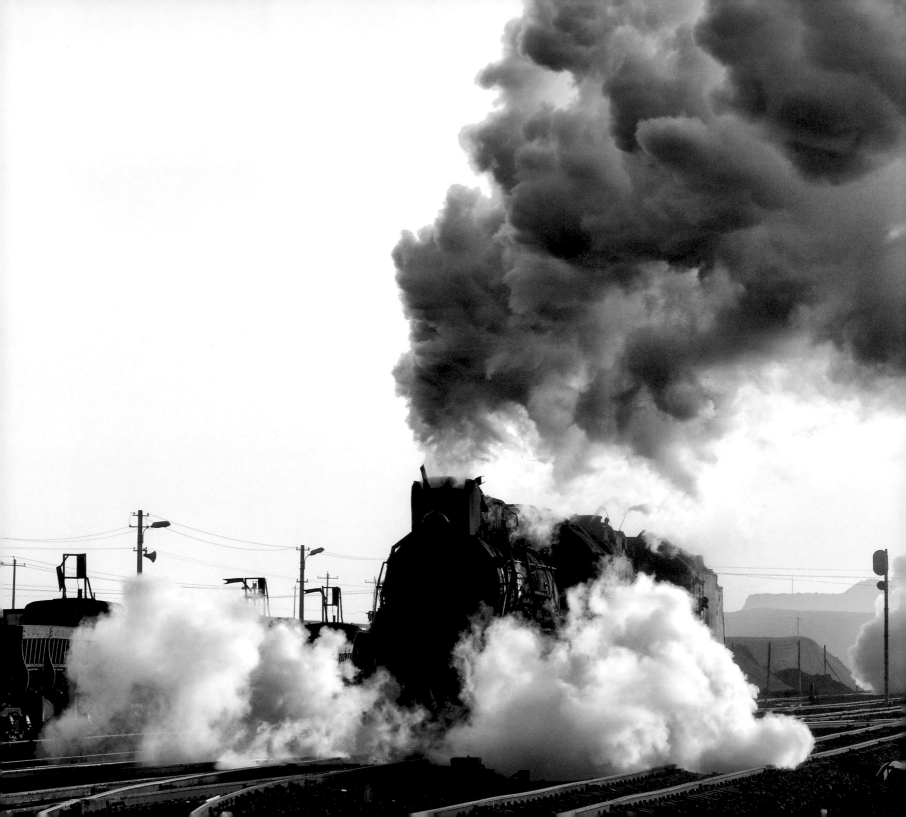

西剝離站

二〇一四年西坑宣佈停止開採，原本在礦區裡來回奔走的蒸汽火車
紛紛停進了西剝離站場，由於仍有作業需求，日出之後依舊來來回
回地進行調車作業。

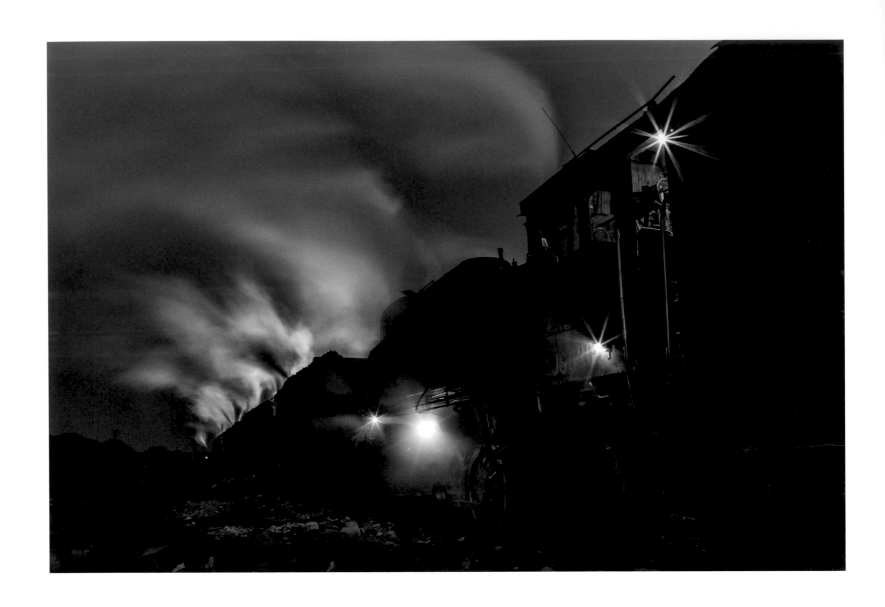

凌晨三點的西剝離站
中國境內不分時區，北京時間五點是三道嶺的凌晨三點，那是吹著
大風的一天，蒸機洩壓所噴出的水花，很快地在地面結冰。徹夜停
在戶外的蒸汽火車，不時傳來金屬膨脹聲，聲響之大，以為要整個
炸開了。

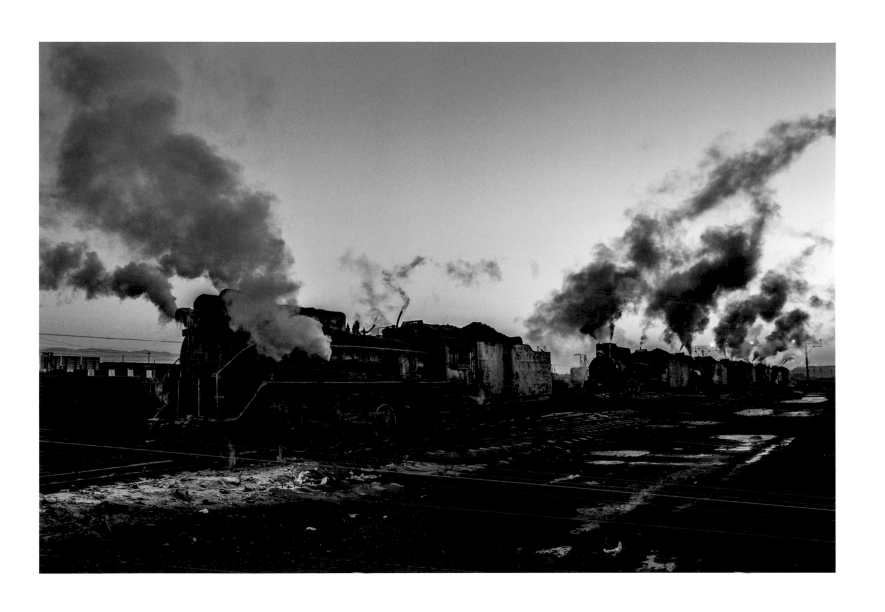

在西剎離站內待命的建設型
幾輛蒸汽機車依序停靠在西剎離站上升火待命，一長串冒著煙的蒸
汽火，非常讓人震驚，三道嶺不愧是蒸汽火車的聖地。

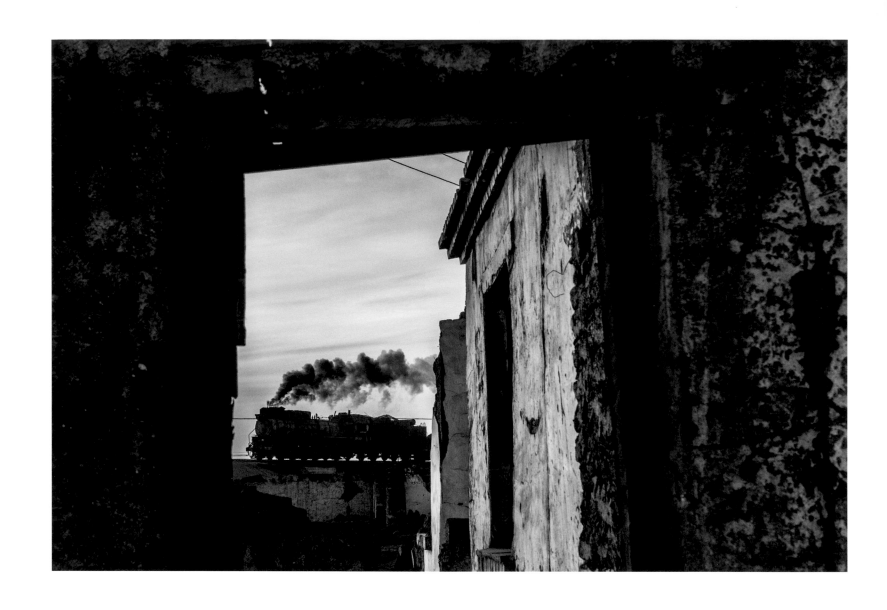

南泉站附近
一輛往選煤場前進的建設型，經過了已經荒廢的礦區工人居住
區——南泉。

152

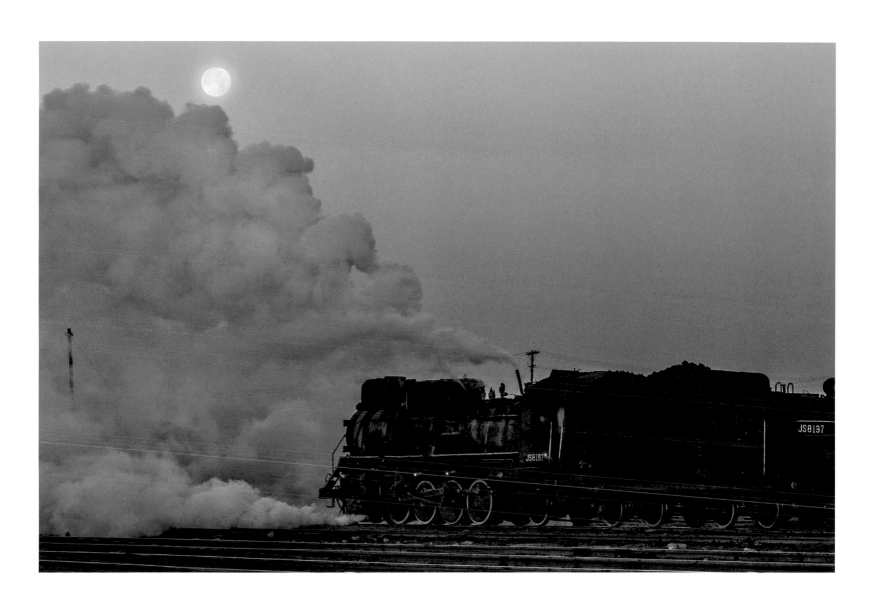

清晨的東剝離站
在西垂的月亮下，日夜班交接之後，東剝離站場裡開始熱鬧了起來。

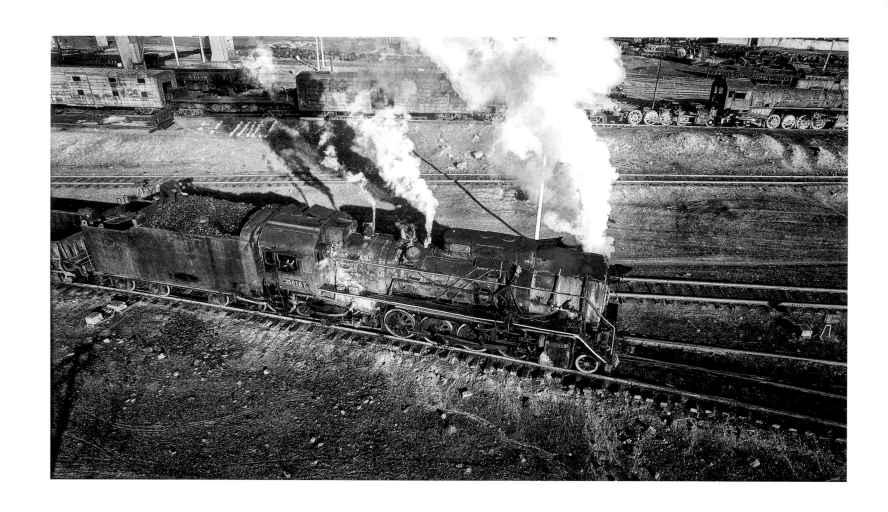

機修廠外的建設型

停車待開的建設型,煤水車斗上的工作人員正在整理煤炭,為一天
的工作做準備。遠景是報廢車輛。

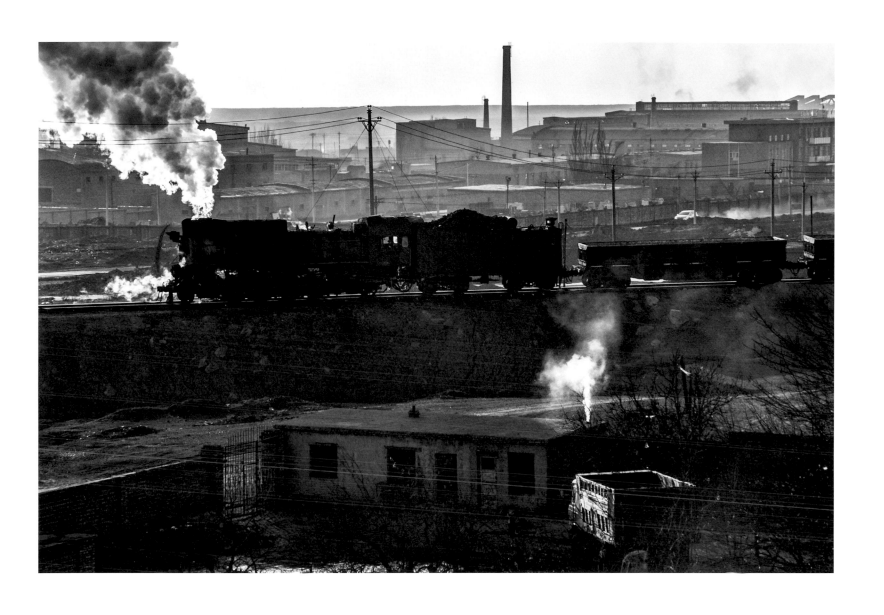

逆推的建設型
卸煤完畢，返回坑口站的路上。

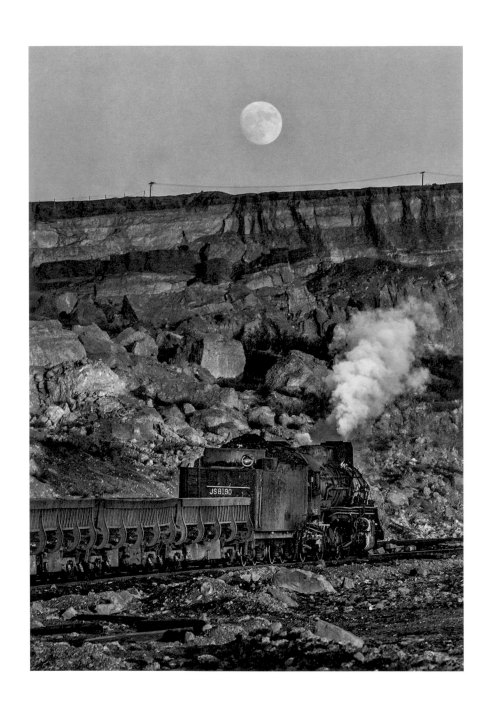

下滑中的建設型
月出的下午，建設型牽引從坑口站下滑八二站的一列空車。

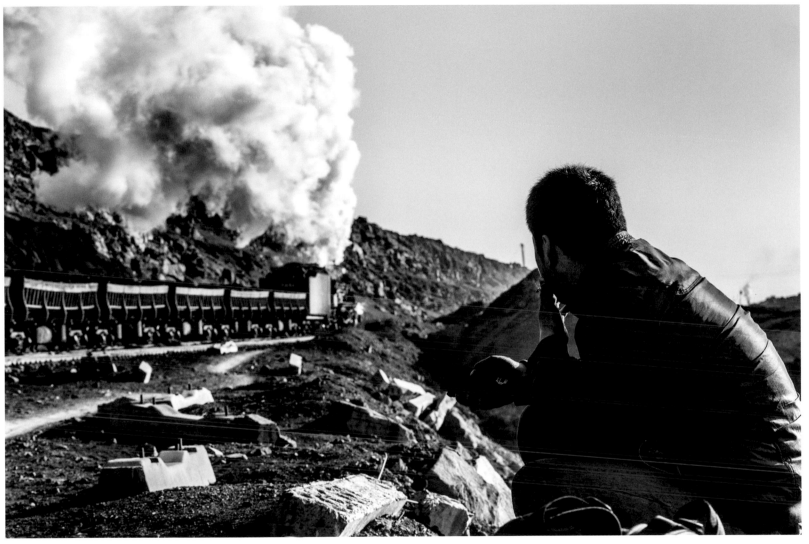

爬坡中的建設型
由八二站努力爬升到坑口站的重車，一旁是在巡軌工作空檔休息抽
菸的道班工。

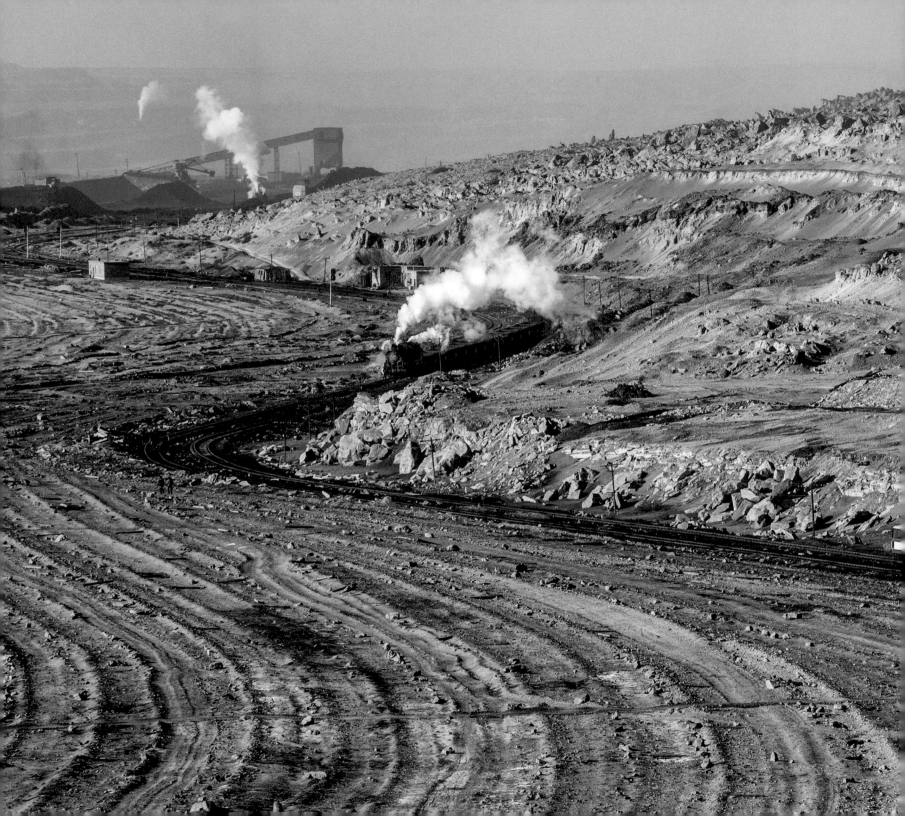

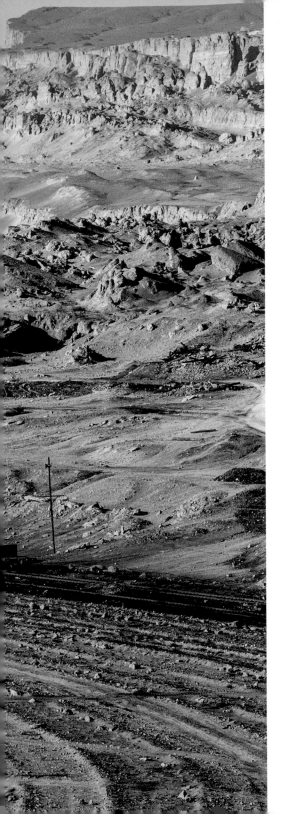

坑口風景

一輛鐵道小巴推著平車，輕巧的開往坑口，與後面的煤列相比，顯得輕薄短小。

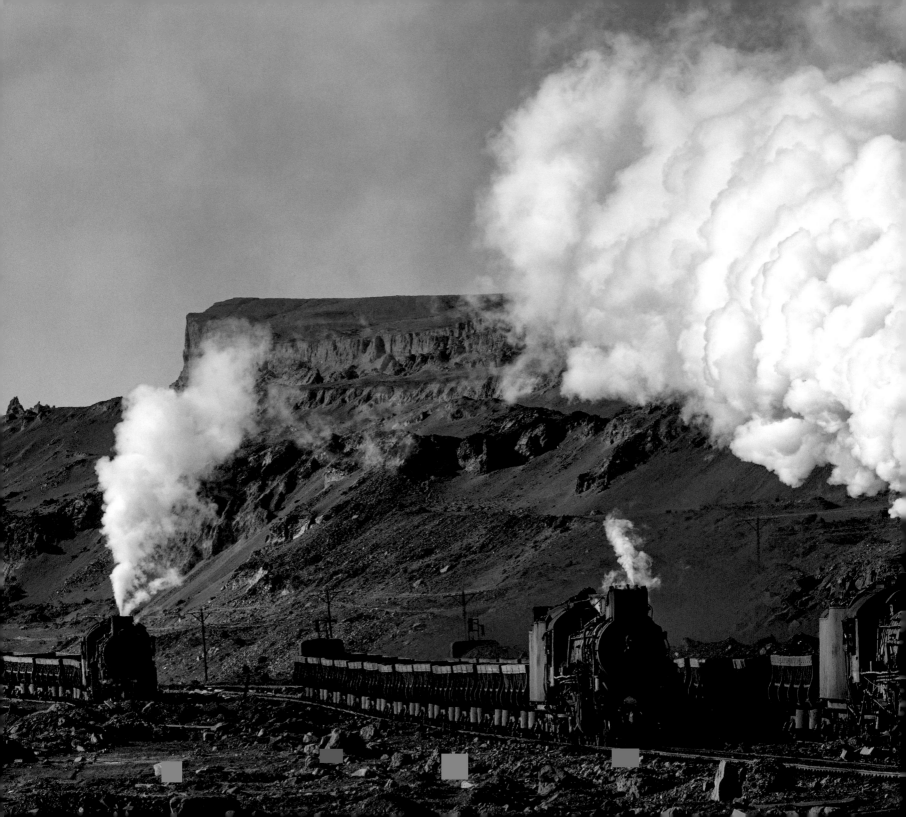

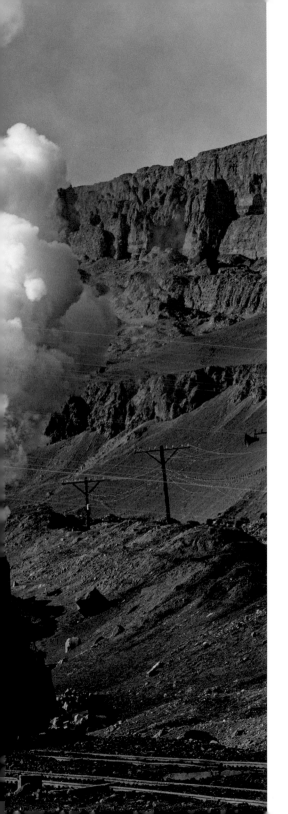

三線並進的建設型

繁忙的坑口，出現了三列蒸機煤列同時出現的畫面。三道嶺不愧是
蒸汽火車的最後聖地，當時擁有最多維持商業運轉的蒸機。

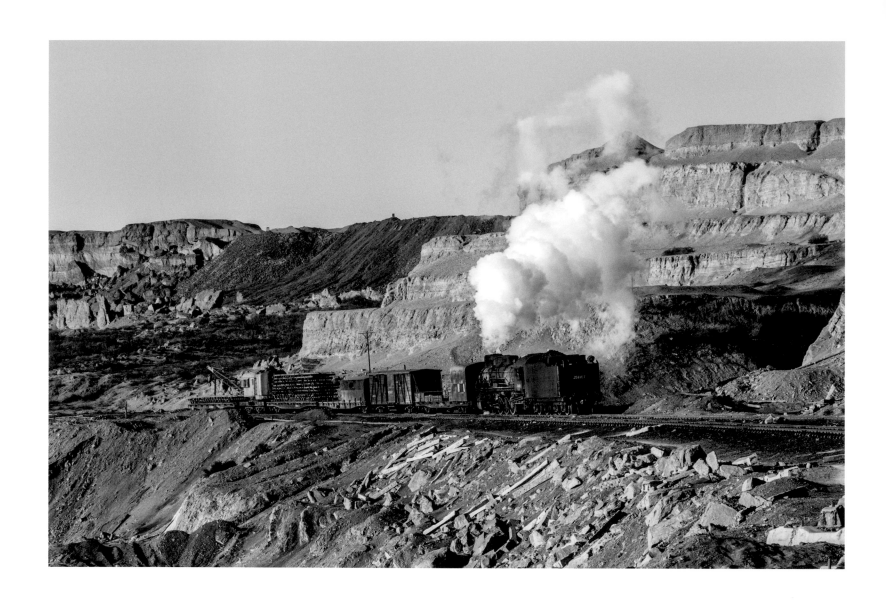

逆牽的工作車輛編組
煤礦開挖到哪裡，鐵軌就鋪設到哪裡，相對地，終止開採的地點也
需要拆卸鐵軌再利用。一列結束工作後往坑口爬升的工作車輛，編
組最後是一輛蒸汽吊車，再往前的平車上是疊起的鐵軌。

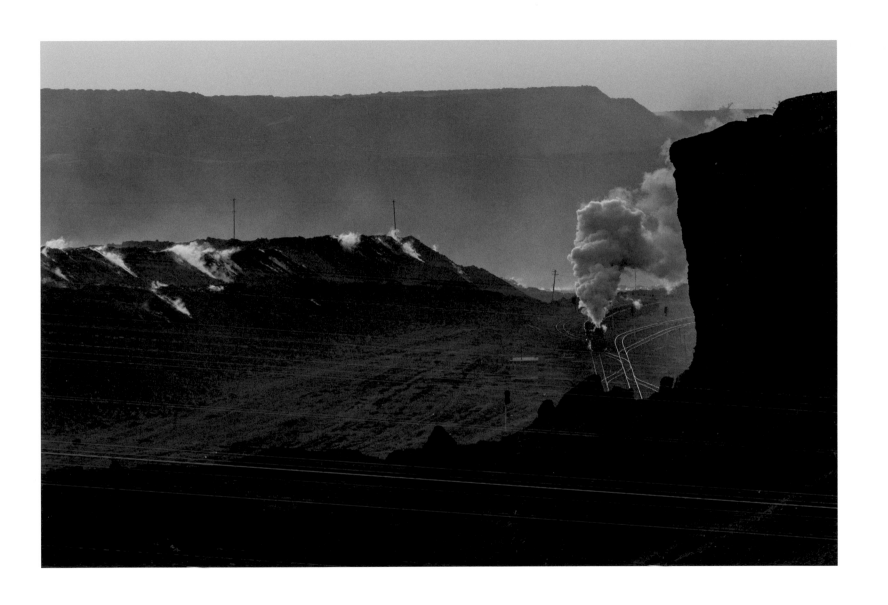

三道嶺露天煤礦地景

畫面左側電線桿下的白煙是煤層的「自燃」現象，近景可見到像是
風力侵蝕的頁岩地形（但也有可能只是開採的痕跡）。右側的蒸汽
機車牽引著煤列準備通過八二站外的道岔。

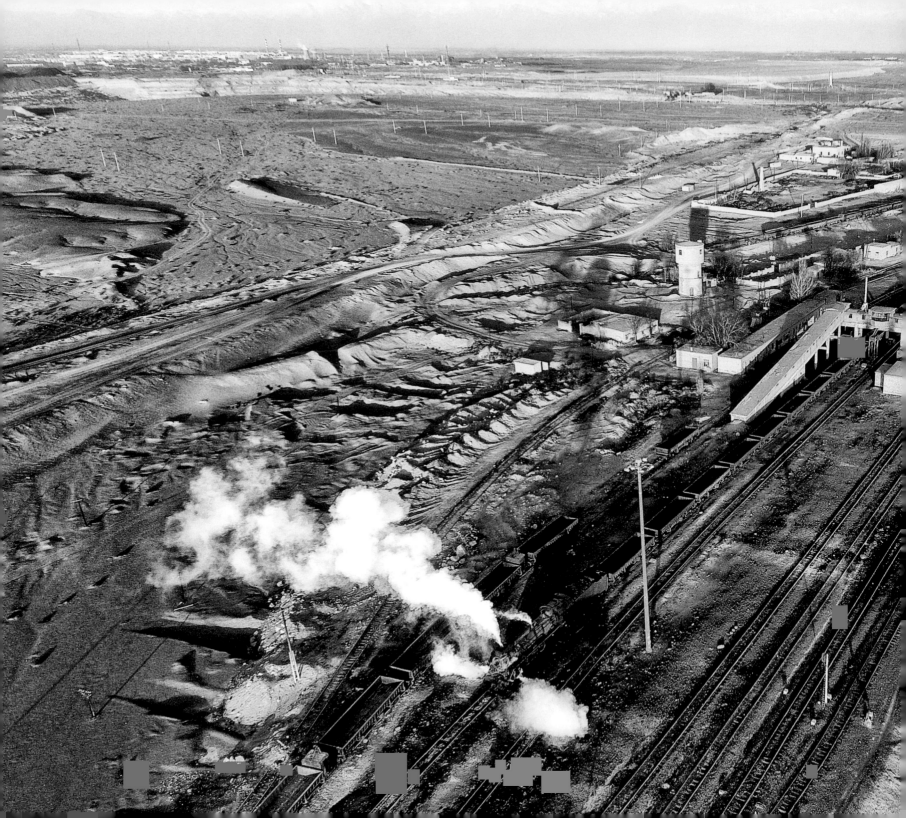

東剝離站全景
透過空拍機捕捉的站場全景畫面，除了黝黑的鋼鐵怪獸和銀色的鐵軌，大地像是有保護色般，無邊無際。

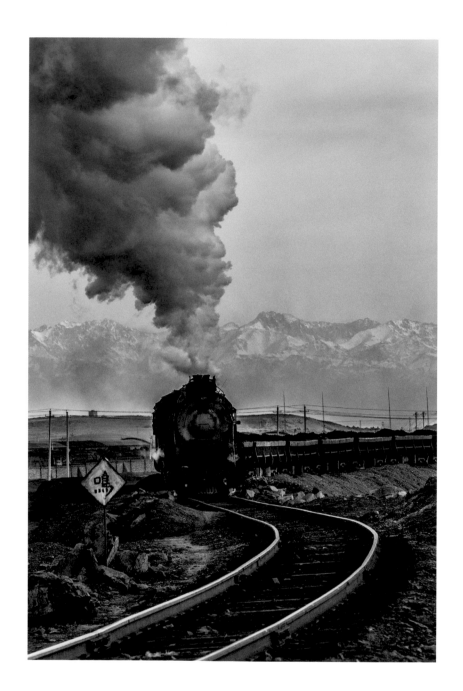

天山山脈下的蒸汽火車
開往落地選煤場的煤列，通過曲折的線路，後方為積雪的天山山
脈。

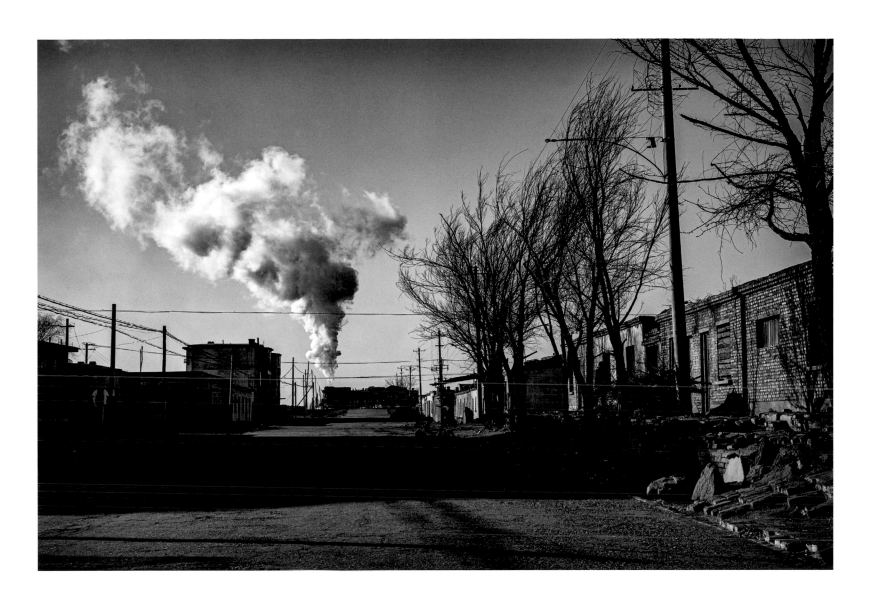

杳無人煙的露天礦工人俱樂部
一輛列車通過已成廢墟的俱樂部遺址前的平交道，全盛時期的三道
嶺不乏娛樂設施，在礦區逐漸沒落下停止使用，此地的時空彷彿停
留在七〇年代。

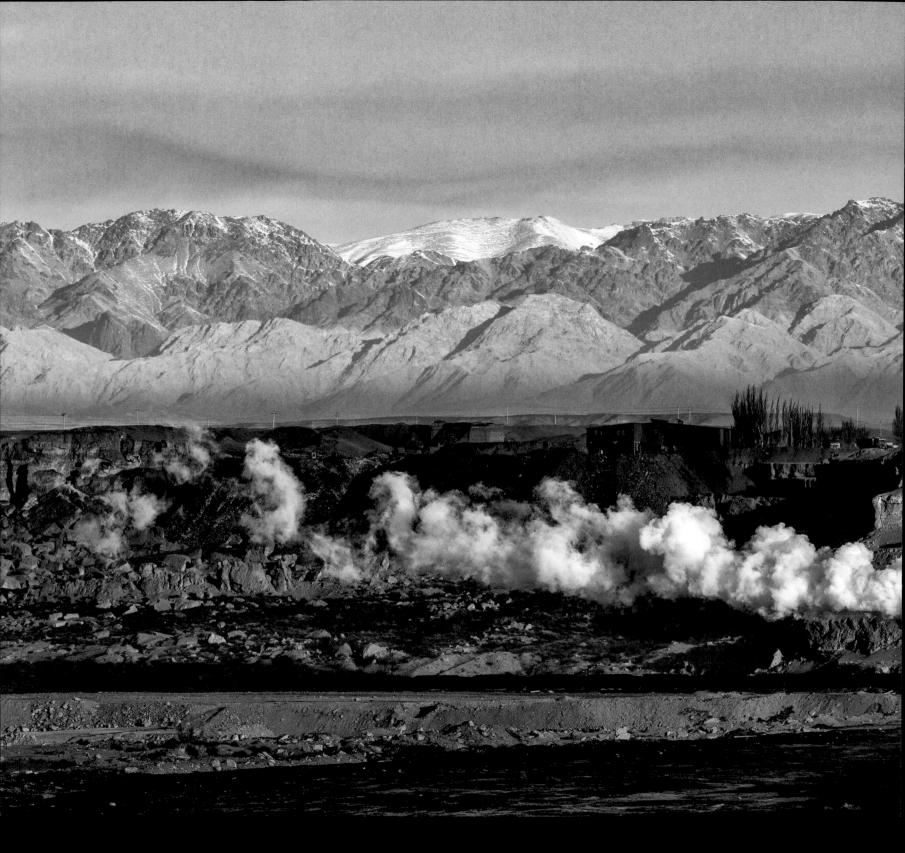

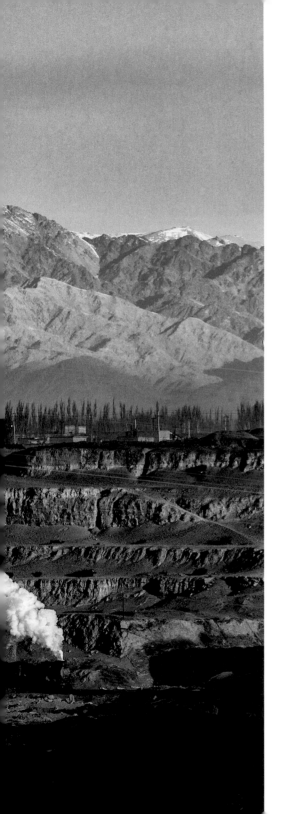

三道嶺的第一印象

初到三道嶺的鐵道攝影愛好者，總會被眼前的美景吸引，遼闊、積雪的天山山脈下，從坑底開出一列一列冒著團團白煙的蒸汽火車。

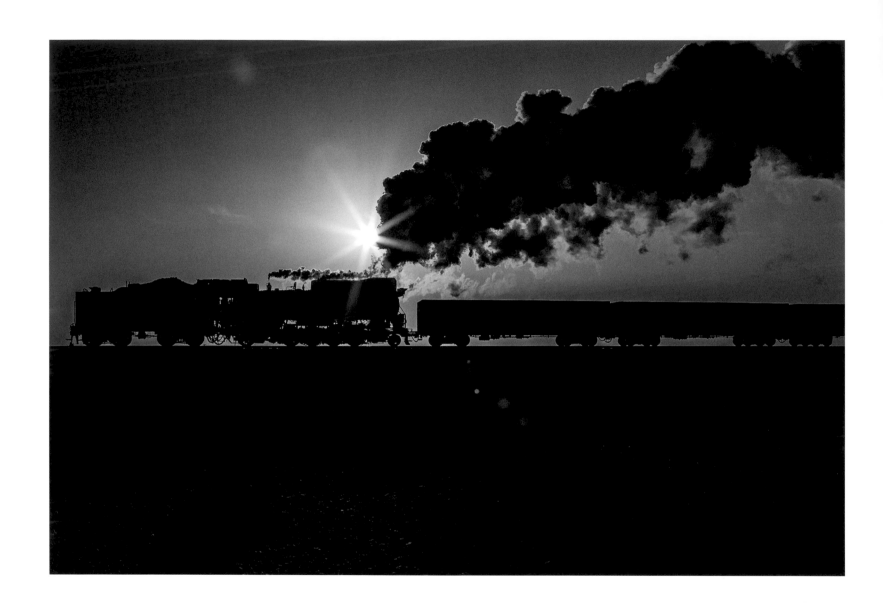

日出
一列逆牽回二礦的煤列，煤煙和日光有著強烈的對比。

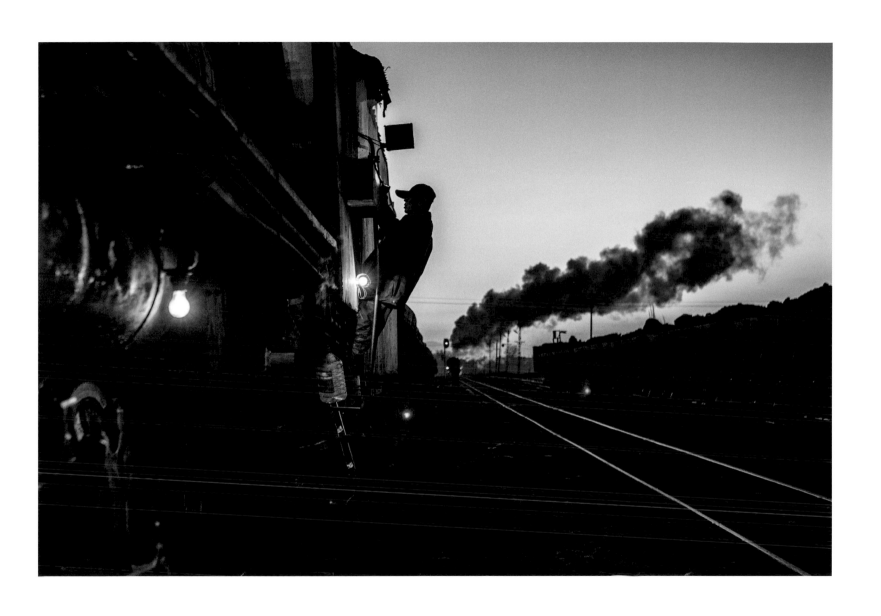

交接
東剝離站完成交接班手續，準備開工的司機。

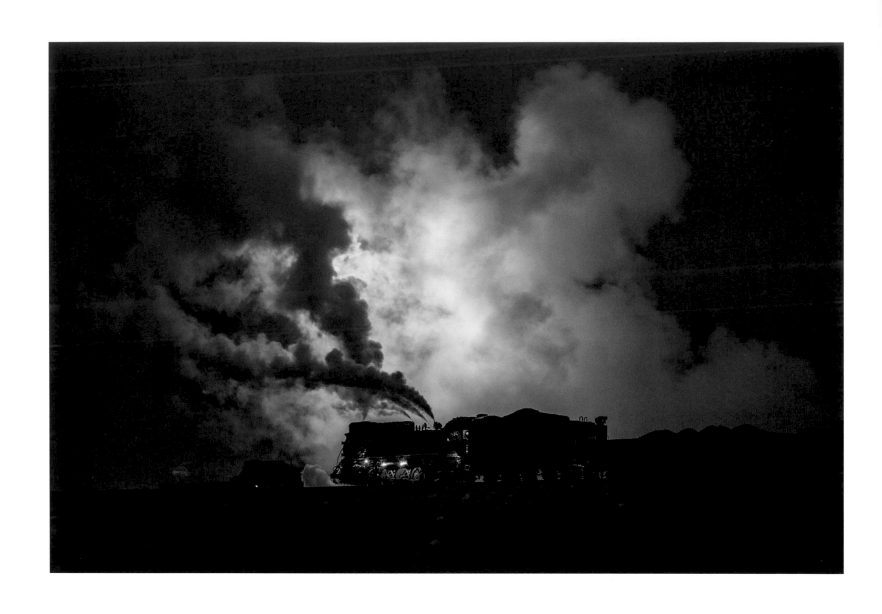

凌晨的東剝離
畫面後方另有一輛蒸機洩放出氣缸內的積水，因為冬季的低溫，馬
上成為一大片煙霧，形成一副奇特的景觀。

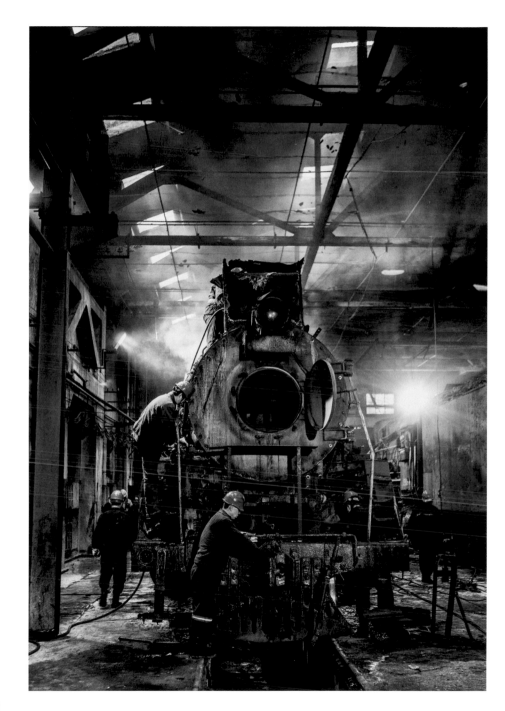

機修廠中的建設型
一輛建設型蒸汽機車落火進行大修中，一輛蒸汽機車需要多人同時
的悉心照料，才能維持日常運作。

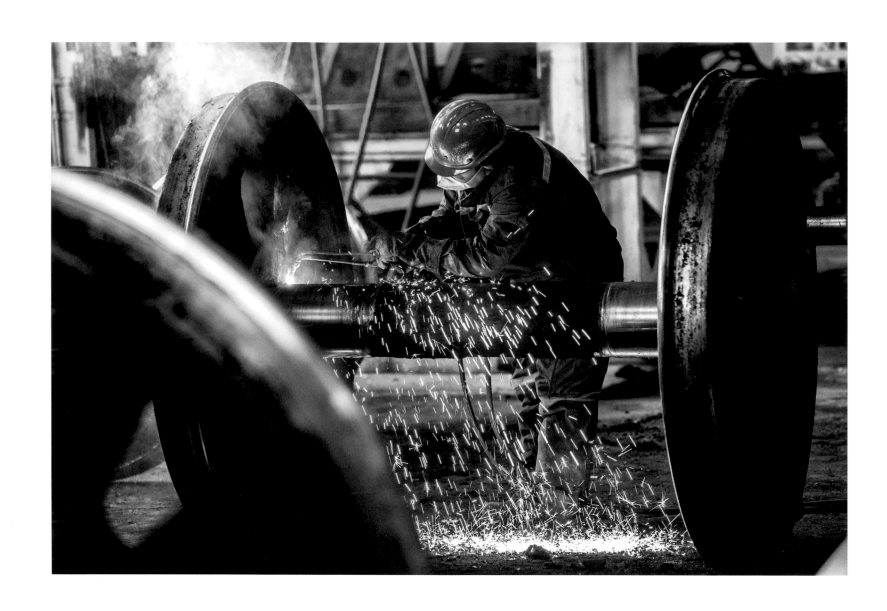

巨大的動輪
機修廠內正進行電焊作業，修復幾乎和人一樣高的巨大動輪。

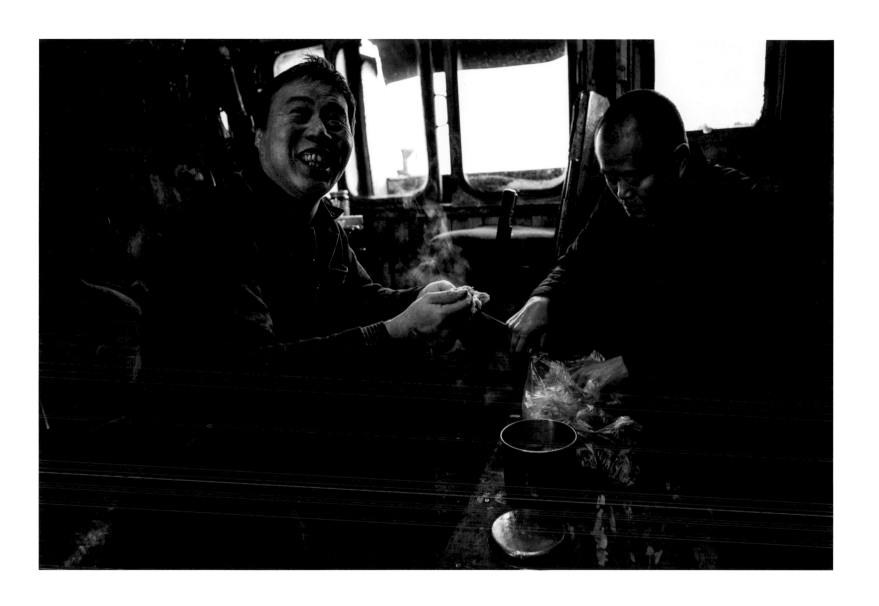

享用早餐的宣師傅
早晨完成交接班後，司機們先將駕駛室沖水徹底清潔，搬出木頭箱子當桌面吃起早餐。建設型的駕駛室非常寬敞，提供給司機們足夠的活動空間。

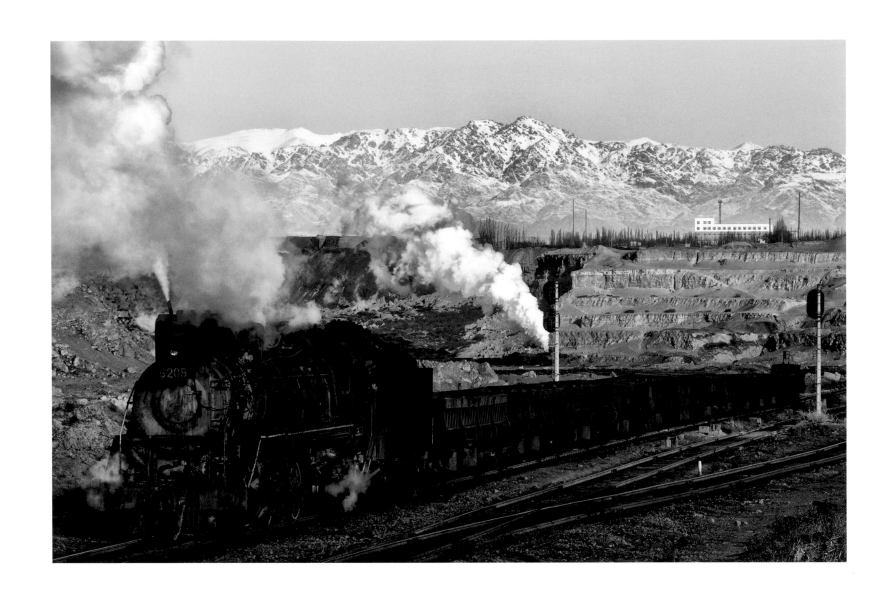

天山山腳下的建設型
通過號誌開始下滑前往載煤的列車，由於是倒車下坑的關係，司機
探出窗外瞭望。遠處一列滿載的煤列努力爬坡，冒出濃濃的白煙。

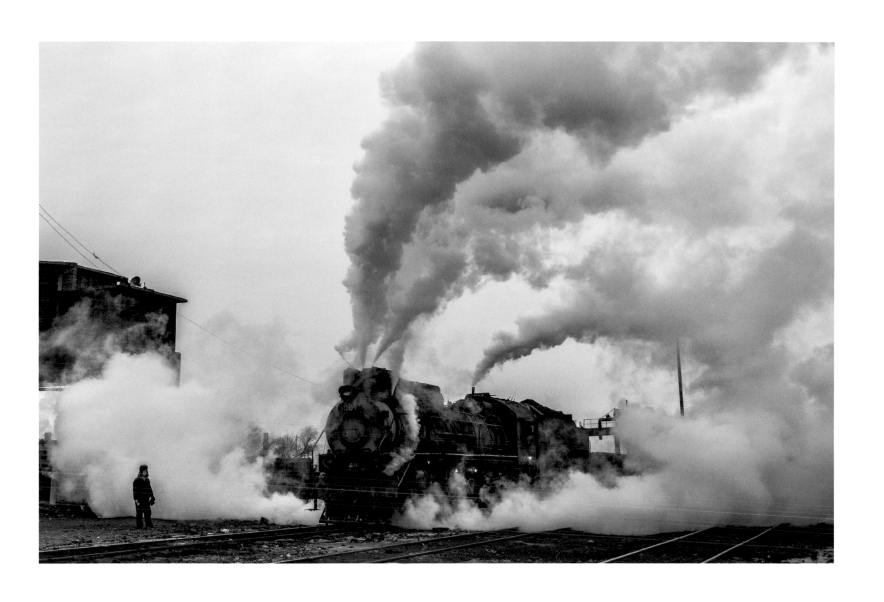

東剝離的藍調
陰天的東剝離早晨，一列整備待發的蒸汽機車，空氣布滿一種藍色
調，陰鬱低沉。

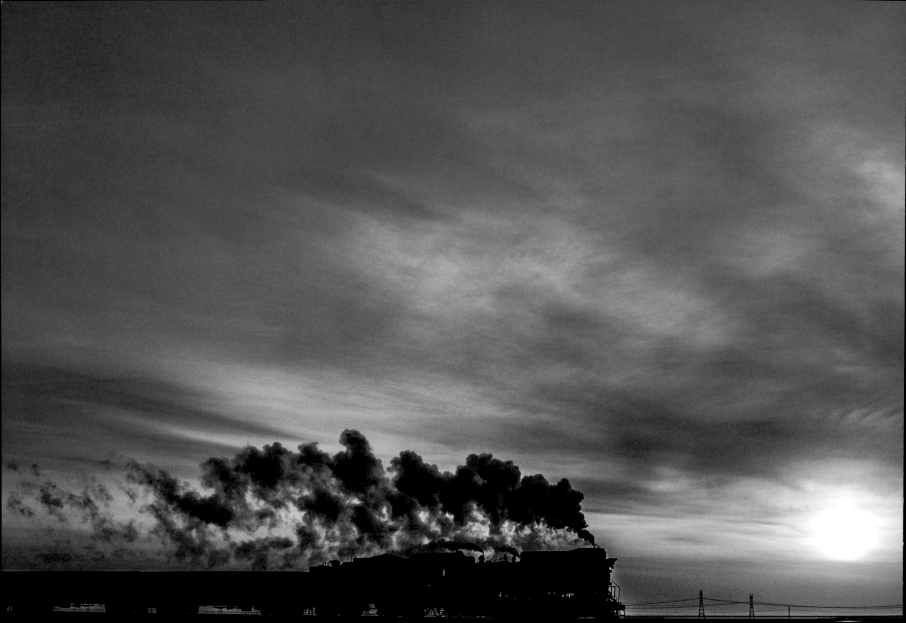

沙漠上的鋼鐵猛獸
從二礦出發往南站奔馳在戈壁沙漠上的蒸汽煤列。

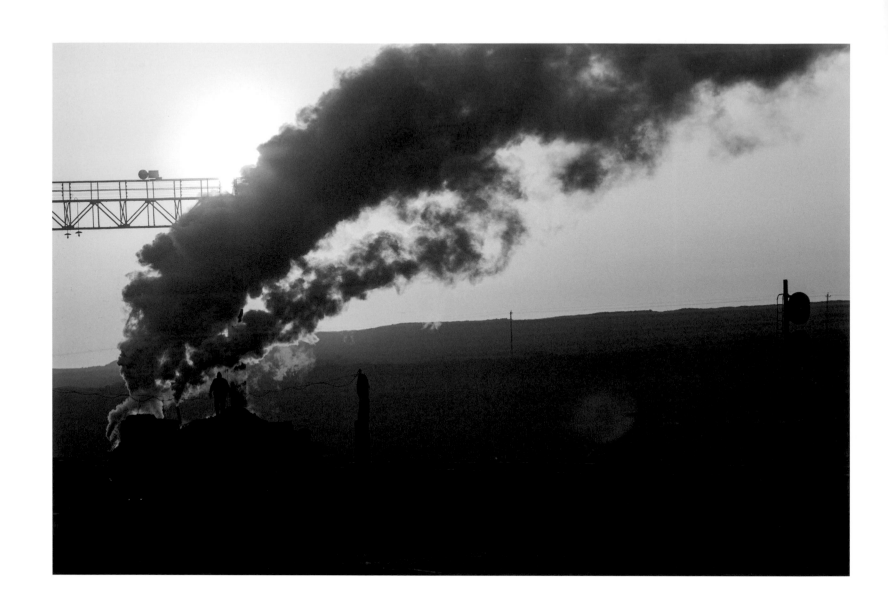

黎明再起
一輛在西剝離站加水加煤的蒸汽機車。

· 三道嶺 —— 蒸汽火車的最後聖地

新疆維吾爾族自治區裡，哈密西北八十公里處，有座三道嶺露天煤礦場，歷經了數十年的大量開採，近年宣告將停止使用蒸汽火車。這不僅是對依靠煤礦為生的工作者關注的消息，也是蒸汽火車愛好者奔相走告的消息，因為再也沒有其他地方像三道嶺，能看到現役的大型蒸汽機車日夜奔馳，這裡是蒸汽火車最後的聖地。從二〇一四年開始，陸續去過四次三道嶺，除了拍照外，也完成了紀錄片《蒸汽消散》，記錄了煤礦鐵道從業人員與蒸汽火車一起衰老、走入黃昏。

二〇一四年冬天，下了台北直飛烏魯木齊的飛機後，領了行李立刻趕往火車站，搭乘罕見的雙層臥鋪列車往哈密，再前往蒸汽火車的最後聖地「三道嶺」。三道嶺礦區主要分為三部分：西坑、東坑、二礦。西坑礦區在二〇一四年後宣佈停止開採，剩下東坑以及豎井挖掘的二礦持續生產。在巨大的三道嶺礦區裡，人員是採兩班制上班，工作十二小時，休息二十四小時。鐵道人員有休息，機器沒有休息。每天早晨，職工們紛紛往機務段所在東剝離車站報到，聽取當日的任務，再走近停放於軌道上的建設型蒸汽機車，仔細的檢車，準備當日的工作。

在冬日凌晨等待司機交班的蒸機，鍋爐內依舊燒著火，熱氣不斷循環，鋼板外卻是零下的天寒地凍。站在這些龐大的機械旁，可以聽見金屬鋼板不停發出嘶鳴，直到砰一聲，以為要爆炸了，很快就恢復它緩緩的嘶鳴。它不停地熱脹冷縮，反反覆覆循環著，像是呼吸。檢車的司機拿著煤油噴燈靠近下方的主風缸，風缸難敵整夜的低溫，終究還是結冰了，結冰消融後，將積水排乾，重新打氣進來，才能恢復煞車功能。

二〇一四年時，三道嶺場區路線裡有八二站、坑口站、東剝離站、西剝離站、選煤場、機修廠和南站等七個站點。自從西坑停採後，路線隨之精簡。最簡單的運行路線是由東剝離站將空的煤斗車推送進八二站，裝填滿露天開採的煤礦後，再前往選煤場。至於豎井開採的二坑，裝滿五十輛煤斗車後，以兩

輛蒸汽火車一前一後；一推一拉運送到南站。在礦區裡使用的機關車是「建設型」蒸汽機車，在中國是幹線外運用的最大型蒸汽機車，更何況中國國鐵路線已經全面禁止蒸汽火車運行。也因此，三道嶺特別添購了柴電機車，牽引煤列到柳樹泉車站進入國鐵路線完成運輸。

與遼寧阜新相較之下，新疆三道嶺顯得原始、開闊且粗獷。礦山一望無際，不斷有牽引著沉重煤列的蒸汽火車奔馳而過。除了工業設施以外，幾乎看不到其他的都市建設，三道嶺，就是為了煤礦而生。

同好傅子訓加入之後，追煙的行動就更有趣了。子訓很喜愛「搭車」，嘗試與司機員溝通，試圖上到駕駛室，近距離欣賞蒸機操作。幾經嘗試，漸漸與幾位司機熟稔起來，終於有了機會連人帶相機登上蒸汽機車駕駛室，一償宿願。進到駕駛室裡的第一個感想就是「晃」，只要一啟動，就是一波接著一波的搖晃。一來它是機車頭，承受路線的顛簸與震盪較多，再者蒸汽機車的避震聊勝於無，況且路線基礎的強度不高，接近開採區域的鐵道多是臨時鋪設；三來蒸汽機車運作的部件都是大型的鋼鐵零件，跑起來時就像是機器人一般手腳並用，它們的慣性以及反作用力產生了路線外的另一波晃動。但是，只要能在駕駛室裡，享受與司機員同等的瞭望視野，再晃也是值得。

蒸機上一般配置三位駕駛：大車、副駕駛、司爐，他們通常會輪換工作，避免半天下來乏味過勞。開車需要非常的專注，除了注視路況，駕駛蒸汽火車遠比柴電機車來得複雜，有許多儀表數據需要隨時掌控，旋鈕、拉柄、握把，幾乎沒有鬆懈的時刻。負責剷煤的司爐，一邊回頭一鏟，一邊腳踩鍋爐門開關，送鏟時手腕的巧勁讓煤炭被熱空氣吸進鍋爐深處。看似苦力活做起來卻是酣暢淋漓的寫意，還能一邊與車上我們這些門外漢聊天，果真是真功夫。

宣江，是我們熟識的一位司機，只要看見在路邊苦苦守候的我們，就會招呼我們上車。為了方便跟我們聊天，放著大車的位子不坐，拿著鏟子當司爐。宣江是在三道嶺出生的「第二代」，從小就很清楚未來就是在蒸汽火車上，在礦脈與車站裡來來回回。畢業後進露天礦工作，一路從司爐做起，考副司

追火車的
日子

機、考司機;從上游型蒸機開到建設型,從最多一個班有一百四十多人,現在只剩下十六七人。蒸機運轉時會遇到的問題,宣江可能都遇到了,也學會了怎麼處理。有一次,車子跑到一半,汽缸不順,宣江(在駕駛室裡)試了幾次沒辦法順利將積水排除,他二話不說,在車子行進間打開駕駛室門,直直走到機車頭的最前端,蹲下來手動將水宣泄。回到駕駛室裡看著目瞪口呆的我們說:「這樣就解決了。」如果人生只需要面對蒸汽火車的疑難雜症,宣江肯定是無比幸福。

搭了幾次宣江的車子後,我們將鏡頭逐漸從鐵道上的蒸汽火車移轉到駕駛室裡的司機,畢竟人、火車、鐵道三者的結合才是圓滿的敘事。記錄司機的一天,成了拍攝主題。與宣江約定好後,從他早晨在機務段報到聽取工作任務,再到柬剝離站檢視今天要駕駛的建設型蒸機,檢車完畢後,會將駕駛室裡沖洗得乾乾淨淨,再進到裡頭用早餐。或是饢餅或是飯,將水壺放上鍋爐煮開沖一大壺熱茶,滑滑手機瀏覽家事國事天下事,等著上線工作。

有天夜班下班後,在機務段沖了澡,上街買好菜,宣江帶著我回到他的住處,就像換班後被熱水沖刷後的駕駛室一樣潔淨。由於是兩班制的緣故,宣江可以休息足足二十四小時,先為自己炒幾道菜,吃飽後,再到客廳打開電視,不久便在沙發上沉睡。

無聊,幾乎是三道嶺司機員的共同畫像,另外就是胃病,工作時數長,日夜顛倒的三班制,顛簸的路況加上駕駛火車的壓力,很難有健全的腸胃。三道嶺的司機們常聚在一起打麻將,用的是自動洗牌牌桌。蒸汽火車在三道嶺既是精神象徵也是奇異的存在,一位司機對我們說:「衛星都能上太空了,地上還跑蒸汽火車。」也因為蒸汽火車,每年才有世界各地的鐵道迷來到這裡,追逐一團一團的白煙。也才讓三道嶺的人們,看到蒸汽火車們總有股又愛又恨的複雜心情。

蒸汽火車的鍋爐跟著司機的身體一起衰老,蒸汽火車有著大量的鐵件,報廢後或許還能賣點錢,開了半輩子蒸機的司機們,就只能試著轉行了。至於三道嶺,也許會回到挖礦人沒有到達前的模樣,從地

圖上消失，回到天山的懷抱。

　　傳聞因為蒸機鍋爐的使用年限以及其他原因，三道嶺礦區計畫在二〇一九年終止開採。計畫幾經展延變更，終於在二〇二二年七月四日早晨，坑底的空車返回站場後，結束了蒸汽火車在三道嶺礦區的商業運轉。蒸汽火車的最後聖地，確定走入三道嶺自一九五八年以來的歷史。儘管三道嶺煤礦持續開採，礦區裡的鐵軌陸續遭到拆除，跟壽終正寢的蒸機鍋爐一同成為廢鐵。

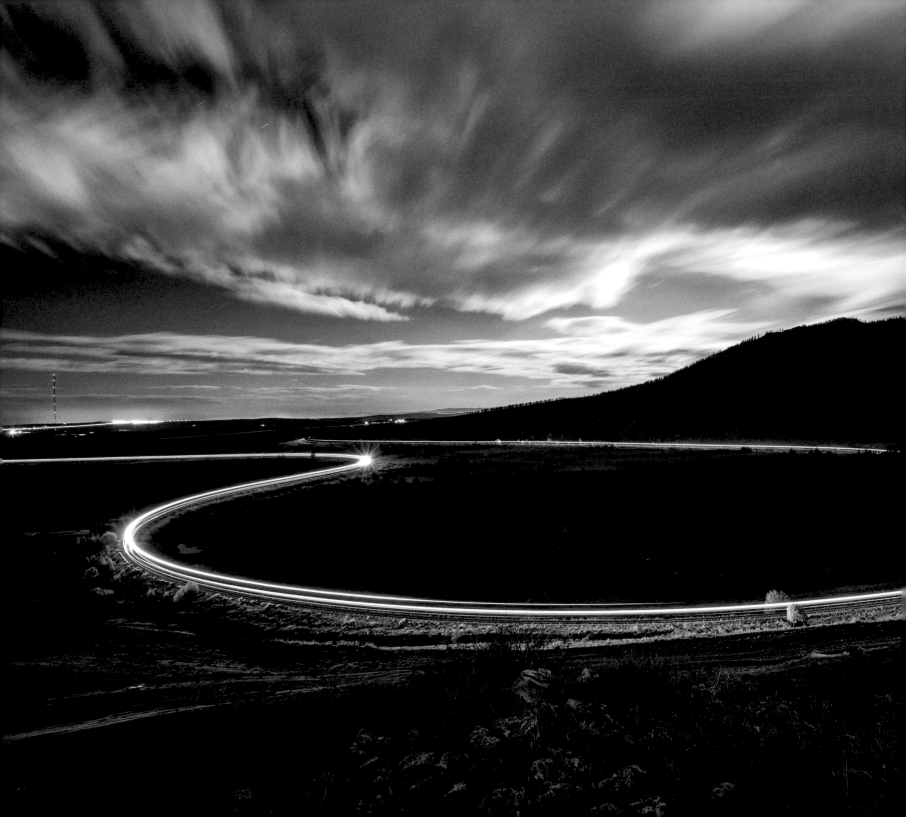

通往世界的平行線

每一條鐵道都有它被建造的原因，有它的目的地，和專屬於它的
故事。

每當到了一個陌生的國度，總是想親近當地的軌道運輸。並不是
有什麼特定的目標、車輛想去拍攝，而是就近體驗各異其趣的鐵
道風情，特別是鐵道如何融入生活之中，成為日常的一部分。

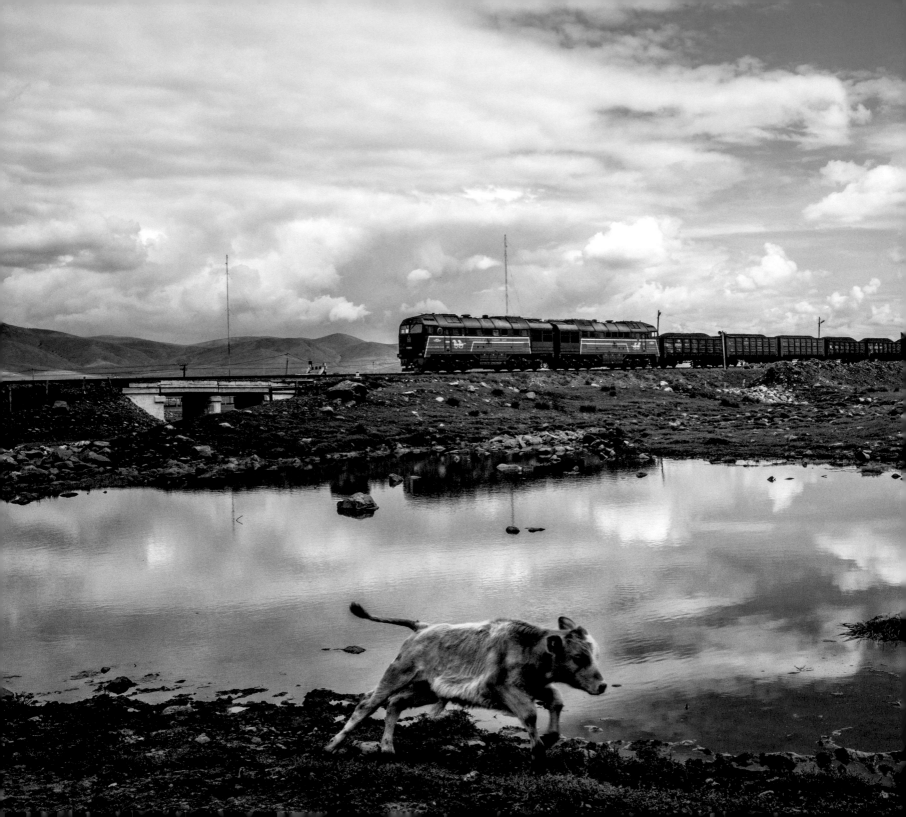

蒙古

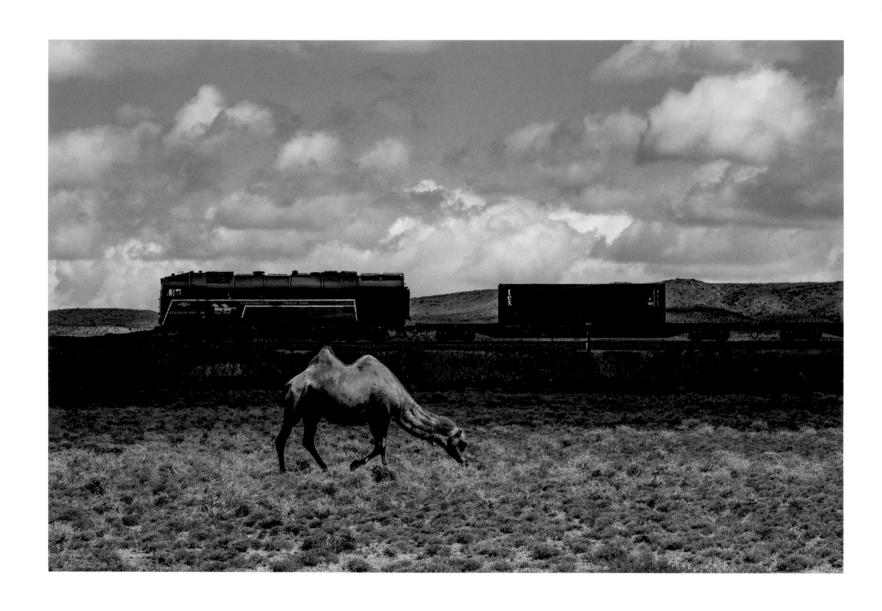

蒙古的駱駝
駝獸，是古代的經濟象徵，一頭草地上的雙峰駱駝與貨物列車交錯
而過。

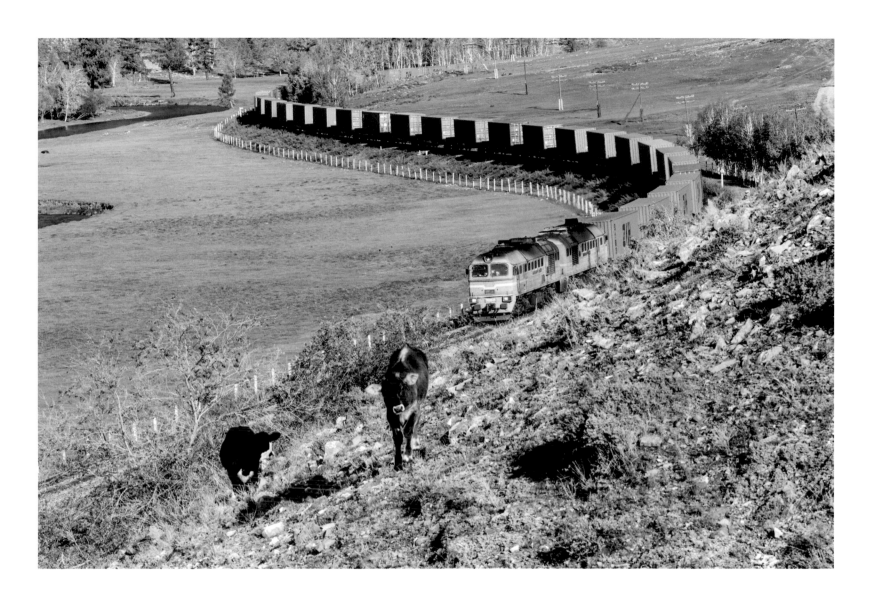

2M62

前蘇聯製造的柴電機車，2代表的是「AB車」，兩輛柴電機車各只
有一頭有駕駛室，常以重聯運轉的模式牽引列車。

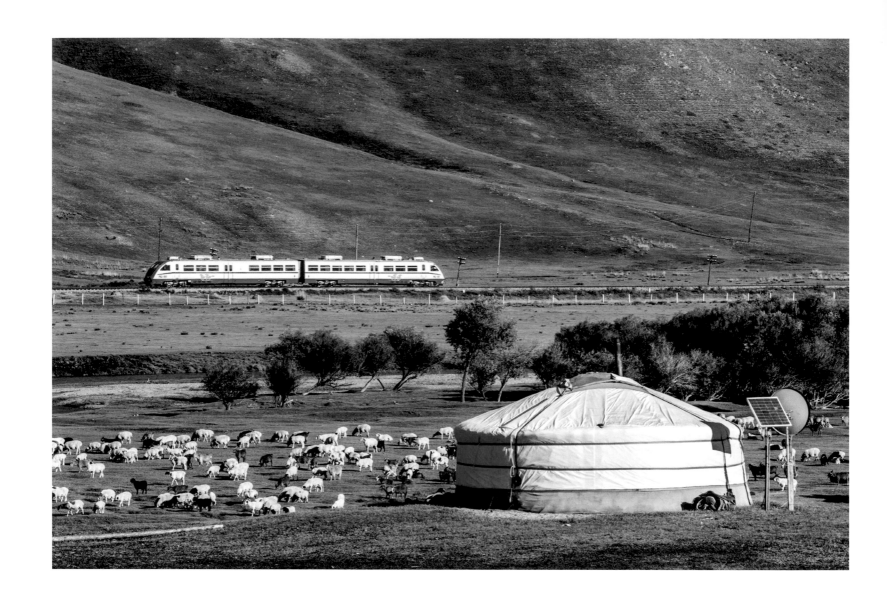

經過蒙古包的鐵道巴士
蒙古的鐵道運輸以貨運為主，少有的客運多以臥鋪列車形式行
駛，鐵道巴士是以城際列車方式運行於大城之間。逐水草而居的游
牧生活，依然是現代蒙古人的選擇之一。

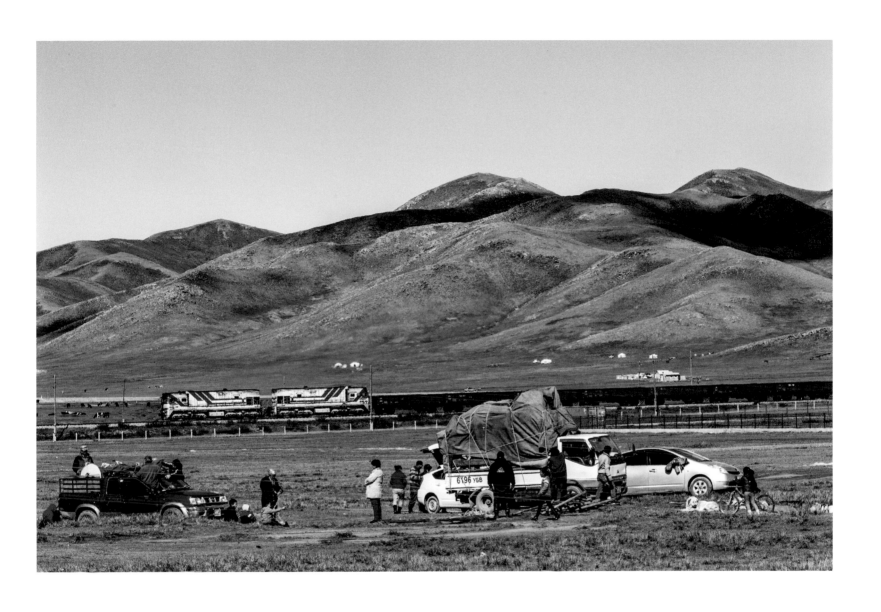

打包
季節交替時，就需要打包，到下一個豐美的草原，繼續游牧生
活。

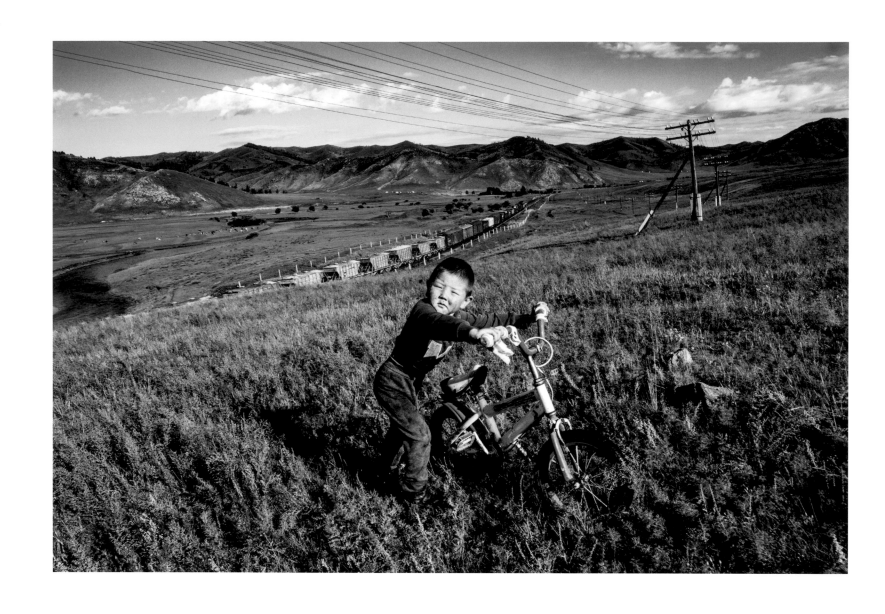

蒙古男孩
在沒有路的山坡上，突然出現推著腳踏車的遊牧民族男孩，以不可
思議的眼神打量著我們。

194

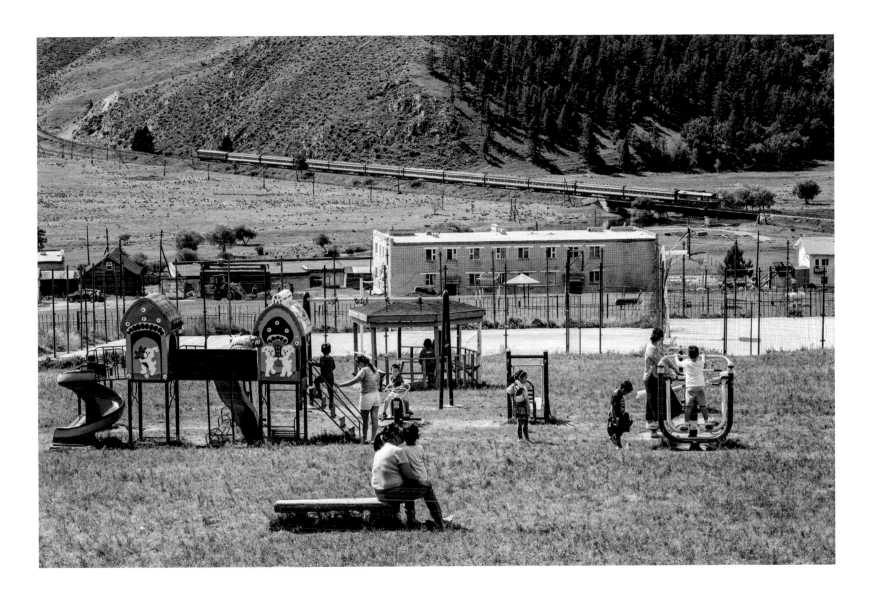

度假中心
蒙古的郊區興起度假中心，一解遷徙到都市生活的游牧民族對原野
的想念，可在水泥建築和蒙古包間選擇，來自台灣的我們，是住蒙
古包。

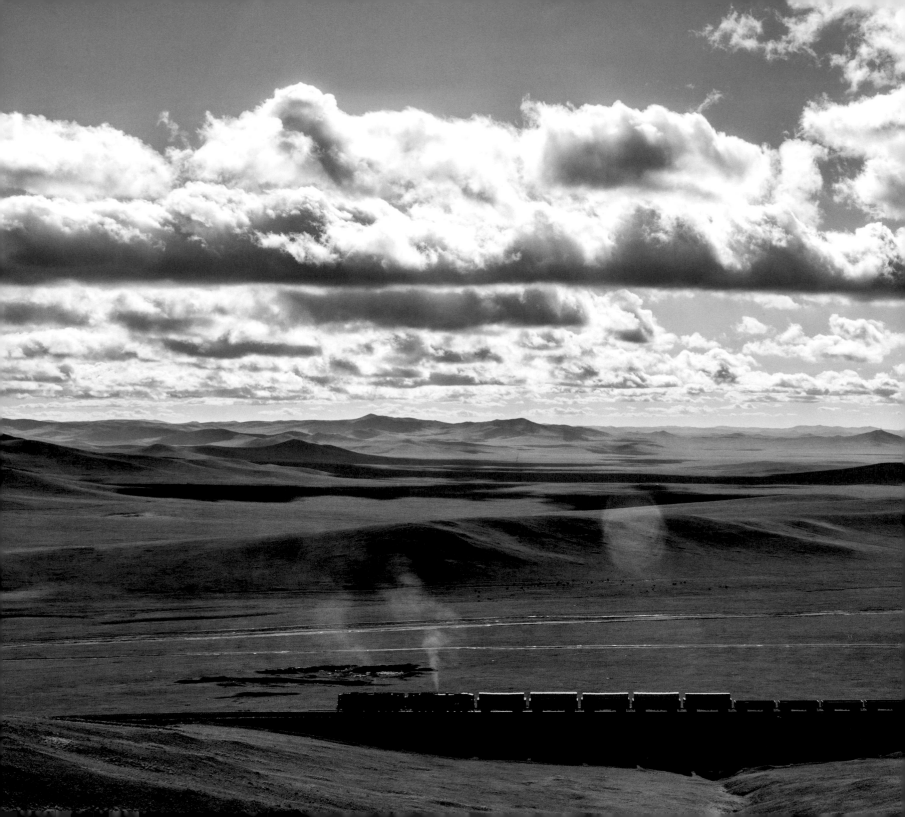

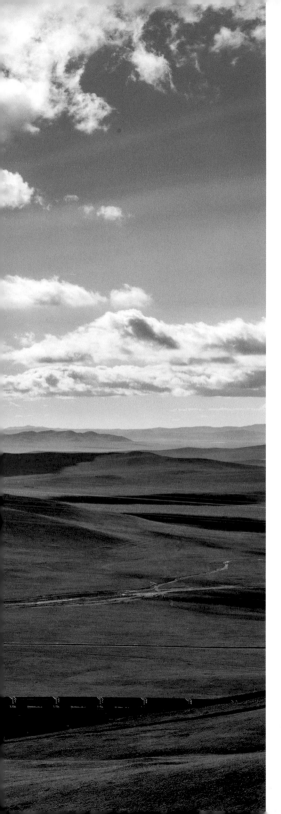

二十一世紀的駱駝商隊
這個拍攝點的視野非常遼闊，在270度內都可以發現火車的蹤跡，
我們帶著食物和酒到這裡來，完全地放鬆和享受，等著火車從遠遠
的地方開過來。

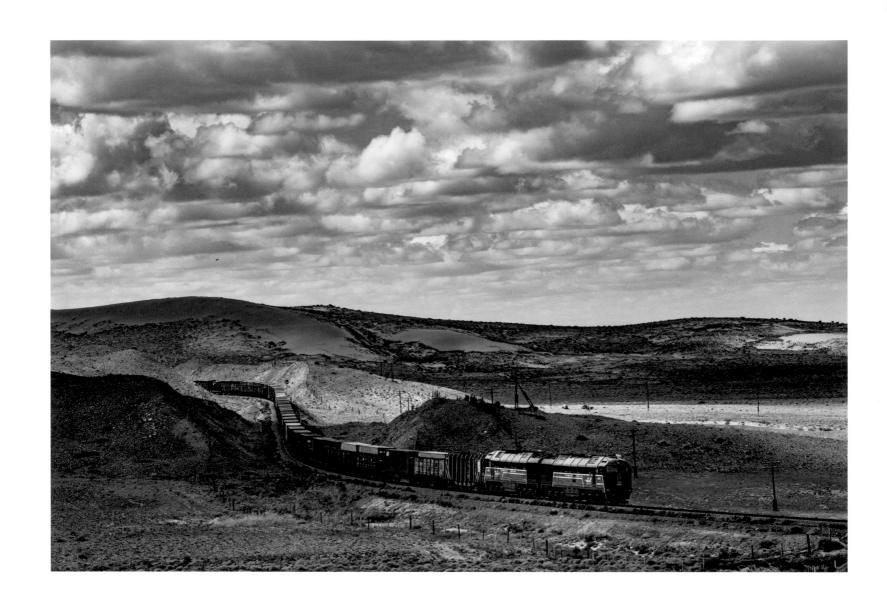

戈壁沙漠上的貨列
行駛在戈壁沙漠中的貨列，蒙古是中國與歐洲之間的必經之路。

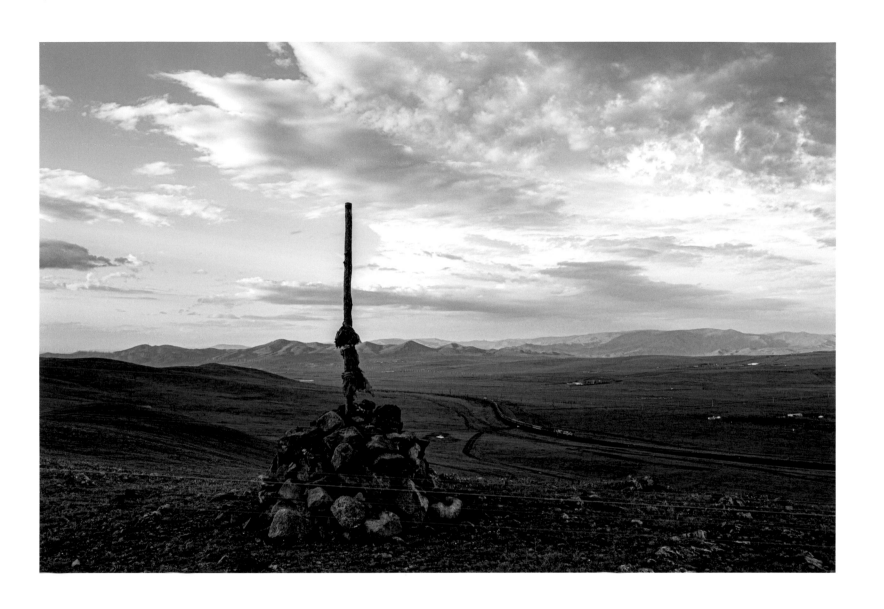

敖包
蒙古人祈福的裝置，以石頭堆疊而成，根據當地朋友的解釋，蒙古
人看到敖包時，要繞行三圈，把不喜歡的東西丟棄在這裡，厄運就
會離你而去。

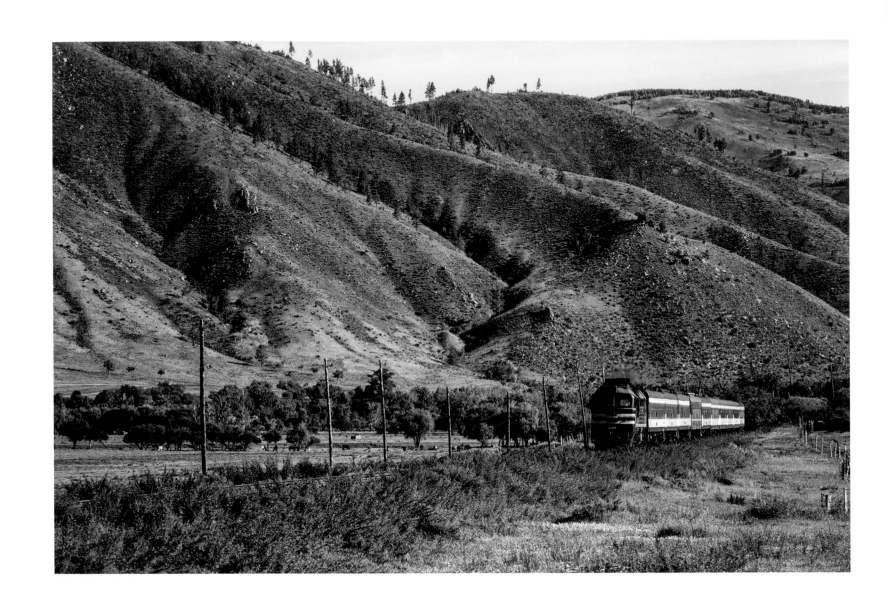

M62牽引的客運列車
一列由前蘇聯生產的M62柴電所牽引的客車，通過原野。在蒙古
常見大編組的長長貨列，很難得能看到短編的客車。

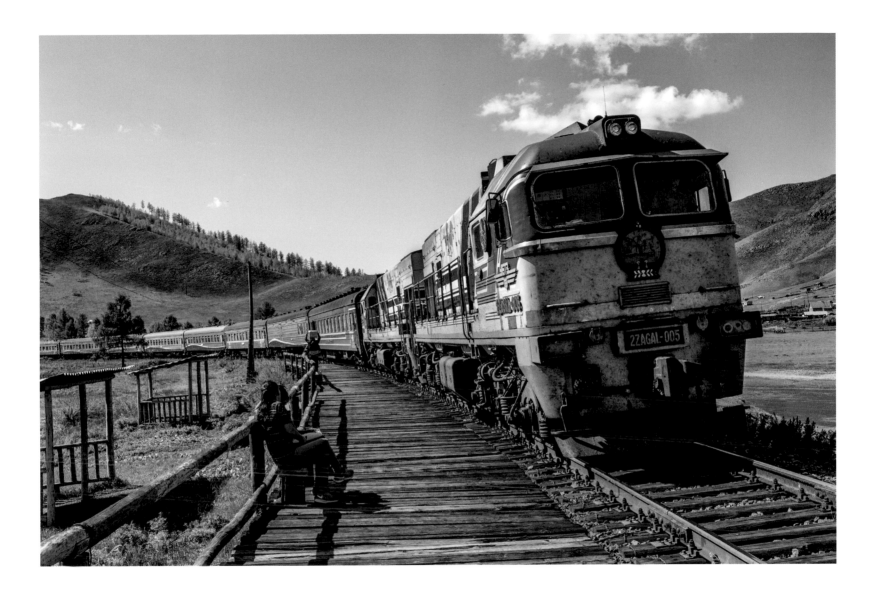

成吉思汗的兩匹駿馬

停靠在小站的客運列車，牽引的柴電機車故事十足，它擁有前蘇聯生產的M62車體外殼，使用的引擎卻由美國GE生產。它的車款名稱2Zagal，2意指重聯形式的；Zagal來自蒙古的一則傳說，是成吉思汗失而復得的一對駿馬。

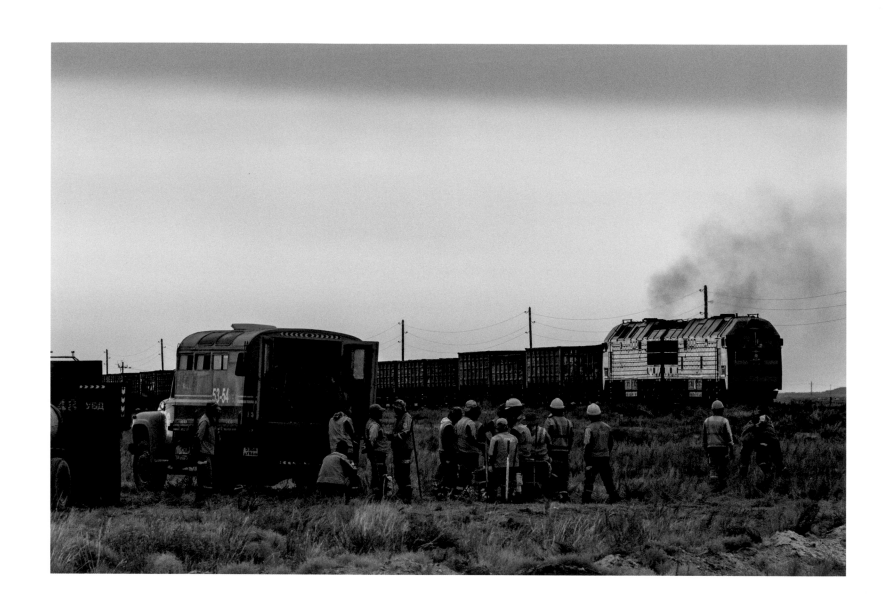

道班工
乘坐卡車而來的道班工，等待鐵道淨空後進行抽換鐵軌的空檔
中，右側兩人趁機玩起了摔跤。

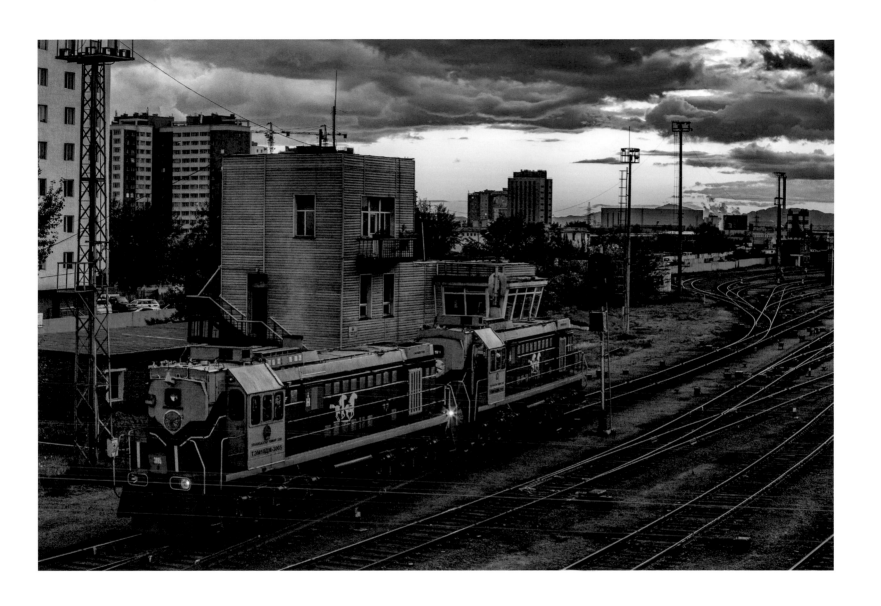

烏蘭巴托站外的號誌樓
在烏蘭巴托站外，列車調度作業不停地進行，常見溜放場景，很有
當年新竹貨運站的味道。

五重聯的柴電機車

那天（透過翻譯）突然聽到工作人員的對講機裡傳出機車不夠的呼喚，
不久後就整編好五重聯的柴電機車，準備開往邊境牽引超長貨列。

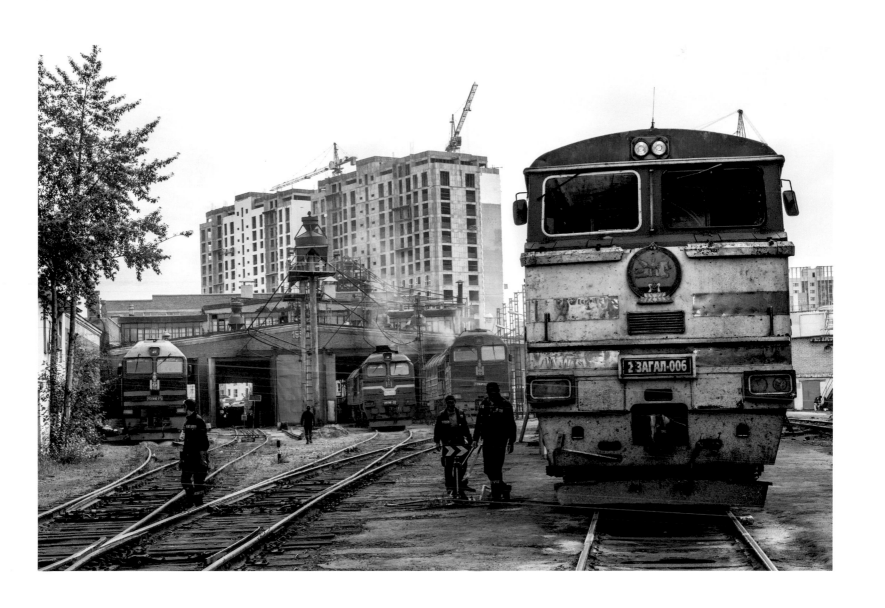

巨大的烏蘭巴托鐵道局柴電機車
蒙古的軌距是1520mm，較標準軌稍寬，軌距更大，柴電機關車的
車身也就更龐大了。

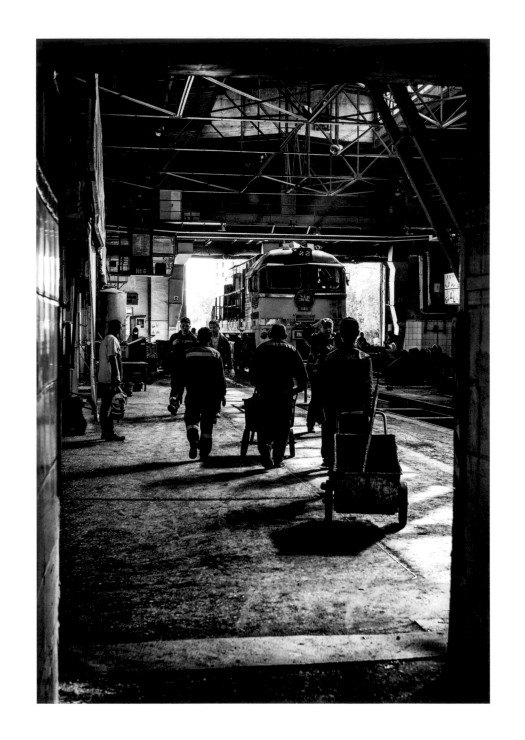

烏蘭巴托機修廠

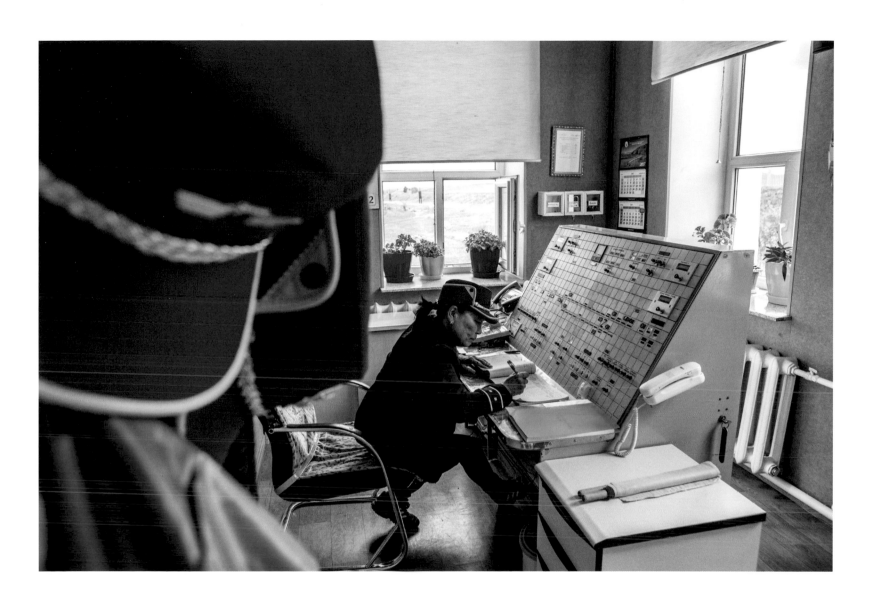

車站內的行車室
在巨大的OMEGA彎鐵道兩端各有一座車站，站內設有行車室控制
區間的閉塞，確保行車安全。

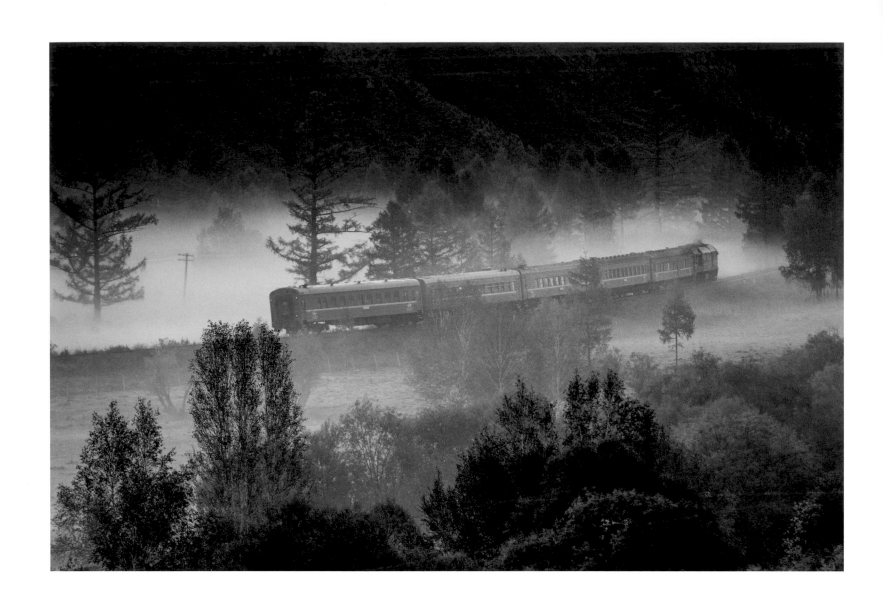

晨霧中的短編客車
要如何在大清早就趕到拍攝點？其實我們只是打開蒙古包的門而已。

銀河鐵道
在蒙古拍火車，最吸引人的就是大自然的美景，包含了夜晚絕美的
銀河。畫面中通過的是一列夜間客車，車廂內的燈光留下一道軌
跡。

· 蒙古

　　近年來，為了火車專程到訪的國家就是蒙古了。全蒙古據說只有三位鐵道迷，由於在網路上分享鐵道攝影認識了其中的一位，他熱情地分享了關於蒙古的鐵道總總，把天蒼蒼野茫茫的北國草原景緻描繪地栩栩如生，讓人難以抗拒。於是，安排好假期，買好機票帶著器材飛往烏魯木齊。沒有多久，就認識了另外兩位鐵道迷，分別是他的爸爸和一位朋友，在全蒙古的鐵道迷陪伴下，開始在蒙古追火車。

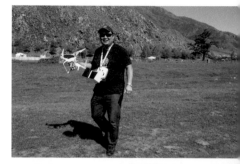

　　第一站是位於首都的烏蘭巴托火車站，開始對蒙古的鐵道運輸有初步的認識。在內陸國家蒙古，貨物列車是路線上的主角，是鐵道運輸的主軸，有太多流通於歐亞大陸的貨物需要借道蒙古。鄰國紛紛將列車開進蒙古，由蒙古的機車頭負責牽引穿越國境，使得這裡的鐵道充滿國際色彩。貨物列車的長度往往是數十節，重聯運轉、三重聯運轉，都是司空見慣。鐵道時常需要爬坡翻越山丘，所以需要展線，車速無法拉得很快，加上牽引的車輛很多，從肉眼辨識出列車蹤跡，到目送它的身影消失在地平線，歷時很長。所以在這裡拍火車，是難得的好整以暇。

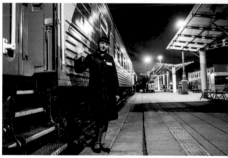

　　開闊的地景，起伏的山巒，大際線與地平線連成一氣，加上地處高緯度，平光恆常照拂，相當接近歐陸的情調。蒙古鐵道迷帶領我們四處尋找理想的拍攝點，停好車後，徒步走到攝影點，期待之後會有厲害的編組通過。也常有動物進入鏡頭裡，看來是我們入侵了活動的領域。入夜後，毫無光害的大地，恆久的星空是最美的畫面。

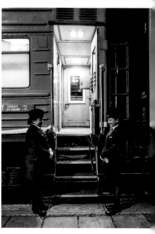

　　相對自然的明媚風光，除了少數的大站，蒙古多數的車站沒有站房、售票口，設施相對簡單，一段木棧道就稱得上是月臺了，沒有切齊車門高度的講究，沒有車輛停車的標誌，一切都是原始而粗獷的風情。除了有各國的貨物列車通過蒙古，蒙古的鐵道上也奔馳著來自各國的客車，各國的客車有著各國的乘務員服務，形成特殊的車站風景。陸續看了幾座車站後，發現有個共通點：在站場邊的空地上總有一些孩童的遊樂設施，成為蒙古車站的特殊景觀。這些遊樂設施可能是為了鐵道員工的孩子們建造，在草

延焜

原上常見孩子們騎著馬相約到哪裡出遊，完全是印象中的「塞外風光」。

蒙古的鐵道魅力，在於它穿梭於原野之間，一台接著一台的貨物列車，像是現代化的駱駝商隊。蒙古的客運列車，也設有臥鋪列車提供長程旅客的需求，在臥鋪裡，看著窗外緩慢移動的天然風光，聽著規律的運行聲響，什麼都不必多做，只需要靜靜地享受這種單純的幸福。

蒙古鐵道臥鋪影片

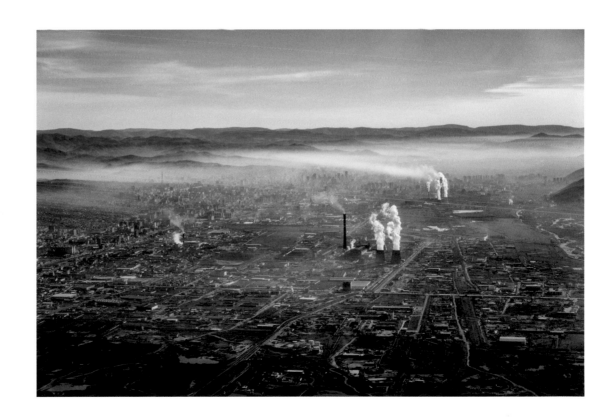

與生活接軌的鐵道

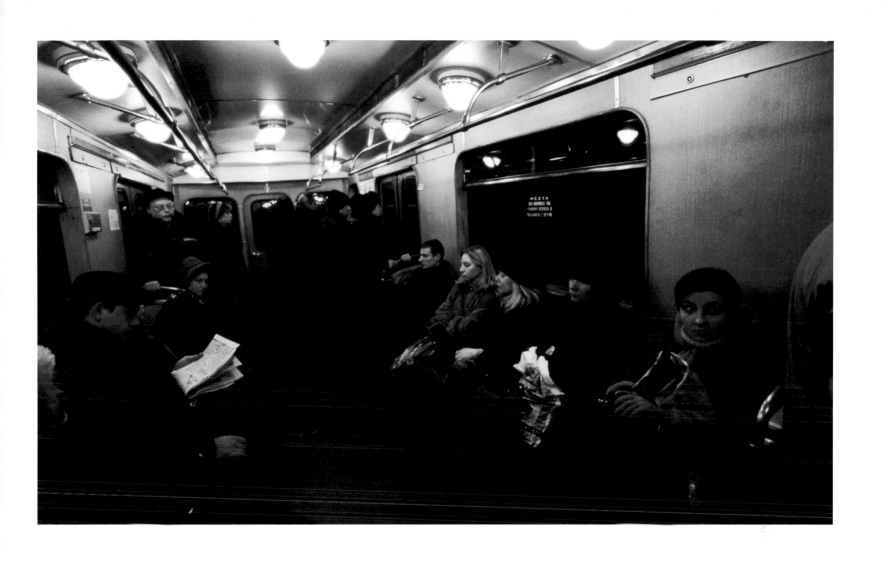

俄羅斯地鐵車廂

在古色古香的地鐵車廂裡，禦寒衣物還是一樣不能少。暈黃的燈光
下，在目的地之前，潛入文字的世界。

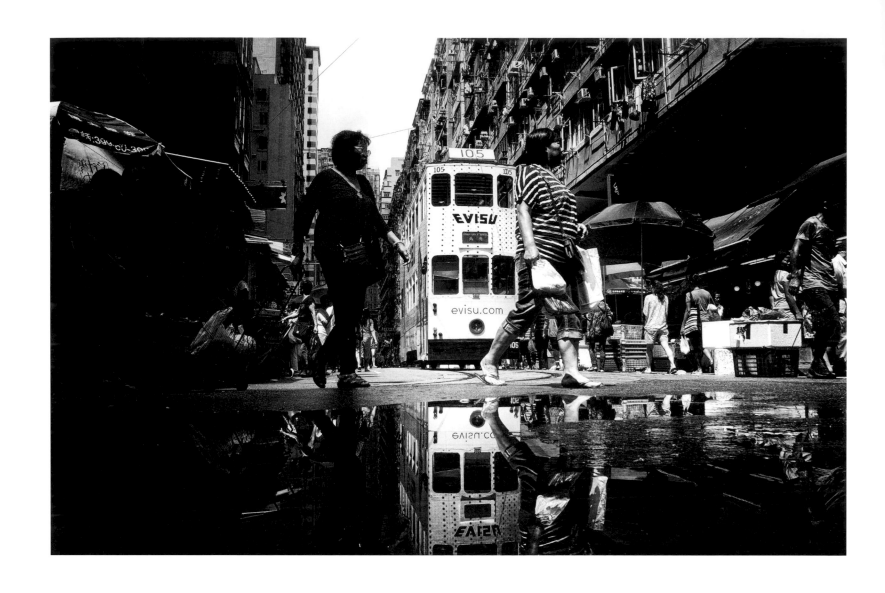

香港路面電車

搭乘叮叮車是許多觀光客嚮往的香港旅遊體驗，營運超過百年的香
港路面電車，不僅成為香港觀光的活招牌，更是常民生活的代表風
景之一。圖為走進北角春秧街的叮叮車。

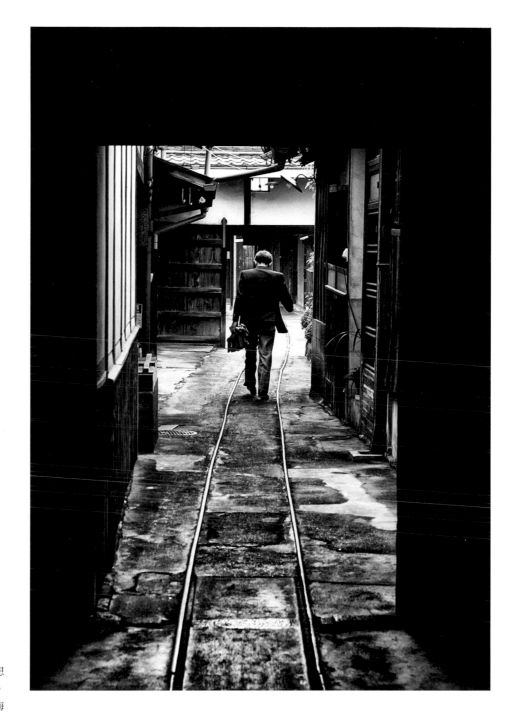

古梅園裡的輕便鐵道

在奈良旅行時，不禁意發現了一條輕便鐵道通往庭院的深處，正想
了解用途時，一位穿著西裝的男子提著公事包走進了房子深處。
後來經過介紹才明白，這是擁有四百多年歷史的墨條商號：古梅
園。

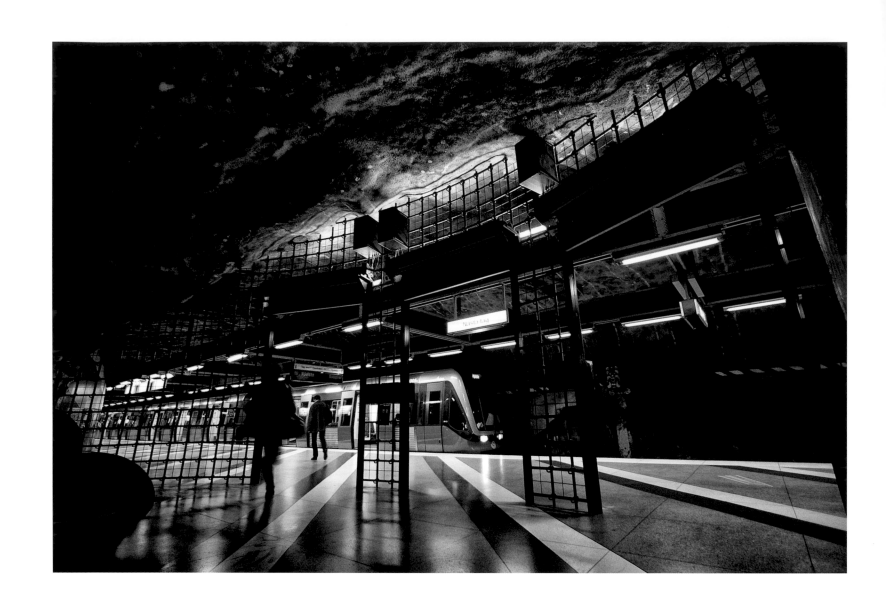

國王花園地鐵站月台
斯德哥爾摩地鐵藍線終點站，月台層清晰可見的岩壁開鑿痕跡，地
下鐵彷彿行駛在原始的地景之中。

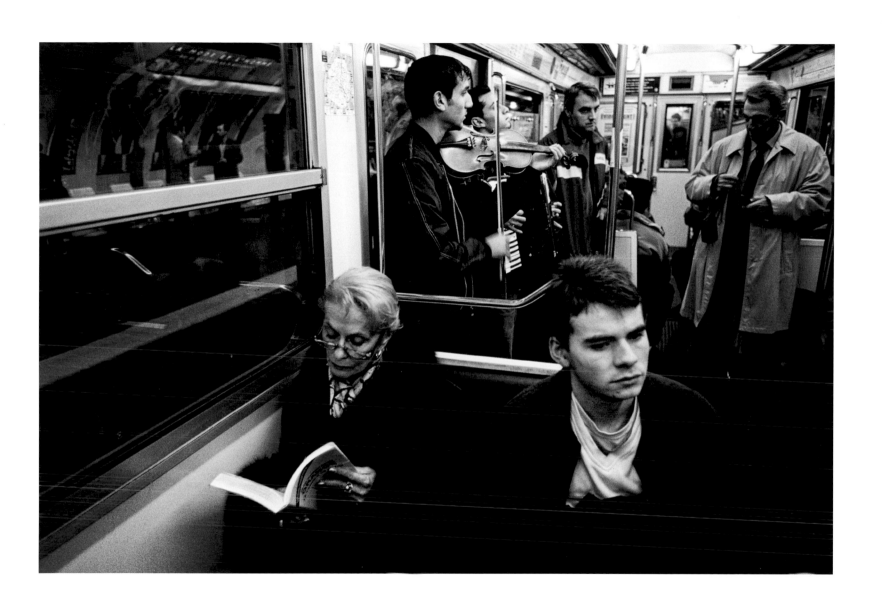

巴黎地鐵

浪漫之都巴黎，地鐵車廂裡，無論是閱讀，放空，演奏音樂，都能
獲得自由的空間。

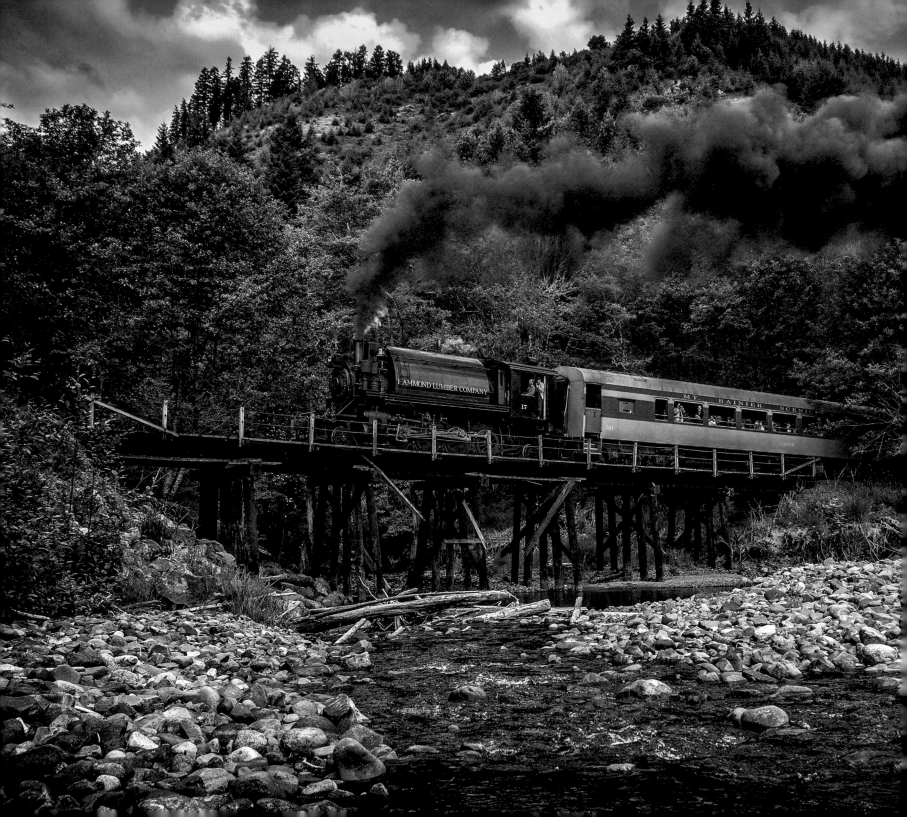

行駛於雷尼爾山鐵路和伐木博物館（MRSR）的17號蒸汽機車
二戰前誕生的17號機車輾轉來到位於美國奧勒岡州易北河流域的
MRSR，行駛於雷尼爾山的茂密森林之間。在三道嶺認識的Larry
邀請到他的家鄉看看，保證不會空手而歸，一接到我就來看這輛快
90歲的蒸汽火車。

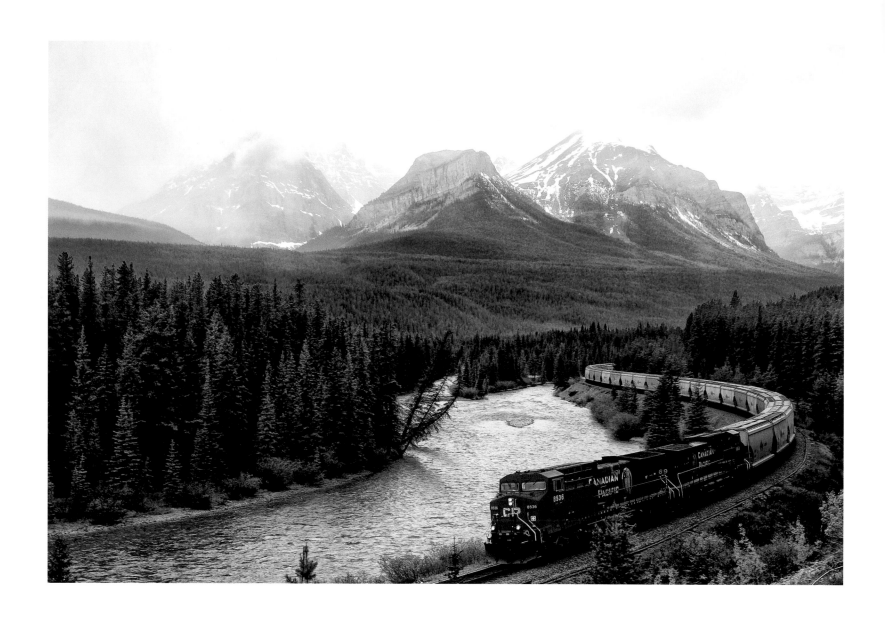

斷背山前的太平洋鐵道貨列
稍早經過時,遠眺三姊妹山,一邊看著蜿蜒的鐵道,心裡想著如果
有一列火車通過的話,肯定是很美的畫面。一路往前開遠離了攝影
點後,突然瞥見遠處的鐵道上開來了長長的貨列,即刻趕回稍早的
攝影點,下車後就定位不到一分鐘,列車就緩緩地開來。

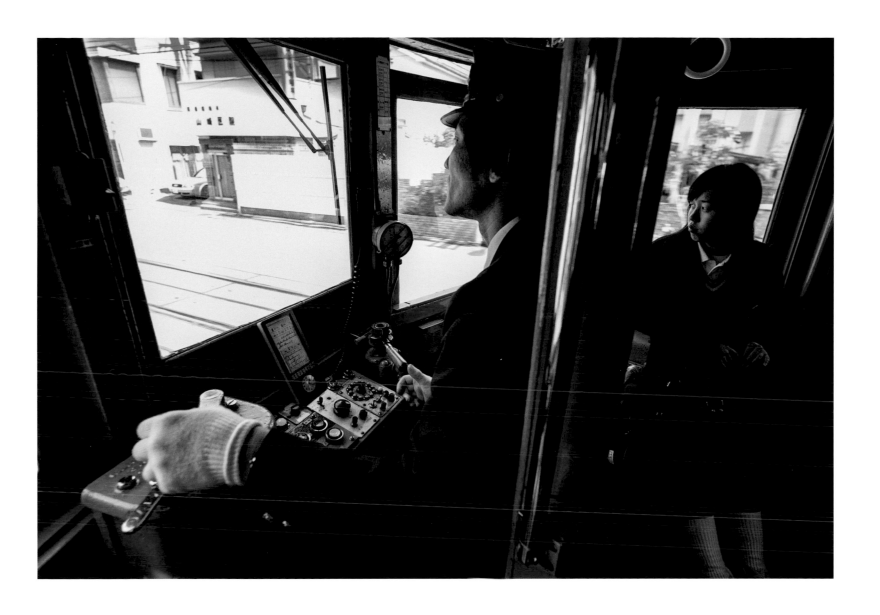

阪堺電氣軌道——阪堺線

行駛於大阪市與堺市之間,是大阪目前僅存的路面電車系統,在居
民視線可及的地方,從你家門前開過。當天搭乘的是一輛1931年
出廠的老車,依舊輕快地載著乘客前往目的地。

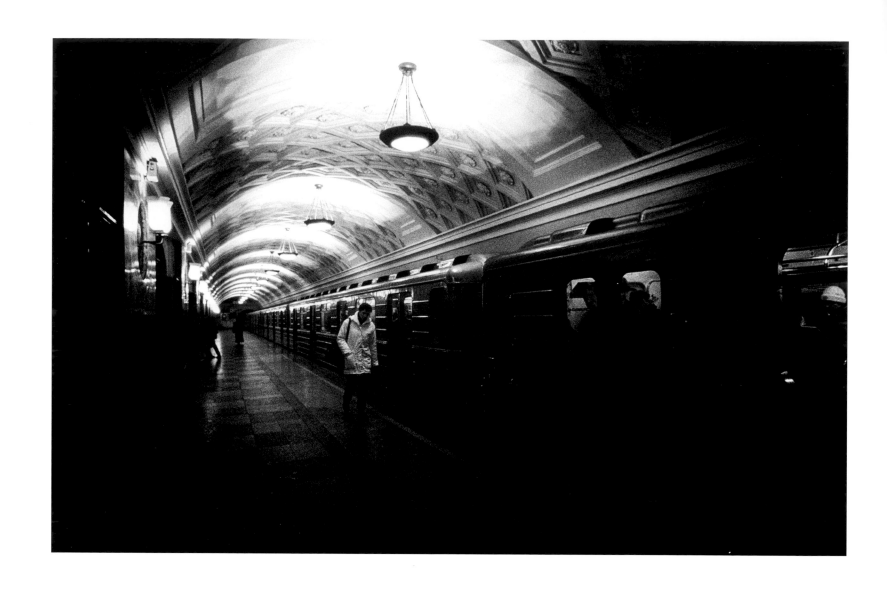

莫斯科地鐵月台

莫斯科地鐵別具特色，首先是要通過又長又昏暗的手扶梯，進到
月台層後便能目睹為人津津樂道的建築藝術，像是一座地底的皇
宮。即便在軌道上方的穹頂，還如此地精雕細琢。

土地風景01

追火車的日子

作者　黃威勝

堡壘文化有限公司　雙囍出版

總 編 輯　簡欣彥

副總編輯　簡伯儒

責任編輯　廖祿存

行銷企劃　許凱棣

裝幀設計　陳恩安

讀書共和國出版集團

社長：郭重興

發行人：曾大福

業務平台總經理：李雪麗｜業務平台副總經理：李復民｜實體通路組：林詩富、周宥騰、郭文弘、賴佩瑜、陳志峰｜網路暨海外通路組：張鑫峰、林裴瑤、王文賓、范光杰｜特販通路組：陳綺瑩、郭文龍｜電子商務組：黃詩芸、陳靖宜、高崇哲、沈宗俊、黃亞菁｜閱讀社群組：黃志堅、羅文浩、盧煒婷、程傳珏｜版權部：黃知涵｜印務部：江域平、黃禮賢、李孟儒

出版：堡壘文化有限公司　雙囍出版｜發行：遠足文化事業股份有限公司｜地址：231新北市新店區民權路108-3號8樓｜電話：02-22181417｜傳真：02-22188057｜Email：service@bookrep.com.tw｜郵撥帳號：19504465 遠足文化事業股份有限公司｜客服專線：0800-221-029｜網址：http://www.bookrep.com.tw｜法律顧問：華洋法律事務所　蘇文生律師｜印製：中原造像股份有限公司｜初版1刷：2022年12月｜定價：新臺幣850元｜ISBN：978-626-95907-9-7

國家圖書館出版品預行編目（CIP）資料｜追火車的日子／黃威勝著 . -- 初版 . -- 新北市：堡壘文化有限公司雙囍出版：遠足文化事業股份有限公司發行，2022.09｜224面：25×21.5公分 . --（土地風景；1）ISBN：978-626-95907-9-7（平裝）｜1.CST：火車 2.CST：鐵路 3.CST：攝影集｜957.9｜111013150